나는 도시 마실 간다

# 나는
# 도시 마실
# 간다

박삼철 지음

나름북스

## 도시가 작품이어야 제대로 삽니다.
## 잘 삽니다

얼마나 모자라나 싶어 나를 뒤돌아봤다. 도시에 아름다움을 심는 공공미술을 해야 한다고 외치는 데 반백 년. 그리고 이어서 더 우긴다. 도시를 예술로 만들어야 그 안에 사는 삶이 작품이 된다고. 후반전은 반반백 년쯤 하면 성性이나 명命이 찰까?

어찌 보면 월권이다. 작품이나 다루라 했지, 주제넘게 도시까지 건드리느냐 할 수 있다. 그런데 월장越墻이 일인 사람도 있다. 나는 문화면 기사를 쓰다가 예술 기획을 하고, 미술관 큐레이팅을 하다가 미술관 바깥으로 작품을 끄집어내고, 도시에 작품 심는 일을 도시를 작품으로 만드는 일로 바꾸며 살아왔다. 세상은 나를 그렇게 부렸고, 나는 열심히 도시에 공공미술을 해왔다. 그런데 작품 단락text은 좋아졌는지 몰라도 도시 맥락context은 여전히 후지더라. '맥락 없이 짓는 소리는 헛소리다A text without context is a pretext.' 아름다움의 맥을 잡지 않으면 헛일이다. 그래서 '도시를 예술로, 삶을 작품으로!'를 더욱 우길 수밖에 없었다.

좀 더 실제적인 전환점도 있었다. 도시의 거대한 조각인 DDP의 경험이다. 공공미술을 필생의 과업으로 아는 사람에게 문제투

성이 DDP를 채우고 여는 책임이 주어졌다. 말이 되나? 돌아오는 말이, "되어서 하는 게 아니라 해서 되는 것이다." 매일매일 쏟아지는 잡다한 비판과 비난, 잡란雜亂한 과제는 DDP도, 나도 그 어디에 없는nowhere! 암흑의 나날을 만들었다. 그런데 어떤 구원이 있었나? 어떤 몸부림, 용씀이 있었나? DDP가 이 시대 이 땅now here!의 명징한 존재로 열렸다. 관료주의적이고 명사형인 동대문디자인플라자DDP가 함께 꿈꾸고dream 만들고design 나누는play 동사형의 d.d.p로 바뀌어 '경험해보지 못한 경험', '가능한 불가능'으로 사는 우리의 다른 세상을 열어줬다.

차이는 컸다. 공공미술은 애써 작품을 설치하면 멋있다 멋쩍다 하면서 보고 마는데, 이 작품도시 DDP에서는 먹고 놀고 배우고 사랑하며 산다. 도시에 작품을 끼워 넣는 일은 할 수 있는 일이나 하고픈 일에 열을 올리는데, 도시를 작품으로 만드는 일은 해야 하는 일에 힘을 기울인다. 능위能爲로 재미있게 하고 당위當爲로 힘껏 한다.

차이로 배웠다. 공공미술public art을 도시예술urban art로 넓히자. 이왕 내친김에 "일상을 작품으로, 도시를 미술관으로 바꾸자!" 68혁명에 큰 영향을 준 철학자 앙리 르페브르Henri Lefebvre는 "도시를 바꾸자! 삶을 바꾸려면"이라고 반백 년 전에 외쳤다. DDP를 함께 꿈꾸고 만들고 나누는 공유지로 바꾸었듯이 우리 도시를 d.d.p하는 공유지로 바꾸자. '가능한 불가능the possible impossible'이어야 일이 된다. 불가능한 극한까지 나아가 도전해야 현실은 가능한 최대치를 내어준다. 좀 모자라는 소리일지언정 더욱 외친다. "Change City! Change Life!"

## 도시 마실 갑시다

그래서 도시로 길을 나섰다. '길을 여는 자 흥하고 성을 쌓는 자 망한다.' 대박 치는 길이 아니라 살길, 살아갈 길을 찾아서 도시와 마을, 시장과 광장, 대로와 골목길을 돌았다. 공공미술과 DDP의 성공수, 그리고 길에서 만나는 인생도처유상수人生到處有上手, 그 합이 새로운 도학道學, hodology을 열어 다르게 보고 다르게 사는 법을 술술 풀어줬다. 결국 길이 해법이고 마실이 해갈이었다. 책 마실 이지만, 함께 길을 나서 보자.

더욱 경을 쳐라. 1장은 다경多景이 가거可居임을 본다. 판에 박힌 경으로는 판박이 삶을 산다. 야경이나 원경만으로 잘 살 수 없다. 사람으로 사는 인경人景, 온몸으로 온 세상을 밀고 가는 육경肉景, 양 날개로 나는 대경對景, 영혼으로 사는 성경聖景, 섞여서 더 건강하고 더 아름다운 혼경混景…. 다양하게 경을 쳐야 판박이 추경醜景을 넘어 산다.

2장으로 묻는다. 섞였느냐? 똑같게는 그만 살자. 다르게, 재미있게 살아 보자. 동묘에서 스위스 빌/비엔까지 내 동선 상에서 달라서 더 달달한 세상을 헤테로토피아로 선망한다. 토우와 레고, 을지로 노가리 골목과 공장 골목, 황학동의 현대와 근대 같은 대대待對나 섞기로 '지독한 획일' 호모토피아를 넘어서는 헤테로토피아의 조건과 가능성을 살펴본다.

3장에서는 터무니 있는 세상을 함께 살자고 한다. 서울 성수동 대림창고와 부산 F1963, 전주 팔복예술공장, 제주 빛의 벙커처

럼 대대로 잘 쓰는 것들로 지우고 새로 사는 재개발과 지키고도 거듭 새로 사는 재생의 차이를 살펴본다. 문$^{文}$은 하늘의 도$^{道}$이자 삶의 그림$^{圖}$이라는 성호 이익의 말대로 터무니는 세상살이의 축도임을 보고자 한다.

이 책에서 애쓰는 것 중 하나가 4장 마실의 복원이다. 내 할아버지와 할머니, 아버지와 어머니는 마실 가는 게 열악한 삶 중의 열락이었다. 나도 DDP가 막힐 때마다 이화동과 창신동, 서촌, 해방촌 같은 동네와, 역사와 서사가 있는 도$^{道}$·장$^{場}$·소$^{所}$·가$^{家}$를 돌았다. 그것들은 나를 살려주는 길이었고, 우리가 살길이다. 놀이터이자 배움터, 일터, 사귐터다. 서촌과 이화동, 청풍계, 종로꽃시장, 황학동 벼룩시장 같은 샘플 몇 개를 통해 도시 마실을 재건하자고 제안한다.

길을 찾는 것, 호돌로지$^{hodology}$는 말 자체로 이미 창의적이다. 사는 길, 살아갈 길을 함께 꿈꾸고$^{dream}$ 만들고$^{design}$ 나누는$^{play}$ 것은 언제나 아름답고 복되다. 그렇게 d.d.p하는 단면을, 5장에서 DDP/점$^{點}$과 동대문/면$^{面}$, 그리고 세상/체$^{體}$로 살펴보고자 한다. 자하 하디드의 설계로부터 동대문 오토바이, 석유비축기지, 훈민정음 원본에 이르기까지 함께 꿈꾸고 만들고 나누는 사람과 사물, 사건들로 아름다움의 참뜻을 되새기고자 한다.

네가 힘들겠구나! 아름다움을 얘기해도 사는 건 참 힘들다. 힘들어서 못 살겠다 한다. 그런데 역설적이지만, 힘들어야 잘 산다. 6장은 동대문시장 지게와 달동네 계단, 살곶이 다리, 채석장 절개지 위 아크로바트 하는 집, 1m² 채 안 되는 도심 일터들 같은 석상

오동石上梧桐의 삶들로 사는 것의 의미를 되새긴다.

끝 장이다. 아름다운 삶은 왜, 어떻게, 무엇으로 살까? '혼집'의 원조 헨리 데이비드 소로Henry David Thoreau, 시인 김수영, 소설가 김훈, 비평가 김우창 같은 선각을 통해 아름다운 삶의 의미를 되묻고, 본보기로 세상에 멋진 삶을 심는 4인의 4색 예농藝農을 되비춰본다. 디자이너 안상수, 건축가 조성룡, 조각가 정현, 설치미술가 최정화가 그들이다.

그동안 우겨왔다. 아름다움이 세상을 구원한다고. 또 주장한다. "예술의 미래는 예술적이기보다 도시적이어야 한다." 독보적인 도시철학자 르페브르의 이 말을 우회하면, '도시의 미래는 도시적이기보다 예술적이어야 한다.' 작품만 아니라 삶도 아름다워야 한다. 미술관 유람보다 도시 마실 가는 게 더 살맛나야 한다. 더욱더 "Change City, Change Life!"

'잘' 배워야 하는데, 역량이 딸린다. '잘못' 배우지 않으려 애쓰는 태도로 보속하고자 한다. '자질이 아니라 자세가 자리를 만든다Your attitude, not your aptitude, makes your altitude.' 그렇더라도 세상이 가르쳐주는 얘기는 이슬이었는데, 배움이 잡란하니 잡설이 되었다. 혜량하시라. 여행하고 책 내는 사이에 문화목욕탕 '행화탕'처럼 사라지거나 바뀌어버린 소재들이 있었다. 뺄까 하다가 한세상의 상으로 기억하자고 남겼다. '옛날은 가도 사랑은 남는 것'으로 추념하고자 하니 불일치에 대해 양해 바란다.

양해해주시는 김에 하나 더 부탁드린다. 여기 얘기는 죄다 나

의 동선의 것들이다. 나의 터무니다. 모두의 동선이나 터무니로 표준화될 수 없다. 지난 책에서도 '우리 도시에 더 좋은 게 있는데 안 나왔다.' '왜 서울만 다루느냐, 지방 푸대접하냐?' 했다. 치우쳐야 바로잡는다. 예술은 창조하고 문화는 창달한다고도 말한다. 치우친 내 터무니가 두루뭉술한 우리 터무니를 생각해보게 하는 작은 자극이 되었으면 한다. 김수영 시인의 '스스로 도는 힘의 팽이.' 나의 치우침에 대한 화딱질이 각자 직접 돌리는 '채'질을 불러 우리 같이 '스스로 도는' 팽이 되어 빙판 같은 세상에서 새로 만났으면 한다.

# 경룡을 치다

태가 생명을 받고 키우듯 터가 생활을 담고 키운다. 터는 삶을 선행한다. 터의 무늬가 없으면 삶의 무늬가 후지고, 터무니가 있어야 사는 문식이 제대로 잡힌다. 터무니없는 세상이라고 욕하거나 한탄하고 있다면, 세상보다 먼저 터무니를 바로잡는 게 할 일이다.

아래로 보면 터무니지만, 옆으로 보면 경문景文이다. 우리 옛 지도에는 터무니가 잘 있고, 산수화에는 경문이 좋게 나온다. 그때는 산경문山景文이나 수경문水景文이 절대적으로 중요했다. 절묘하다고 감탄하는 백제시대의 보물 제343호 <산경문>을 보라.

요즘은 온통 인문이다. 사람이 있는 무늬人景文, 사람이 만든 무늬人文. 나아가 자연까지도 인조화되고 있다. 경문도 근대에 들어와서 랜드스케이프 디자인landscape design이라는 이름으로 인공의 대상이 되었다. 그래서 터무니와 경문을 따질 수밖에 없다. 근대이후 터무니없는 세상을 너무 많이, 오래 봐 왔기 때문이다. 어쩌면 터무니없는 세계가 근대 이후 세상의 무늬일지도 모르겠다.

그래서 더더욱 경景을 치자고 한다. 아름답고 선하고 진실한 경景이 되지 못하니까 더욱 경黥을 쳐야 한다. 이것을 터무니 있는 삶을 살기 위한 탈근대의 첫 단추로 삼아야 한다. 도시의 터무니가 제대로 갖춰져야 삶의 문식이 제대로 잡힌다. "삶을 바꾸기 위

해 도시를 바꿔라!" 철학자 르페브르의 경구를 살짝 바꾸면, '경驚치는 삶을 바로잡기 위해서는 도시의 경景을 바로 쳐라.'

다행히 경문의 인간화와 사회화가 다채롭게 펼쳐지고 있다. 과학기술 발달에 따른 건조환경의 확장이나 인문학에 대한 관심 증대로 다양한 인문人文이 일상 속에 뿌리를 내리고 있다.

도시학자 화이트William H. Whyte의 절창 "사람들을 가장 매료시키는 것은 사람"이라는 '인경人景, people-scape', 시인 김수영의 '온몸으로 밀고 나가는 것'으로 짜는 삶으로서의 '육경肉景, body-scape', 'A or not A'의 독존을 넘어 'A and not A'의 공존을 짜는 '대경對景, versuscape', '섞여야 건강하다. 섞여야 아름답다'는 말로 강조하는 '혼경混景, blendscape'…. 풍경에 인경, 육경, 물경物景, 대경, 혼경까지, 요즘 풍경은 지독히 황량한 근대의 획일경劃一景을 벗어나고 있다.

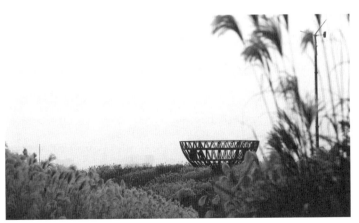

하늘공원. 임옥상, <하늘을 담는 그릇>, 철골 구조에 천연목, 지름 13.4m 높이 4.6m, 2009

천연자원은 아끼고 대신 인간이 만든 순환자원을 써야 하는 전환시대를 살아야 한다면, 더욱 제대로 인문을 짓자. 인문人文은 아픈 지구에 지속 가능한 지문地文을 만들어주는 대안치료다. 경을 잘 치자. 그래야 생태적으로 다양하고 사회적으로 다채로운 헤테로포피아heterotopia가 열린다. 그래야 우리가 살아 보지 못한 새로운 유토피아가 온다.

### ▣ 다경多景이 가거可居다

조선시대의 베스트셀러였던 이중환의 『택리지擇里志』는 원래 제목이 '사대부가거처士大夫可居處'였단다. 살 만한 동네 잘 고르는 법으로 전국의 요지를 두루 살폈다. 요즘은 '살 만하니?' 하면 사는 것living과 사는 것buying으로 마음이 쪼개져서 씁쓸하기도 하지만, '살만함可居, livability'은 동서고금을 통틀어 인류사적인 가치다. 'live'를 바로 해야 잘 사는 것, 거꾸로 하면 'evil', 죽어 사는 것이 되고 만다. 『택리지』는 '가거'의 기준을 ①지리地理 ②생리生利 ③인심人心 ④산수山水 순으로 뽑았다. 우리 전통문화는 기복적인 측면까지 포함해 풍수지리를 중시했는데, 실학자 이중환은 합리적이고 실리적 측면에서 지리와 생리를 우선시하는 시각을 세웠다.

중국에서도 가거可居의 조건을 다양하게 모색해왔다. 북송의 예인 곽희郭熙는 '산수에는 가볼 만한 것, 바라볼 만한 것, 노닐 만한 것, 살 만한 것 네 가지가 있다'면서도, 가행可行과 가망可望, 가유를 수렴하는 가거를 그 으뜸으로 꼽았다. 또 『남사南史』의 송계아宋季雅는 집을 사는 데 백만금, 이웃을 사는 데 천만금을 써서 '백

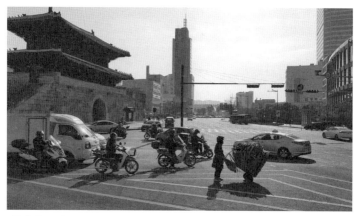

서울 흥인지문 앞

만매택 천만매린百萬買宅 千萬買鄰'의 고사를 지어내는 한편, 이웃을 살 만함의 첫 번째 조건으로 만들어냈다.

잘 살고자 하는 욕구는 하나같지만, 살 만함의 기준은 관점과 시류에 따라 달라진다. 어쩌면 달라야 잘 사는 것일지도 모르겠다. 배경이 다양하고 경기景氣를 북돋우는 에너지원이 천지인으로 다채로우며 경모景慕하는 삶의 모습이 하나로 폐쇄되지 않고 수천 수만으로 열릴 때 더 살기 좋은 삶의 조건이 갖춰질 것이다. 다경이 가거다. 우리 전통 누정의 영조 원칙 중 하나가 다경이다. 한자리에서 다양한 풍치를 즐길 수 있어야 누정의 생명이 제대로 산다. 다다익선거多多益善居라 할 수 있다. 경이 다양할수록 더 살기 좋다.

# 1.

## 사람 풍경

'집 사는 데 백만금 이웃 사는 데 천만금'이라 했다. 좋은 사람을 좋은 산수나 천만금보다 더 쳤다. 세상에 좋은 사람들만 있을 수 있나. 된 사람, 덜된 사람, 못된 사람, 잘하는 이, 잘 못하는 이, 잘 못하는 이, 다종다양한 인간들이 서로 부대끼며 한세상을 이루고 산다. 아름다운 사람은 이 모두에 부대끼어도 아름답게 살아낸다. 아무리 추해도 꿋꿋이 아름답게 살아낸다. 아름다운 삶은 여건이 아니라 여망으로 살아내는 삶이다. 능위能爲·can do가 아니라 당위當爲·must do로 살아낸다. 강력한 초연超然의 지향이 있어야 인연이 자연처럼 엄연한 아름다움으로 나아간다.

사람을 매료시키는 사람 풍경, 인경은 다경의 으뜸 자원이다. 이를 먼저 본 시인 정현종은 <사람이 풍경으로 피어나>에서 그 어떤 풍경보다 행복한 사람 풍경을 그려내기도 했다.

사람은 생래적으로 사람을 그리워한다. 그리워慕 그린다畵. 사람의 상과 형이 그렇게 많이 그려진 이유다. 그림의 원뜻에는 그리움이 담겨 있다. 오래된 것들의 물건'력' 상갑과 물경의 진수를 보여주는 동묘~황학동 벼룩시장에 가보시라. 전시와 판매 아이

템의 제일은 초상과 인형이다.

세종대왕과 이순신 장군, 육영수 여사, 이승만·박정희·김대중·노무현 전 대통령, 못난이 삼형제, 로봇 태권V, 아톰, 빨간머리 앤…. 역사 인물과 명사, 캐릭터 구분할 것 없이 애정하는 인물의 조각이나 초상, 인형이 길길이 깔렸고 점점이 빛난다. 화려하고도 다채로운 테마와 출연진들로 보면, 황학동~동묘 벼룩시장의 제일 매력원은 미니어처나 초상으로 그리는 사람이다. 사람들의 무수한 가상을 보고 즐기는 한편, 그렇게 구경하는 사람들의 풍경을 보고 즐기고. 여기 볼거리의 제일은 사람이다. 사람을 그리고慕 그린다畵. 여기는 사람 세상이다.

What attracts people most, It would appear, is other people.
(사람을 가장 매료하는 것은 다른 사람일 것 같다.)

미국 도시학자 겸 인간적인 도시 운동가였던 화이트의 외침이다. 미국 최고의 도시계획·디자인 NGO인 Project for Public Space의 인터넷 관문에 달린 경구이기도 하다. 우리 도시는 호객 개념으로 요란하게 축제하고 수십억 원짜리 조형물을 만들어 도시를 미끈하게 고치고 쇼핑몰 짓는 데 혈안이 되어 있다. 겉핥기와 겉치레의 도시를 속풀이와 속앓이의 도시로 바꾸는 약이 '사람을 매료하는 사람'이다. 사람들이 가장 보고 싶어 하는 것은, 요란한 쇼나 스펙터클이 아니라 도시를 사는 사람과 그들의 삶이다. 이 우주를 함께 살아가는 사람들이 자기 도시를 살아가면서

갖는 고민과 감사, 그것을 풀어가는 지혜와 삶을 가장 보고 싶어
한다.

# 도시 풍경, 사는 예술 풍경

사람이나 물건으로부터 조금 줌아웃해 보면 또 다른 다경을 만난다. 르페브르가 역설한 '작품으로서의 도시'의 풍경cityscape, 서로 사랑하며 사는 아름다운 마을을 그린 공자의 '리인위미里仁爲美'의 동네 풍경townscape, 요셉 보이스의 '모든 사람이 예술가'로 사는 '삶=예술' 풍경artscape.

근대도시는 자신을 표현하는 방법을 엄격히 제한해왔다. 봐야 할 것을 도심을 장악한 모뉴먼트로, 보아야 하는 방법을 "우로 봐!"의 군대식 보기로 제한해왔다. 관리되고 지시된 풍경들이 고안될 수밖에 없었다. 원경, 야경, 조감의 삼경三景이 그런 산출의 대표적인 예다. 희미하게 보고 야하게 보고 해롱해롱하며 봐야 한다. 그런 것들로는 도시의 진면이 아니라 가면만 바라볼 수 있었다. 도시와 그 속 삶을 제대로 만지고 느낄 수 없었다.

탈근대 도시에서는 도경都景, 리경里景, 예경藝景의 신 삼경이 산다. 그런 시대에는 나의 도시에서 아름다움을 주제로 삶을 내가 주재하며 산다. 새로운 삼경의 형식에 주체S, 주재V, 주제O의 새 도시구문 형식까지 갖추니 도시를 어엿하고 어여쁘게 살 수 있는

❶ 한양도성 흥인지문공원    ❷ 은평역사한옥박물관, 최정화, <개새집>, 개집 설치, 높이 13m, 2017
❸ 창신동 돌산마을    ❹ 이화동 거리 벽화

양식을 구비하게 된다. 다르게 사는 마을풍경의 견본들을 같이
보자.

서울에서 낙조가 가장 아름다운 곳 중 하나인 낙산 산마을에
<사계>의 가사를 품은 나무를 심었다. 창신동 회오리길 꼭대기
에 사람이 만들고 심은 당산나무다. 이 나무 아래 창신동은 동대
문시장을 돌리는 의류봉제공장 900여 개가 사계절 매일 미싱을
돌리고 있다. 규모로 치면 전국 최대의 봉제일터 겸 삶터이지만,
차지한 게 최대라고 최고를 차지하는 건 아니라서 일이 늘 바쁘
고 살림은 팍팍하다. 그래서 노래나무는 '나무들 비탈에 서다' 하
는 그대로 온다. 위태로운 처지에 놓였지만, 악착같이 살아 튼실

하게 나무를 올리고 줄기와 잎 가득 노래를 피워냈다.

　　찬바람 소슬바람 산 너머 부는 바람
　　간밤에 편지 한 장 적어 실어 보내고
　　낙엽은 떨어지고 쌓이고 또 쌓여도
　　미싱은 잘도 도네 돌아가네

　　임옥상 작가의 노래나무도 절창이고, 그로 인해 노래 <사계>도 다시 절창이다. 예술나무 덕분에 낙조도, 산도, 서울도 더욱 절창이다.
　　또 이곳은 어떠한가. 서울 하늘 아래 제일 높고 멋진 공부방이라서, 공부하든 공부하다 딴 짓을 하든 다 멋질 수밖에 없는 곳이다.

창신동 당고개공원. 임옥상, <천개의 바람>, 철판에 스테인리스 스틸, 높이 5.5M, 2015

다시세운상가의 옥상교실. 오래 되었다고 배척하고 지우려 했던 건물을 오래 살았다고 배려하고 지키는 노력으로 되살린 다시세운프로젝트의 탑top이라서 더 멋지다.

그런 옥상에서 다시 만난 오래되고 주름진 서울의 지붕들. 너무 낡아 어찌 사느냐지만, 너무 낡아도 어째 사는 삶들까지 다 품어내는 포용의 기표들로 와 푸근하다. 낡고 삭은 사람이라 그리 느끼는 걸까. 젊은 사람들의 '핫플'이 된 걸 보면 그렇지만은 않은 것 같다. 늙어서도 살고 새로 나서도 사는 대대代代로의 삶이라 서로 좋아하는 것 같다.

 세운상가 옥상전망대
❷ 세운상가 옥상에서 내려다본 청계3가 쪽 지붕들
❸ 정재호, <난쟁이의 공>, 한지에 아크릴,
　6x4m, 2018

# 3.

## 모순을 품고 사는 대경

작품 하나로 뭐가 바뀐다고 호들갑이냐고 말할 수 있다. 달을 가리키는 손가락이 달이 될 수는 없다. 하지만 손가락은 달을 가리키는 강력한 지향일 수 있다. 도경과 리경, 예경이 비록 아주 작은 부분이라 하더라도 우리 사는 도시의 획일경景과 섞일 수만 있다면 말랑말랑하게 부풀리는 도시의 누룩이 될 수도 있다.

우리가 살아온 시간은, divide & rule!, '분할하고 통치하고!'의 근대였다. 우리가 살아갈 시간은, 분할을 교합으로 통치를 협력으로 치유하는 'connect & collaborate!'의 탈근대다.

근대에서는 '양단兩端'을 끌어안고 살면 불량으로 내쫓았다. '단단單單'히 살면 순수한 것으로 받아들였다. 동질성을 강박하기 위해서였다. 탈근대는 '양단'뿐 아니라 이단, 복잡다단까지 품고 한통으로 산다. 모순도 품어 한세상으로 살아내는 풍경, 대대待對하는 풍경이 탈근대의 경관이다.

동양의 음양이 간직한 대대를, '현대 물리학의 아버지' 닐스 보어Niels Bohr는 "대립적인 것은 상보적이다Contraria Sunt Complementa"라고 따로 말했다. 상대를 세워야 자신도 설 수 있다. 어느 한쪽이

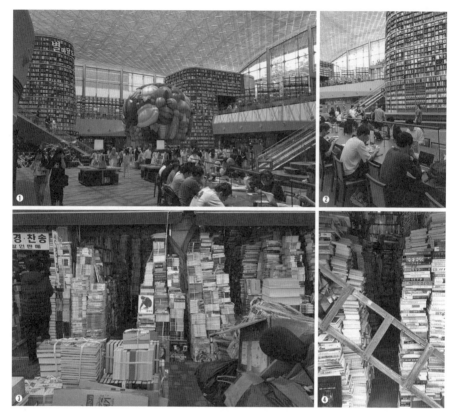

❶ ❷ 코엑스 별마당도서관
❸ ❹ 청계천 헌책방거리

잘나서가 아니라, 서로 오고 감, 주고받음, 싸우고 사랑함으로 세
상이 돌아간다. 음양과 강유, 선악, 고락, 유무, 무엇이든 홀로는
힘들다. 짝을 이루어야 제대로 존재한다. 그런 삶의 경관을 조어造
語해 versuscape, 대경이라 해본다.

대경對景만큼 교합적이고 생사 전환적으로 경을 쳐주는 것도

없을 것이다. 요즘 같은 미추 극단의 도시에서는 더욱 그렇다. 대대對는 무료한 일상에 드라마틱한 경관을 잘 지어 살맛을 잘 살린다. 맛보기로 대경 속을 잠깐 걸어보자.

강남의 도로는 넓고 얕아 속도만 품지만, 강북의 길은 좁고 깊어 더디고 서툰 지체들도 품어낸다. 강남'대로'는 통과하는 남성적인 과정이 생각나고, 강북'길'은 품어내는 여성적인 여정을 연상시킨다. 이 비교는 이렇게도 갈 수 있겠다.

코엑스 별마당도서관 vs 청계천 헌책방

얇다 vs 깊다

매끄러움 vs 까끌거림

Facade/Face/Front vs 속내/속앓이/속풀이

눈Spectator vs 몸Spect-actor

소유냐, 존재냐

순수와 질서, 동질의 호모homogeneity는 헤게모니가 기획실에서 짜낸 것이고 자연과 자유는 뒤엉키고 무질서하고 이질적인 헤테로heterogeneity를 본성으로 한다.

호모의 분할통치divide & control를 헤테로의 교합협치connect & collaborate로 넘는 본성과 본바탕은 다양성이다. 그렇다면 상극이 상호관계다. 분열하라고 있는 게 아니라 교합하라고 있다. 그 에로틱한 교합을 도심 벽체의 덩굴이나 세속에서 풍찬노숙하는 길거리 불상에서 만난다.

❶ 청계천 용답역~신답역 차량기지 옹벽   ❷ 청계8가 삼일아파트 앞

　　에로틱하게 뒤엉기고 뒤섞여 야성있게, 역성있게, 그동안 없었던 아름다움의 새 세상을 엮어낸다. 오랜 분열의 참 보속補贖, 에로틱한 뒤엉킴.

　　태고엔 교합뿐이었다. 분할은 근대의, 근래의 일이다. 길게 잘 산 것과 교합하면서 살아야 오래간다. 제대로 뒤엉켜라!

# 4.

## 함께 사는 육경

시인 김수영이 시 <절망>에서 촉구한 것처럼 '풍경이 풍경을 반성'해야 삶의 희망이 싹틀 수 있다. 맨 먼저 손들고 반성해야 할 풍경은, 멀찍이 두고 '눈'으로 재고 그리고 훔치는 도시 풍경일 것이다. 성찰로 되살려야 하는 풍경은 온몸으로 온몸을 밀고 나아가는 '몸의 경치'일 것이다. 보디스케이프bodyscape는 삶을 따라가면서 추스르는 삶과 육체의 풍경이지만, 랜드스케이프landscape는 삶을 끌고 가면서 호령하고 지시하는 체제의 풍경이다. 몸으로 밀고 나가며 그리는 육경이 펜으로 그리는 풍경을 넘어설 때. 몸 부리는 코퍼리얼리티corporeality가 머리 굴리는 리얼리티reality를 넘어선다.

리얼리티는 입으로 살고, 코퍼리얼리티는 몸으로 사는 경우가 많다. 입은 진짜를 외칠 뿐 진짜에 둔하다. 몸은 진정을 담아 진짜로 밀고 간다. 그래서 리얼리티는 포르노적이거나 프로파간다적이다. 코퍼리얼리티는 에로틱하고 혁명적이다.

이제 우리는 머리가 몸을 부렸던 시대를 지나가고 있다. 몸을 잘 모시고 살아야 하는 새로운 세상 속으로 들어가고 있다. 육경,

코퍼리얼리티로 경을 쳐야 삶을 따라 살고 삶을 잘 담는 세상이 온전히 그려진다.

　몸 부리고 몸 놀리는 경을 칠 때 평범한 일상이 비범한 삶으로 구원될 수 있다. 김무관 PD는 <차마고도>에서 2,100㎞나 오체투지 하면서 히말라야를 넘는 사람들을 찍었고, 김훈 소설가는 『자전거여행』에서 기력이 다해 눈밭에 꼬라박으면서도 비행자세를 풀지 않은 채 에베레스트의 해발 8,000m를 넘는 철새들을 그렸다. 이들이 그려낸 몸의 뜻, 뜻의 몸이 삶을 평범에서 비범으로 구원해낸다.

　머리의 뜻만으로는 삶을 구원하지 못한다. 몸을 부리고 몸을

❶ 동대문신발상가 앞　❷ 흥인지문 앞

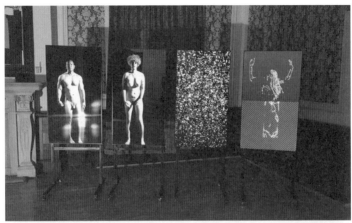

문화역서울284. 《타이포잔치2017: 몸》, 2017.9.15~10.29

놀려야 삶이 제대로 구조된다. 김수영은 산문 <시여, 침을 뱉어라
>에서 "'시작詩作'은 '머리'로 하는 것이 아니고, '심장'으로 하는 것
도 아니고, '몸'으로 하는 것"이라고 했다. 몸을 테마로 옛 서울역
인 문화역서울284에서 열린 《타이포잔치2017: 몸》은 몸의 세상,

세상의 몸으로 가는 시발역쯤 될 것 같다.

삶은 몸의 잔치여야 한다. 코퍼리얼리티의 물성으로 리얼리티의 추상을 치유할 때 삶의 질감, 세상의 촉감이 되살아난다. 온몸을 다해, 온 힘을 다해, 온 목숨을 다해, 온 마음을 다해 '뜻함'을 살아야 그렇게 된단다. 아름다움을 살아야 그렇게 된단다.

# 5.

## 신과 함께 사는 경지

육경이 잘 잡혀서 육<sup>肉</sup>되고 실속<sup>俗</sup>있게 살더라도 성<sup>뿔</sup>스럽고 영<sup>靈</sup>하게 살아야 한다. 아무리 잘 나도 사람은 믿는 구석이 있어야 한다. 배경이나 돈, 힘 같은 '빽'은 있고 없고, 세고 약하고를 따지면서 그게 얼마나 가는 건지를 수시로 재 봐야 하는데, 신앙은 믿고 기대면 된다. 또한 사람은 혼자 살기 힘들지만, 사람들끼리만으로도 살기 어렵다. 사람끼리 가지<sup>可知</sup>와 가시<sup>可視</sup>로 힘겹게 살아가지만, 불가지와 불가시를 신과 함께해야 끝끝내 살아낼 수 있다. 아는 구석이 아니라 믿는 구석이 불가해한 세상을 살아 넘는 '빽'이기 때문이다. 그래서 신과 함께 사는 신시<sup>神市, eopolis</sup>는, 세상이 아무리 험하고 힘들더라도 그 세상의 중심에 열린다.

　황학사거리에 수령 170년 된 회화나무가 있다. 출퇴근할 때 이 나무를 거쳐 다니는데, 그때마다 양조도가를 지나는 것처럼 누룩 냄새가 가득 온다. 그래서 밤에 다시 와 봤다. 역시 누가 나무에 헌주하고 치성을 드렸다. 서울에서, 그것도 땅껍질을 다 벗기고 뼈대를 뒤바꾸고 새로 도시를 만든, 서울 최대 재개발지 중 하나인 왕십리 뉴타운에 당산나무, 신목<sup>神木</sup>이라니 놀라울 뿐이다.

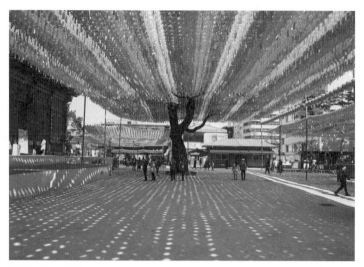

안국동 조계사 앞마당

본래 여기는 부동산으로 사는 현대인의 땅이 아니었다. 나무가 더 오래 살아온 신목의 땅, 도선선사가 돌비석을 땅에 파묻고 무학대사가 왔다갔다 '십리'한 신화의 땅이었다.

장생하시라, 회화나무여! 끈질기시라, 소망과 신화의 오르내림이여!

모두 사라진 것 같지만, 서울의 치성은 계속된다. 나무가 연초록을 입을 때면 조계사 주변 하늘은 온통 소망 연등으로 펄럭인다. 펄럭이는 등불의 바다가 진경을 이루지만, 진면은 엄청나게 모인 소원들, 그것들이 이룬 망망대해望望大海다. 명동성당 뒤뜰 성모상 앞, 팔공산 갓바위 앞 같은 데에도 소원 촛불이 빼곡하다. 한남동 한강변 500살 먹은 느티나무에는 요즘도 초현실적 풍경으

로 무당의 치성이 올려진다.

믿음은 도시디자인의 중요한 요소다. 안을 밖에 내주고 남을 나로 받아들이고 낮아서 오히려 높은 디자인은 사찰·성당·교회뿐 아니라 마을, 도시까지 아름답고 선하게 만든다. 함께 가고 더불어 깨우치는 도반은 도시디자인의 높은 한 경지다. 도시는 본래 그렇게 살아왔다. 중세도시의 3요소가 성과 시장, 신전이었다. 믿는 구석이 있어야 오래, 잘 산다.

# 6.

## 추경/흉광

아무리 잘 짜고 잘 잡아도 비끌린다. 어긋난다. 파-경破景, 파-문破文.

풍경과 인문의 극한적인 분열이다. 천도天道를 인도人道로, 천문天文을 인문人文으로 합하여 사는 게 이 땅 지식인들이 고리타분할 정도로 지켜온 진도眞道였는데. 세상의 고개마다, 고비마다 천문과 인문, 터무니와 삶 무늬가 불협화의 파장을 일으킨다.

'풍경이 풍경을 반성하지 않는' 파문과 파경은 흉광의 전조다. 광경과 흉광이 헷갈리는 경우가 있어, 흉광을 흉보는 것으로 그것에 대한 경계를 갖추고자 한다.

여기 호수는 노란 큰 오리 러버덕, 멀대처럼 삘쭘하게 컸던 백조가족이 물놀이 할 때마다 수십억 원씩 들여 떠들썩한 잔치를 열어왔다. 지금 얘기하는 것은 미국 팝 아티스트 카우스의 <카우스: 홀리데이 코리아>다. '세로 28m, 가로 25m, 높이 5m로 독창적인 캐릭터를 활용해 일상으로부터 탈출해 모든 것을 잊고 세상을 바라보며 휴식을 취하는 모습을 표현하고 있다'고 선전하는데….

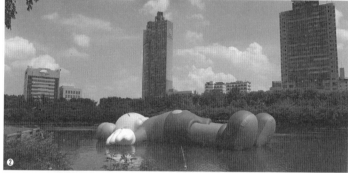

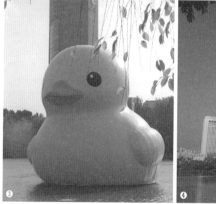

❶ 이화동 벽화마을

❷ 석촌호수. 카우스<sup>KAWS</sup>, <HOLIDAY>, 2018.7.19~8.19

❸ 석촌호수. 플로렌타인 호프만<sup>Florentijn Hofman</sup>, <Rubber Duck>, 2014.10.14~11.14

❹ 석촌호수, 플로렌타인 호프만, <Sweet Swans>, 2017.4.1~5.8

저게 편히 쉬는 모습인가? 한 방 맞고 뻗은 모양이지. 타임아 웃의 OK가 아니라 녹아웃 KO된 모습 아닌가. X자 눈, 쭉 뻗은 사 지… 석촌호수의 공공미술 프로젝트도 이젠 KO다. 프로모션으 로 사람들의 눈을 훔칠 수 있어도 마음을 훔칠 순 없다. 인디적이 고 언더적인 팝 아트의 속성을 철저히 자본화해 대량생산과 대량 소비의 대중문화로만 써먹으니 쇼는 OK일지라도 아트는 KO다.

맥락을 공동체와 함께, 공론으로 짜지 않으니, 카우스의 공공 미술은 카오스chaos, 용쓴데이, 홀리데이. 한데 미추는 구별해야 한데이.

2
장

# 섞여야 산다

일. 혼자 있으면 외롭고 같이 있으면 거치적거리는 것 같다. 이. 홀로 자유롭고 더불어 유유類類롭다. 일의 애로는 쇼펜하우어가 깨친 '고슴도치의 딜레마'를 지혜로 낳았다. 겨울을 맞은 고슴도치, 혼자 있으면 추워서 죽고 온기를 나누려고 가까워지면 상대 침에 찔려죽겠다. 추워서 가까워지고 찔려 아파서 멀어지고 가까워지고 멀어지고 하면서 덜 추우면서도 덜 아픈 균형점을 찾아낸다. 이의 순로는 공자의 논어 학이學而의 지혜를 기른다. 학이시습지 불역열호學而時習之 不亦說乎 유붕자원방래 불역락호有朋自遠方來 不亦樂乎. 홀로 공부하는 즐거움을 열悅=說, 더불어 나누는 즐거움을 낙樂이라 했다. 혼밥은 맛있게, 같밥은 멋있게 먹는 것과 맥락이 비슷하려나? 혼자든 같이든 열락에 손쉽게 빠지는 고전적 해법을 주니 고맙다.

따로 또 같이를 잘 해야 삶의 애로로도 살고 순로로도 살 수 있다. 혼자의 고독은 홀로의 고립과 다르고, 우리의 소속은 무리의 예속과 다르다. 가까워서 답답하면 멀어지고, 멀어서 적적하면 가까워지고, 사私하고 공公하고, 열悅하고 낙樂하고, 그래야 자유를 누리고 연대를 나눌 수 있다. 고전에 나와 있다. '군자화이부동 소인동이불화君子和而不同 小人同而不和', '섞이면 우리, 안 섞이면 무리'라는 말이다.

고금의 경구를 통해 볼 때 잘 살려면 섞여야 하고, 섞이려면 서로 달라야 한다. 차이, 다름은 '획일劃一의 무리'를 '불이不二의 우리'로 살려내는 축복의 자원이다.

섞고 안 섞고는 엄청난 세계의 차이를 낳는다. 안 섞는 것은, 서양식으로 'A or not A'는 차별과 배제를 예고하는 이분법이자 독존의 논리이고, 섞는 것, 'A and not A'는 차이와 배려를 준비하는 불이법이자 공존의 논리다. 안 섞으면 WORLD 하나가 있고, 잘 섞으면 worlds로 무수하게 있다. WORLD에서는 법이 the Way of Seeing으로 폐쇄되고, worlds에서는 ways of seeing이 방도로 무진장 개방된다. 20세기 최고 미술평론가 중 한 명인 고故 존 버거John Berger가 자신의 역작 제목을 『Ways of Seeing』으로 잡았고, 20세기 우리나라 최고 평론가 중의 한 명인 고故 최민 선생이 말년에 그 책을 『다른 방식으로 보기』로 다시 잡아 번역한 것도 맥락을 같이 할 것이다.

화이부동, 다양하게 섞여야 '사이'가 좋아진다. 독존 아닌 공존이어야 '사이'가 좋다. 21세기는 더욱 '사이의 시대'다. '연결connected', '간間, inter-', '관계relational', '접속access' 같은 키워드는, '분할통치divide and rule'하는 근대의 패러다임으로는 담아낼 수 없는 것들이다. 새로운 시대는 간間이 체體를 주도한다.

우리 문화는 본래 '사이'에 살아왔다. 섞여 살아왔다. 인간과 공간, 시간 세간이 다 사이에 살았다. man의 독존과 인간人間의 공존. 기계적이고 공백적인 space와 세계적이고 여백적인 공간空間, 째깍째깍 청각적인 time과 중중무진 우주적인 시간時間…. 우리

는 그 무수한 사이를 헷갈리지 않고 당연한 거처로 삼고 살아왔다. 그사이에 했고, 그사이에 지었고, 그사이에 싸웠고, 그사이에 낳았다.

섞음이 존재론적인 사건을 잉태하기 딱 좋은 생성becoming의 본색이라면, 사이는 그렇게 태어난 존재being가 엄마의 품을 찾듯 회향하기 늘 좋은 본향이다. 이제 이렇게 물어야 한다. '섞였느냐, 안 섞였느냐?' 그렇게 물어야 근대의 존재론적인 질문 '사느냐, 죽느냐?to be, not to be?'의 생사를 넘어 '잘 있느냐, 잘 못 있느냐, 잘못 있느냐?'의 실존으로 나아갈 수 있다. 그래서 묻는다. 섞였느냐?

# 1.

## 섞였느냐?

### ▣ 순수한 안보다 불순한 밖이 더 순결하다

안이냐, 밖이냐? 근대를 재는 대표적인 척도다. 안에 있는within-in 건 존재하는 자기이고, 밖으로 쫓겨나는with-out 건 부재해야 할 타자였다. 근대의 문을 넘으면서 질문이 바뀐다. '섞였느냐, 안 섞였느냐?' 섞임은 탈근대의 진선미를 재기 좋은 잣대다. 출입국 심사 같은 안팎의 구별이 동이同異를 엄별하고 차이를 배제한다면, 건강검진 같은 혼성의 판별은 동이를 감별하고 그 차이를 배려한다. 배제하는 안팎에서 배려하는 섞임으로 가는 게 제대로 나아감이다.

우리는 본래 배제하기보다 배려하며 살아왔다. 우리의 최근 100여 년을 압도한 서구 근대문명 때문에 그것이 전부인 양 착각하지만, 우리 문화는 섞이면서 순수하고자 해왔다. '군자화이부동 소인동이불화.' 대인은 잘 섞여서 우리를 이루고, 소인은 안 섞이고 무리를 이룬다. '화광동진和光同塵'이라고도 했다. 잘 났더라도 '먼지가 되어♬' 속세와 잘 어울려라! 섞임이 실존의 본격을 재는 잣대, 크리테리온criterion이다. 척도도 혼자 갖고 휘두르면 나만

❶ 청와대 봉황분수
❷ 통의동 보안여관

옳은 독선, 그때의 크리틱은 상대를 죽이는 비난이 된다. 척도를 더불어 받들면 함께 옳고자 노력하고 그때의 크리틱은 비난이 아니라 상대를 살리는 비평으로 나아간다. 그런 진보가 무리의 당쟁黨爭에서 우리의 화쟁和諍으로의 나아감이다. 그렇게 나아가려면 열悅의 독선private과 낙樂의 겸선public을 잘 섞어야 한다.

## — 겸선과 독선

독선적인 것은 나쁘고 겸선은 좋다? 아니다. 둘 다 좋기 위한 것이고 둘 다 해야 사회적으로 잘 산다. 둘 다 하기 힘들고 복잡하니까 불이不二를 분리分離해 지배한다, divide & rule!

둘 다를 하나로 살아 사회적으로 좋았던 것을 둘 중 하나만 갖고 사는 것이 옳은 것인 양 오도하는 사회주의적인, 또는 그 반대 자유주의적인 절단. 분할통치는 기능과 효율 중심의 근대의 합이었다. '막힐 때는 스스로 좋게, 통할 때는 세상을 좋게窮則獨善其身 通則兼善天下.' 맹자의 이 12자를 사자성어로 줄이면, 유교의 핵심어 수기치인修己治人이 된다. 나를 잘 닦고 남을 잘 잡아주고. 따로 또 같이 좋게 사는 출처出處의 도는 유교의 이상이었다. 공맹사상의 핵심을 요약하면 '공사公私 안팎內外 궁달窮達을 잘 섞고 엮어야 잘 산다'쯤 아닐까. 독선獨善+겸선兼善=상선上善!

## — polis와 oikos

공동체와 정치를 하며 더불어 사는 polis, 가계로 경제를 꾸리며 따로 사는 oikos. 홀로 열하고 더불어 낙하면 좋은데, 따로 고苦 같이 통痛하면 어쩌나. 『광장』의 명준이 그래서 제3국으로 갔다가 그곳에서도 비끌려 죽는다. 쇼펜하우어의 고슴도치는 살아낸다. polis와 oikos를 왔다 갔다 하면서 사는데, 명준은 그사이 길을 벗어나exodus=ex·탈脫+hodos·도道 죽는다. 살아야 한다. 살 의미가 있어서 살지만, 살아내서 삶의 의미를 만들기도 한다. 명준처럼 죽는 게 아니라 고슴도치처럼 살아내야 한다면, 열락, 공사, 내외

를 따로 또 같이 살아야 잘 산다. 그게 '더불어 사는 길'이다.

## ─ 분할통치와 교합협치

근대는 순수와 불순, 순정과 불량을 강박적으로 구분하는 방식을 통해 자연에 대한 인간의 지배, 여성에 대한 남성의 지배, 동양에 대한 서구의 지배를 정당화했다. 이중삼중의 억압으로부터 해방되기 위해서는 더욱 섞이고 뒤엉켜야 한다. '분할통치'의 질서와 규칙에 저항하고 '교합협치'의 무한한질서와 무한한규칙을 키워내야 한다.

섞여야 건강하다. 섞여야 아름답다. 섞여야 순수하다. 왜냐하면 자연은 태초부터 지금까지 늘 섞여왔기 때문이다. 자연은 언제나 다양해지는 방향으로 움직여왔다.

- 최재천, 『열대예찬』, 현대문학, 2003

## 통하였느냐?

안은 덜 통하고 밖은 확 통하는 편이다. '섞였느냐, 안 섞였느냐?'
에 이어 하나 더 묻자. '통通하였느냐?' 통하지 않으면 존재하지 않
는 것이다. 통통통… 요즘은 '통'이 더욱 강조된다. 산업적이고 경
제적인 유통, 사회적이고 관계적인 소통, 운전하고 운송해주는
교통. 굳이 중요도로 친다면 물류物流의 유통, 시류時流의 소통, 차
류車流의 교통쯤 될까? 왕王 회장님의 유통, 권權 의원님의 소통, 평
平 시민의 교통 순 아닐까 싶다. 옛날에는 이 삼통의 중요도와 의
미가 좀 달랐다. 조선왕조실록을 보면, 제일 많이 나오고 오래 쓰
인 게 교통이다. 물심양면, 오감과 피아를 두루 포괄하며 가장 강
력한 통의 의미로 쓰였다. 태조 7년 1월 이후 1,021번 나왔다. 두
번째는 세종 3년 1월 기사 이후 256회 나온 소통이다. 막힌 물길
을 뚫는다는 뜻이 강했고, 서로 뜻을 통하게 한다는 경우도 있었
다. 세 번째 유통은 훈민정음 서문에서 본 '불상유통不相流通', '서로
사맛지 않아'에서 봤다. 세종 4년 11월 이후 156회 나온다.

　제일 적게 쓰던 유통이 제일 많이 쓰이고 가장 강조되고 있다.
물심양면을 통했던 유통과 교통은 물物의 흐름으로 경화됐고, 구

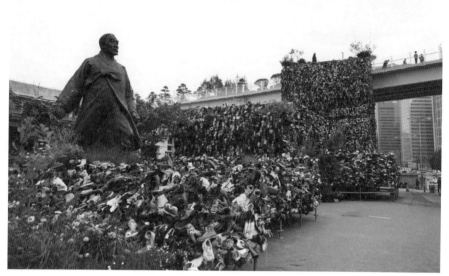

서울역. 황지해, <Shoes Tree>, 2017.5.20~28

체적인 막힘을 뚫어주는㬎 소통은 뜻이 통하는 의미로 추상화되었다. 뜻이 서로 바뀌고 중요도도 달라졌지만, 그래도 '통통통' 삼통이다. 통이 만사형통이다. 불통이면 부재한다. 통하였느냐? 사랑이나 앎의 상태 때보다 실존의 상황을 물을 때 더 울림이 있는 질문이다.

### ▣ 통하지 않았으면 존재하지 않는 것

2017년 크게 논란이 된 공공미술 <신발나무>를 두고 '미술은 성공했는데, 공공이 실패했다', '의도는 순수했는데, 상황이 불순

했다'라는 말이 있었다. 작품뿐 아니라 작품비평에서도 쓰는 순수와 불순의 잘못된 구분이 논란을 더 키운 것은 아닐까.

불학시 무이언不學詩 無以言 불학례 무이립不學禮 無以立

공자가 외아들 이鯉에게 행한 교육이 논어 계씨季氏 편에 12자로 나온다. "시를 알아야 말할 수 있고, 예를 알아야 나설 수 있다." 의역하면, '시를 지을 줄 알아야 존재의 언어를 가질 수 있고, 예를 펼칠 줄 알아야 관계의 언어를 세울 수 있다.'

- 시와 예, 안과 밖, 나와 너, 여기와 저기, 지금과 그때,
- 존재being와 관계becoming,
- 수신과 처신,
- 내가 원하는 것과 우리가 필요로 하는 것,
- 분출해야 하는 시의 내면과 유통해야 하는 예의 외면,
- 주체subjectivity의 미학과 간주체inter-subjectivity의 미학

더불어 하지 않으면 독존과 독백이다. 매너 갖추지 못하면 독선적이다, 적어도 공공영역에서는. 공공미술은 공공장소에 미술을 끼워 넣는 일이 아니라 예술로 우리 사회가 살아보지 못한 새로운 공공영역을 만들어내는 일이다. 딜레마를 품는 고슴도치가 되지 않으면 좋은 공공미술 작품이 되지 못한다.

# 3.

## 섞기/엮기/살기

섞이고 엮여야 잘 살 수 있다. 저 혼자 잘난 텍스트$^{text}$의 근대를 넘어 더불어 잘 사는 콘텍스트$^{context}$의 탈근대로 나아가야 한다. 그래야 서로 씨날이 되는 텍스처$^{texture}$의 세상 질감을 느끼며 살 수 있다. 요즘 세상은 '초超연결'이 광고에서까지 강조된다. 기술적이고 상업적인 초연결은 초소외의 알리바이다. 머리로 짜고 돈을 짜내기 위한 상업적이고 기술적인 초연결 말고, 본래적이고 생래적이며 생태적인 엮기와 엮이기, 섞기와 섞이기로 살아야 제대로 산다.

우왕좌왕右往左往, 좌고우면左顧右眄, 합종연횡合從連衡…. 잘못된 것인가? 안의 시각일 뿐이다. 지배가 강박하는 순정주의의 관점이 강하다. 밖의 시각은 다르다. 협력과 협치의 혼성주의는 머리가 아닌 '필'로, 몸으로 엮이고 섞인다.

섞인 불순/불온/부정이 안 섞인 순수/온순/순정의 억압에서 해방되어야 건강하고 아름답고 떳떳하게 사는 야생野生의 삶이 복원된다. 엮고/엮이고 섞고/섞이고 하면서 사는 모습, '혼경'의 단면들을 카드뉴스 형식으로 한번 보자.

## ■ 5cm 토우와 레고의 만남

토우는 과거로 추억을 먹고 산다. 레고는 미래를 겨냥해 환상을 팔고 산다. 토우는 작업장에서 손으로 주물럭주물럭 만들어지고, 레고는 공장에서 기계로 한 치 오차 없이 찍어진다. 둘 다 5cm 남짓 한다. 그런 토우와 레고가 만났다. 파격이다.

레고는 토우에 젊은 피를 수혈하고, 토우는 레고에 신화를 입혀준다. 상생!

춤추고 노래하고 일하고 쇼핑하고 놀고…. 레고는 토우를 다 따라할 수 있지만, 하기 힘든 게 하나 있다. 사랑. 토우는 남자든 여자든 거시기가 무지 크게 살아 있는데, 레고는 그게 아예 없다. 불상처럼 음마장상陰馬藏相? 아니다. 제품 생산의 편의와 편집 때문에 사랑이 거세되었다.

토우의 걸작 <우는 여인>에서 보듯이 울고 웃고 굴기하고 꺾이는 주제가 사랑과 영생인데, 레고의 주제는 돈을 통한 또.돈, 영.돈이다. 그렇다 보니 사랑은 모르쇠 한다. 그래서 상생!

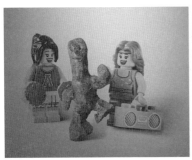

국립고궁박물관, 《월月:성城》전, 레고+토우, 2018.2.12.~4.8 (사진: 양현모)

참 진귀한 만남이다. 그 덕분에 다시 느끼는 토우의 매력, 토우박물관을 따로 만들어야 한다는 필요를 새롭게 절감한다.

## ▣ 노가리 골목과 을지로공장 골목

소설가 김훈 선생은 『공터에서』 서로 등 돌렸던 시대의 아버지와 아들을 마주앉게 했다.

일제 때 만주를 배회하고 6·25, 독재, 산업화를 겪으면서 '원한과 치욕보다 밥이 먼저'인 삶을 살았던 아버지세대, 그 가부장과 가부장적인 사회에 치여 저항하고 데모하며 회색주의자가 되지만 아버지를 장사지내고 제 아이를 낳는 아들세대.

어긋나고 비끌렸다. 아들이 여자친구 만나러 나간 사이 아버지는 암으로 홀로 죽는다. 그래도 소설은 되부르고 되만나게 했

❶ 을지로3가 노가리 골목   ❷ 을지로3가 입정동 철공소 골목

다. 따로 갔고 따로 했지만, 되부르고 되만나는 것 자체로 둘은 엮였다. 섞였다.

여기 입정동. 선반과 밀링, 금형 한다고 쇠 깎고 갈고, 그 징한 소리와 비릿한 쇳내로 평생을 절인, 마동수 아닌, 마차세 대의 아들들이 산다. 입정동 철공소는 일요일에도 돌리는 그들 평생 일터다. 그 골목에서 한발만 나오면 거리에 마차세의 아들들, 그 아들들이 서울에 없는 놀이터를 깐다. 엄청난 대경이다. 좋고 나쁘고 옳고 그르고…. 아서라. 대대(待對)하라.

마동수는 마차세를, 마차세는 마누니를 낳았다. 이어짐이 또 다른 진리를 냉혹하게 새긴다. '삶 속에서는 언제나 밥과 사랑이 원한과 치욕보다 먼저다'라는 작가의 말이 싫었는데, 점점 자주 따라한다.

## ◼ 아버지 풍경과 엄마 풍경

을지로는 아버지의 길, 우주선도 만드는.

청계천은 형 누이의 길, 미싱은 잘도 도는.

종로는 어머니의 길, 장사 만사하는.

점심 때 가끔 동서의 세 길을 남북으로 종단하면서,

엄마, 아버지, 형 누이가 대회통하는 길,

문화의 도를 그려 본다.

세운상가 메이커시티, 청계천 전태일기념관,

종로 광장시장을

'문사철 가무악'으로 투어하는 삶 예술의 날을 꿈꿔 본다.

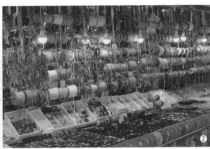

❶ 청계8가 청계고가도로 존치교각
❷ 동대문종합시장 패션의류 부자재 숍
❸ 청계7가 삼일아파트 4동 앞

가끔 엉뚱하게 닮기도 한다.

청계천 아래, 과거와 자연을 모조한다.

천川, 어머니의 이미지로.

청계천 위, 근대와 기술을 재현한다.

길道, 아버지의 이데올로기로.

껍데기는 가라 했는데,

'모사'를 '묘사'로, '죽은'을 '산'으로,

'재현'을 '재생'으로 전환해야

전신사조傳神寫照의 참된 꼴과 넋이 잡힐 것이다.

전신사조 해야 '수평어항' 청계천,

'한물간' 을지로라는 사시를 흘려보낼 수 있다.

## ▣ 근대와 현대

근대와 현대는 무엇이, 어떻게 다를까?

민속품과 골동품은 어떻게 구분될까? 버내큘러vernacular, 빈티지vintage와는 서로 어떻게 교차될까?

동양인이 그리는 서양양식 그림은 동양화일까, 서양화일까?

명품은 누가, 어떻게 정할까? 만든 이가, 쓰는 이가?

맥락 없는 말은 개소리a text without a context is a pretext라 했다는데.

관계 속에서, 공존에서 의미와 가치가 제대로 담긴다.

관계를 잃고 독존하는 의미와 가치는 부재를 실존시킬 뿐.

텍스트text와 텍스트text가 함께 해야 맥락context이 된다. 함께 엮어야 감촉contexture을 전한다.

황학동 벼룩시장 트럭이 우리보다 더 많은 맥락을 갖췄고 감촉에 더 예민하지 않을까? 그런데 황학동에서는 근대와 현대를 어떻게 감별할까?

## ▣ 동질성homo과 이질성hetero

다 다르다. 같지 않다.

그래서 하나로 만들려고 용쓴다. 군복과 제식훈련. 유치원에서부터 노인정까지 인생의 전 여정이 다른 걸 같게 만드는 군대-기계로 돌려졌다. 군대를 제대할 때가 한참 지났다. 유니폼과 훈육을 벗어던져도 된다.

다름을 다르게 바라볼 때 같이 하는 다른 참 세상이 온다.

"군자 주이불비 소인 비이불주君子 周而不比, 小人 比而不周."

❶ 동대문종합시장 원단 코너  ❷ 황학동 공구상가길

논어의 이 구절을 조금 다르게 가면, '된 사람은 차이를 차별하지 않고 아우르되周而不比, 덜된 사람은 차이를 아우르지 않고 차별한다比而不周.'

중심과 광장이 동질homogeneity을 강박한다면, 변두리와 골목은 이질heterogeneity을 축복한다. 황학동~신당동~동묘의 거대한 벼룩시장이 오늘도 열려 주이불비의 넓고 깊은 세계를 깔고 있다.

### ■ 간단한 것易簡과 복잡한 것雜亂

어렵고 복잡한 건 싫어하는 세태다. 쉽고 간단한 것을 찾는다. 사랑은 '좋아해, 안 좋아해'로 심문당하고, 잘잘못은 '예, 아니오'로 심판당하며, 지식은 알고 모르고로 심사당한다. 반대로 쉽고 간단해야 하는 것은 오히려 어렵고 복잡하게 꼬아놓는다. 그냥 오가는 길을 괜히 물건을 사게끔 빙빙 꼬고 돌리는 백화점 동선의 수법, 간단하게 얘기하면 될 것을 어렵게 설명하는 교수들의

수업, 간명하게 직설하면 될 것을 복잡하게 곡절하는 정치인의 수사…. 정작 간단해야 할 건 복잡하게 하고, 복잡해야 할 건 간단하게 한다. 도착倒錯이다.

정말 어렵고 복잡한 것을 쉽고 간단하게 해결한 전범典範이 세종대왕 이도의 훈민정음 창제다. 훈민정음은 '이간易簡'이라는 말을 한글 디자인의 가이드라인으로 삼아 28자의 자모로 불상유통不相流通의 백성을 소통시키는 '문해文解, literacy'의 시대를 열었다.

아주 간단한 것을 귀하고 진중하게 모신 것이 0/1로 짜는 디지털 세상이다. 간단한 것일수록 신중하게 받드는 '디지털 리터러시digital literacy'를 만들어 무소불통, 무소불위의 개벽을 열었다.

주역 계사전에 '이간이천하지리 득의易簡而天下之理 得矣'라고 나

한글박물관, 《훈민정음과 한글디자인》전, <해례본 설치작업>, 2017.2.28~5.28

온다. 쉽고 간단한 가운데 천하의 이치가 있다. 이치는 간명하더라도 세상은 복잡하고 어렵게 돌아간다. 그래서 이간잡란의 세상 이치라 한다. '일'리一理가 있고, '만'유萬有가 사는 것이다. 그래서 어려운 것은 쉽게, 쉬운 것은 어려워하며 잘 모셔야 한다. 어렵고 복잡한 것은 훈민정음을 창제한 세종 이도처럼 이간하게 하자. '사느냐, 죽느냐?', '할래, 말래?' 하는 OX 문제는 햄릿처럼 힘들고 복잡하게 하자. 그걸 뒤집으면 세상이 뒤집어진다. 해야 할 건 하지 않고 하지 말아야 할 건 하는 세상이 된다. 어려운 건 쉽게, 쉬운 건 어렵게.

# 4.

## 헤테로토피아의 가능성

차이는 있어도 차별은 없다.

뒤섞이는 어셈블assemble이나 콜렉티브collective, 혼混경계의 디아스포라diaspora, 달라도/달라서 봐주는 똘레랑스tolerance. 이들에게는 '따로 또 같이'의 교잡성, 달라서 더 달달한 창의성, 동이불화 화이부동의 대인성이 깃들어 있다. 세상은 다양하다. 본래 잡다하고 불순하다, 무질서하다. 단정하고 순수하고 질서 있다고 우기는 세계, 멈춰라. 너의 시간 끝났다.

"자연에 맞추기 위해 이론을 바꿔야지, 이론에 맞추기 위해 자연을 바꾸지 말라."

- 클로드 베르나르

■ **명조체의 모순, 또는 헤테로토피아의 가능성, 동묘**

중국풍 건축물로 보물 제142호인 창신동 동묘. 종묘의 부속시설쯤으로 잘못 알다가 삼국지의 관우를 모시는 사당인 것을 알고

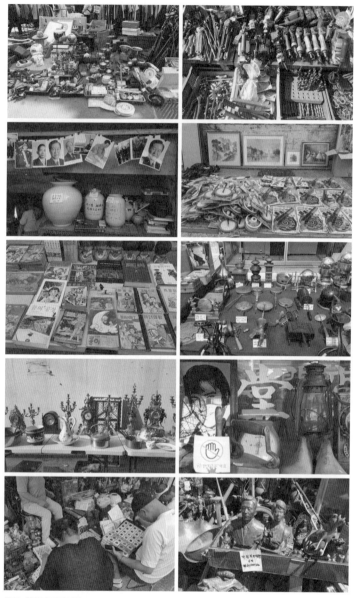

동묘~황학동 벼룩시장

당혹해했던 사당이다. 정식 명칭은 동관왕묘, 동쪽에 있는 관왕묘란 뜻이다.

태생의 기반은 전쟁이다. '정명가도'를 외친 일본의 임진왜란에 맞서 명은 이여송을 '동정'의 제독으로 삼아 4만3000여 명의 파병군을 보내 싸우게 한다. 이 과정에서 명은 파병군의 가디언으로 관우를 보내고, 조선은 길이 보은할 모뉴먼트로 가디언을 모시는 사당을 지었다.

위에서 보면 일ㅡ자 형 전실과 정丁자 형 후실이 하나로 붙어 공工자 형의 평면구조를 이루는 점, 벽돌 벽을 넓고 강건하게 펼치는 점, 우리 건물과는 다른 조각이나 편액같이 이채로운 장식을 쓰는 점 등으로 보면, 서울 속 중국이다. 보통 때는 사당이 닫혀 있어서 관우와 그의 동반인 유비와 장비의 목조각상을 문틈으로 봐야 해서 아쉽다. 하지만 명나라 황제 신종神宗이 직접 써서 내렸다는 현판 '현령소덕의렬무안성제조顯靈昭德義烈武安聖帝廟'과 만고충심萬古忠心, 천추의기千秋義氣 같은 주련과 중국풍 장치물을 보는

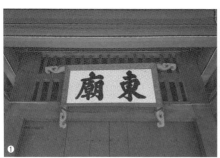

❶ 동묘 외삼문外三門 현판  ❷ 동묘 정전正殿

재미가 다소 위안이 된다.

동묘의 무엇보다 큰 매력은 동묘를 배경 삼아 열리는 벼룩시장. 명조체의 추억이든 헤테로토피아의 가능성이든, '다른 공간'이 있기 때문에, 또 다른 삶을 사는 사람들과 물건들이 끼리끼리 거리낌없이 모여 '또 하나의 세상'을 연다. 참 고마운 이질성이다.

'헤테로토피아heterotopia'는 섞이고 엮이고 잘 통하는 세상이다. 군대나 학교 같은 동질공간을 뜻하는 '호모토피아homotopia'의 상대 개념인데, '권력 해부의 철학자' 미셸 푸코가 차이를 배제하고 획일의 순종을 획책하는 권력의 문제를 풀고자 고안한 개념이다. 그는 쉽게 '다른 공간des espaces autres'이라고도 했다.

이 공간은 우리가 통념으로 사는 공간과 다르게 존재하며, 그 다름으로 현실의 관념이나 의미가 쉽게 전도된다. 일종의 반反공간contre-espace인 셈인데, 푸코는 그런 공간의 예로 어린이들에게는 다락방이나 정원 깊숙이 숨는 곳 같은 어린이들의 공간, 박물관이나 사창가, 휴양촌, 감옥처럼 다른 시간을 사는 어른들의 공간을 꼽았다.

헤테로토피아는 근대가 철저하게 배제하는 '또 다른' 삶의 방식들이 다채롭게 '쇼생크의 탈출'을 하도록 돕는다. 이 계보로 치면 푸코의 삼촌과 조카뻘로 앙리 르페브르와 데이비드 하비가 있다. 도시, 공간, 인간의 전환을 유기적으로 본 두 사람은 각각 '도시권'과 '공간의 혁명'론을 통해 호모토피아 그 자체로 인식되어 온 도시와 공간을, 다르게 살고 서로 해방되는 헤테로토피아의 진지로 삼았다. 푸코가 지은 개념의 건축이 두 사람의 세계의 건

축으로 여물어져서 우리는 헤테로토피아를 좀 더 일상적으로 살아가게 되었다.

　이제 도시와 공간은 획일적이고 반복적이며 닫힌 '옥터로서의 호모토피아'이면서도 일상의 실천에 따라 늘 새롭고 다채롭게 열리는 '삶터로서의 헤테로토피아'다. 따로 또 같이하는 헤테로토피아의 실례를 도시 속 나의 동선에서 꼽아보겠다.

### ◾ 이름이 하나로 안 되는 도시, 스위스 빌/비엔

　도시를 어떻게 읽냐?
　-독어로 빌biel, 불어로 비엔bienne.
　하나로 정해진 게 없냐?
　-하나는 안 된다. 둘이 하나를 이룬다.

　도시 이름이 빌/비엔BIEL/BIENNE이다. 독일어와 불어를 합쳤다. 음양의 유구한 문화로 살아왔으면서도 요즘 우리는 독존의, 유일의 가치를 더 순정하고 더 고귀한 것으로 받들며 산다. 그래서 하나만 치고 다른 건 쳐내 버린다. 1등, 우선만 챙긴다. 빌/비엔은 다르다. 애초에 말이 달리 두 개 있었다. 이것부터 2개로 잡았다. 그러다 보니 이 도시의 사회적/문화적/경제적/정치적 다양성과 포용성이 두루 잘 잡혔다. 이 도시의 삶 자체가 매일 매시에 여는 다양성의 축제다. 이 도시 사람들은 이를 매우 자부하며 산다. 작고 오래된 도시인데도, 새로운 테크놀로지가 전통과 공존하

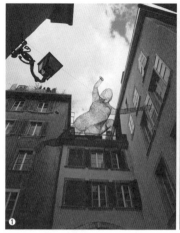

❶ 빌/비엔 구도심 설치작품, 2016.9.20  ❷ 스위스 여권 표지

고 문화가 일상과 화응하며 자연은 도시의 본격이다. 물이 도시의 골간이고 산이 배후다. 대대$^{待對}$를 기본 중의 기본으로 산다.

이런 삶이 이미 실재함에도, 이런 도시를 이미 보고도, 우리 삶터를 그 '꼬라지'로 놓아두었다니 슬프고 화가 난다.

## ▣ 닭발집 위의 신빨집$^{神堂}$

사소문의 동쪽 광희문의 바깥 신당동에는 점집과 땅콩주택 같은 작은 여관들이 많다. 광희문이 도성의 시구문 역할을 해 신당이 많은 건 이해가 되는데, 여관은 왜 이리 많지? 동네 어귀 격인 신당역 부근에는 여관 골목이 제대로 하나 있고, 동네 안으로도 손바닥만한 여관과 여인숙, 모텔이 천지로 있다. 대학가나 역전도 아닌데 말이다. 외국인이 많이 보이던데, 벌집이나 고시촌

대용으로 쓰이는 여관들인가?

아무튼 점집이 여관이나 선술집과 어우러지고, 심지어 신당과 교회가 한 건물에 있기도 한다. 신당동에서는 전혀 다른 것들이 좌우합작, 상하복합으로 전혀 이상하지 않게 더불어 산다. 절묘한 혼숙경blend-scape이다. 골목길은 여관과 신당, 음식점이 혼경의 징표로 서로 내민 간판들로 빼곡해 머리를 잘 피하면서 돌아다녀야 한다.

신당동 '재구네 닭발'

신당동 혼경의 보기를 꼽아보라면, 1층에는 닭발집, 2층에는 신당이 있는 재구네 건물이 될 것이다. 1층 재구네는 방송 프로그램 '수요미식회'에 나왔을 정도로 닭발구이에 관한 한 한국에서 으뜸가는 집. 2층 도사님은 음, 공식적으로는 유구무언. 이 건물은 섞여야 건강하다, 섞여야 아름답다는 말을 사실로 잘 산다.

### ■ 암전 넘어 반전하라, 여의도 비밀 지하벙커

2015년 공사 중에 우연히 지하벙커를 발굴했는데, 시설이 어느 대장에도 나오지 않는다. 한두 평도 아니고 200여 평의 시설이 서울 요지에 수십 년간 실재했는데, 그 어떤 기록에도 부재했으니 발굴한 사람들이 당혹해할 수밖에 없었다. 부재의 실재, 혹은 실재의 부재를 해명하기 위해 자료를 찾기 시작해 1976년 항공

사진에서 벙커의 출입구가 있었음을 확인했다. 이어 당시 국군의 날 사열식 때 있었던 단상의 위치와 벙커가 위아래로 연결된다는 사실을 알아내고 이 벙커가 소문만으로 있던 비밀벙커, 그러니까 행사 때 위급상황이 발생해 대통령을 대피시킬 경우를 대비해 만들어둔 경호용 비밀시설임을 확정했다. 이후 권위주의 시대의 통치사료로 가치가 높다고 '서울미래유산'으로 지정됐다.

벙커는 일반 건물로 치면 지하 2층 정도의 깊이에 20여 평의 VVIP실과 180평의 부속실을 갖추어 최소한의 건축과 최대한의 방호를 맡도록 했다. VVIP실은 백색타일 일색인 화장실과 샤워장, 호피무늬 소파가 도드라진 거실로 강단剛斷있게 꾸려졌다. 2017년 찾아간 날이 영상전시 때문에 암전暗轉 중이어서 어둠 속 코끼리 만지기로 — 공간이 구획 없이 통으로 되어 있어서 다행히 짐작이 갔다 — 공간을 어슴푸레 만났다. VVIP실이 달걀노른자라면, 부속실은 흰자처럼 크게 하나로 VVIP실에 사역하는 구조였다.

발굴 후 원래 모습대로 복원공사를 거쳐 지금은 서울시립미

❶ 여의도 SeMA 벙커 전시실. 옛 부속실 ❷ SeMA 벙커 역사갤러리. 옛 VVIP실

술관SeMA이, 문화공간이 부족한 여의도에 현대미술을 보여준다는 취지로 'SeMA벙커'라는 전시관으로 쓴다. 지하공간이라 '미디어아트'를 주된 콘텐츠로 담는데, 이 '암전'의 방식이 공간을 보고 역사를 직시해야 하는 도시시설을, 콘텐츠를 보여주느라 컨테이너를 살짝 가려도 되는 문화시설로 가져갔다. 그러다 보니 비밀기지의 비밀스러움은 후위가 된다. 벙커의 역사를 되살펴보는 20여 평의 역사갤러리가 따로 있지만, 선후관계에서 비밀기지는 예술기지의 딸린 부록이자 한물간 전생이 되었다.

세마 벙커의 시도는 좋다. 그런데 도시와 언더, 벙커와 금단의 맥락에서 이 공간을 보면 다른 생각도 든다. '예술만' 있는 아트벙커를 넘어 '예술도' 있는 어번벙커로 나아갈 수 있을 텐데. 예술로 예술을 하기보다 도시와 공간으로 예술하고, 언더와 금단으로 예술을 할 수 있을 텐데. 그런 것이 도시를 예술로, 삶을 작품으로 만드는 더 스케일 있고 더 멋진 예술일 텐데.

이렇게 구시렁구시렁하는 이유는 다락방과 지하실 같은 '아지트'의 추억 때문이다. 다락과 지하는 집의 부속이고 주변이지만, 그 '변방성'으로 얻는 '관용성', '해방성', '혼혈성' 때문에 숨고 숨기면서 기꺼운 일탈을 도모할 수 있었던 일들이 많았다. 미디어아트의 암전에서 더 나아가 최고 권력의 헤게모니를 시민이 가지고 놀고 개개면서 공부하는 안티 헤게모니로 반전한다면, 냉전 상쟁의 벙커를 넘어 시민이 서로 공유하고 치유하는 은밀한 아지트로 만들 수 있을 텐데. 도시 배꼽에 위치한 변방에서의 일탈, 열려라!

## ◼ 질서/무질서, 규칙/무규칙

무질서는 질서의 반대가 아니라 질서가 무궁한 상태다. 질서가 없는 것이 아니다.

'무한한 질서' 무질서는 획일적인 불모의 질서를 치유하고, 다양하고 무성한 질서를 담아낸다.

어둠이 반짝반짝 빛나는 별빛의 태반이듯이, 무질서는 순연한/순정한 질서를 품어내는 기반이다.

같은 맥락으로 무규칙은 무한한 규칙이다. 흔쾌한 규칙을 가능하게 하는 혼연한 규칙, 무성한 규칙이다.

무질서와 무규칙을 억압하는 게 근대였다면, 그것들을 배려하고 포용하는 새로운 시간이 탈근대의 삶이다.

# 5.

## 혼자 미혹/더불어 매혹

아름다움을 느끼고 나누고 그 나눔으로 더 아름다워지고.

　미혹은 홀로 꼴리는 것이고 매혹은 더불어 끌리는 것,

　꼴림과 끌림의 차이-.-

　첫눈 온 날 동네 입구에

　장승처럼 눈사람을 작게 만들어 놓았다.

　공공미술을 가르치는 뜻인가. 홀로 아름답기는 저 혼자 공간을 점하지만, 더불어 아름다움은 그 공간에 시간의 의미를 담고 그걸 나누는 인간까지 담아낸다. 홀로 미美는 텍스트고, 더불어 미美는 컨텍스트다. 영구불멸할 필요 없다. 제대로 아름답게 살다 가면 될 뿐.

　잘 가시라, 매혹의 눈사람.

　그런데 '나' 없이 '너' 하면 부화뇌동附和雷同하고, '독선' 없이 '겸선'하면 수중축대隨衆逐隊한다. 함께 '매혹'해야 하지만, 홀로 '의혹'할 수 있어야 한다. '독립'이 '병립'의 기반이라는 것이다. 영어를 빌리면, 'Me'가 용을 써 물구나무를 서야 'We'가 된다. 천상천하 유아독존! 이 말에 대한 오해도 바로잡아야 한다. 저 홀로 잘났다

는 독선적인 외침이 아니다. 언제나 어떤 경우나 저마다 깨침의 주체를 담당해야 한다는 독보적인 깨침이다. 혼자 오롯한 것이 그렇게 중요하다.

그런데 단자單子는 창이 없다. 혼자 해야 한다면 외롭고 서럽고 힘들다. '고독孤獨'하기보다 '고립孤立'되기 쉽다. 그래도 서야 한다. 우리 모두 한 사람 한 사람 고독한 단독자로 설 수 있어야 한다.

설움과 미움 다 감수하고서라도 홀로 서고 홀로 돌아야 한다. 세상 힘들다고 피하려고만 하는데, 힘들수록 세상을 용써서 넘고 힘써서 돌려야 한다. 그래서 철학자 니체는 넘어서고자 하는 '힘의 의지Der Wille zur Macht'를 강조했다. 시인 김수영은 '스스로 도는 팽이'로 '너도 나도 스스로 도는 힘'을 촉구했다.

상왕십리 센트라스 111동 입구. 2018.11.24

홀로 서야 한다. 섰다면 기댈 수 있다. 힘든 세상 제각각 힘껏 살아야 하지만, 서로 힘이 되어줄 때 훨씬 더 힘내어 살 수 있다. "힘들지?" 홀로 힘든 삶을 서로 힘주는 '더불어'의 마법 같은 말인데, 한자 '사람 인人'이 그런 마력의 내력을 속으로 품고 있다. 나와 너, 우리, 안과 밖, 독선과 겸선, 학이시습學而時習의 열悅과 유붕자원有朋自遠의 낙樂을 불이不二로 살아야 잘 사는 것이 된다.

동묘 벼룩시장

　　꼭꼭 눌러 써본다. 세상을 사는 것은, 유아독존들이 엮고 엮이고 섞고 섞이며 한 무리 되어 살아내는 것이다. 음양, 강유, 상하, 고저, 좌우, 보혁, 전후, 피차… 차이는 화이부동하는 자원이지 동이불화한다고 차별해야 할 것이 아니다. 달라야 세상을 더 달달하게 잘 살 수 있다.

# 터무니 있다

'터무니없는' 세상의 문제를 해결하는 간단한 방법은 '터무니 있게' 사는 것이다. 하늘과 땅이 새겨준 터의 무늬를 잘 지키고 사람의 무늬를 거기에 합당하게 잘 지어가면 터무니 있는 세상이 된다. 조선 최고 지식인 중 한 분이던 성호 이익은 <불치하문不恥下問>에서 말했다.

문은 도가 머무는 곳이다. 위에서는 일월日月과 성신星辰이 천문天文을 짓고, 아래에서는 산천山川과 초목草木이 지문地文을 짜고, 그 사이에서 예악형정禮樂刑政과 의장도수儀章度數가 인문人文을 엮는다. 『주역』에 "사람의 문양을 잘 엮어 하늘과 땅의 문양이 잘 드러나도록 한다"는 말이 이와 관련된다.

짓다, 엮다, 짜다로 옮겼지만, 한자로는 '저著' 한 자다. 주체가 되어 주제를 갖고 주도하는 창조적 행위를 이름하는 게 '저著'다. 터무니는 그런 것으로 있어야 한다, 터무니없는 세상은 도道를 실어 나르는 문文의 저著가 없는 세상이다.

'인간의 시대' 근대 이후는 인간이 짓는 문양이 더욱 중요해졌다. 사는 환경 자체가 자연 대신 인조인 데다가 인문학을 워낙 강조하는 '인본人本의 시대'를 살다 보니 '인간이 짜는 무늬'를 더욱

중시하게 되었다. '인문'은 중요해졌지만 '터무니'는 안 중요한 시대가 됐다는 비판이 있지만, 도道가 사는 문文을 짓는 저술로서의 인문은 탈근대의 노력으로 필요하다.

우리는 바닷가에서 조가비 문양에 반해 줍는다. 아름다워서다. 쉽게 감응하지만, 그 아름다운 무늬가 쉽게 온 건 절대 아니다. 생성적인 내부의 에로스적 의지와 파괴적인 외계의 타나토스적 충돌을 씨와 날로 엮어낸 삶의 처절한 내력, 조가비가 '결국은 살아낸' 생의 문식으로 온 것이다. 인문을 바라보는 시각은 그러해야 한다. 인문은 살고 죽고를 넘어 결국 살아낸 삶의 내력, 생의 문식으로 새기고 읽어야 한다.

문식은 그만큼 중요하다. 잘 보고 잘 지어야 한다. 사는 대로 그려지는 게 아니라 그린 대로 살게 되기 때문이다. 그냥 이래저래 제멋대로 사는 것 같지만, 커다란 '결' 속에서 다른 결을 산다. 잘 그려야 잘 산다. 잘 지어야 잘 산다.

우리 경험에서 찾을 수 있는 최고의 저작자는 대지모신, 지니어스 로사이Genius Loci다. 우리 유화부인이나 마고할미, 중국 여와, 서양의 가이아나 빌렌도르프…, 그들은 하늘에서와 같이 땅에서도 이루어지게天垂象 地成形를 잘했다. 삼성미술관 리움 입구 바닥에 '우리는 대지모신Genius Loci의 혜려惠慮에 힘입어 문화창달을 위해 미술관을 세웠습니다. 그 뜻을 가상히 여겨 이 일에 참여하였고 앞으로 참여할 모든 이에게 기쁨을 내려주시옵소서'라는 축원이 깔려 있다. 대지모신의 혜량으로 우리가 잘산다. 대지모신이 자신의 죽고살기로 큰 결을 지어주었고, 그 결로 우리 숨결

이 따라 흐른다.

대지모의 혜려는 미술관 바깥 도시에 더 간구된다. 이 도회의 삶에 더욱 절실하게 요구된다. 천인天人들과 선인先人들이 죽고 살기로 절박하게 지은 우주적인 결을 따라 도시와 시민이 터무니 있는 삶을 살아야 한다. 대지모여, 먼저 도시에서, 공공에서 터무니 있기를 혜려하소서.

# 1.

## 터무니없어 못산다

무늬가 그렇게 중요하다. '문이 도가 머무는 곳'이라 한 데 이어 성호 이익은 '문은 도의 그림'이라며 그 역할을 강조했다.

> 아주 가까운 것은 지적해서 깨우칠 수 있고, 조금 먼 것은 이야기로써 전할 수 있지만, 백 세대 뒤에는 그 뜻이 모두 없어지게 된다. 이런 이유로 옛사람이 문자와 글을 만들어서 후세 사람에게 거듭거듭 타이르고 이 글로 인해 도道를 깨닫도록 하였으니, 이도 역시 문文이라는 것이다. 문은 도의 그림이다.
>
> - 『성호사설』, <불치하문>

무늬가 있어야 한다. 가장 인간적인 무늬인 글이 있어야 사람이 살고, 터를 잡고 산 인류의 지혜이자 저술인 터의 무늬가 있어야 인류가 산다. 호랑이는 가죽으로 사멸을 넘고, 인류는 터무니로 소멸을 넘는다. 터무니는 결국은 살아낸 삶의 문식이다. 또한 터무니는 궁극으로 살아갈 삶의 도식圖式이기도 하다.

터무니는 과거에 머물지 않고 현재, 미래로 나아간다. 그것은

❶ 흥인지문공원에서 본 한양도성   ❷ 창신동 창신숭인 채석장전망대
❸ 창신동 산마루놀이터   ❹ 창신동 쪽방 골목

함께 다시re 식구되기member의 '기념remember'이고, 던져진present 삶
이 자신을 처절하게 되re던지는 피투의 '기투represent'이며, 홀로 낳
아지지만 같이 다시re 미래를 낳는generate '회생regenerate'의 밑바탕
이다. 밑바탕이 잡혀 있더라도 본바탕과 색칠은 풀려 있으니 문
이 도를 구속하는 건 아니다. 터무니는 살아낸 삶의 문식이자 살
아갈 삶의 문안으로 삶을 밑받침하는 듬직한 생의 자원이다.

# 2.

# 터무니 잘 보고!
# 잘 안 보이면 쓸고 닦고!

◼ DRP

　터무니는 그렇게 중요하다. 터무니없으면 사멸한다.

　터무니가 안 보이면 쓸고 닦아서라도 보이게 해야 한다. 천국의 문<sup>門</sup>이 안 열리면 문<sup>文</sup>을 지어서라도 천국에 들어가야 한다. DRP 이야기다.

　글로벌 디자인 허브를 표방하고 나온 DDP 바로 옆에서 DDP에 대항적이자 대안적인 지역생활복합 문화공간으로 나왔다. DDP에 DRP라니, 너무 나갔다고? 극약이 보약으로도 쓰인다. 터무니 있는 세상을 열기 위해 엘리베이터도 없는 동대문<sup>Dongdaemun</sup> 신발상가 옥상<sup>Rooftop</sup>으로 올라가 낙원<sup>Paradise</sup>을 짓겠다는 이들을 따라서 천상에 함께 올라 보자.

　동대문신발상가는 한때 우리 근대의 발을 책임졌는데, '누가 나이키를 신는가!' 이후 모두 글로'발'을 좇아 헌신짝이 되어 버린 국내 최대의 신발시장이었다. 시장과 건물만 헌신짝으로 내팽개쳐진 게 아니다. 그때 그 역경을 함께 넘었던 우리의 근대도 덩달

아 내팽개쳐졌다. 애반다라哀反多羅.

한 무리의 예술가가 신발상가 옥상으로 올라가 그 빈사를 어루만졌다. 40여 년간 방치된 쓰레기 25톤을 치웠다. 그냥 치운 게 아니라 폐기물학garbageology 하듯이 분류하고 기록하고 수장하면서 버렸다. 그리고는 그 공간에 작업장과 마당, 텃밭, 평상을 차리고 주변 주민과 국내외 예술가를 불러들였다. 아무도 찾지 않던, 쓰레기더미였던 낙후상가의 옥상을 문화적으로 재생해 공동체의 새로운 협력·협업 서식지를 지어낸 것이다.

새로 쓰는 계획은 이전 쓰레기더미에서 발굴한 도시·산업 '유물'을 전시하면서 근대도시의 삶 양식을 회고하는 한편, 옥상 농사를 지으며 주민과 함께 커뮤니티 비즈니스를 만드는 것이었다. 또 한쪽으로는 국내외 예술가들이 이합집산해 지상에 없던 삶 예술을 다채롭게 실험했다. "예술의 미래는 도시적이어야 한다"는 르페브르의 주장을 실천하는 듯한 프로그래밍이었다.

동대문신발시장 B동 옥상. 동대문옥상천국DRP

동대문옥상천국은 일방적으로 지어진 DDP에 대한 비평으로 DRP라 했는데, 글로벌과 로컬, 중심과 변방, 경제와 문화, 죽음과 다시 삶의 화쟁을 흥미롭게 엮어내 단번에 문화명소가 되었다. 2016년에는 버려진 공간을 '낙원'으로, 언더/인디문화를 지상/함께문화로 바꿨다는 평가를 받으며 문화관광체육부 공공디자인 대상을 수상했다.

DRP 중심에 있는 이 중 한 명이 공공미술에 천착해 온 박찬국 작가다. 수십 년 된 수십 톤의 쓰레기에도 아랑곳 않고 산업 황무지를 청년문화의 모종지로 혁신하는 역전 만루 홈런감 크리에이티브를 이뤄냈다. 엄청난 공력이다. DRP, 장생하시라.

한여름 한껏 멋부려 드러낸 문신처럼 또렷하지 않아서인지, 터무니 있더라도 사람들이 잘 못 보기도 한다. 문맹文盲의 위험이 그만큼 커졌다. 그런데 잘 보면 보인다. 세파가 아무리 패악을 부려도 대지는 다 품어서 살아낸다. 살려낸다. 없는 듯 있게 살아내는 것이 지니어스 로사이의 진짜 터무니인지도 모르겠다.

그런 터무니 중 하나가 '성안 사람'과 '성 밖 것들'을 나누는 한양도성이다. 성의 터무니는 엄청나다. 그런데 문文이 아닌 질質, 돌로만 보는 까막눈, 문맹이 많다 보니 성을 막 대하고 잘못 쓴다. 이 멋진 것이 세계문화유산 등재에서 재수를 하고 있는데, 성의 문제 때문이 아니다. 우리가 성의 문채를 잘못 봐서 그럴 것이다.

## ▣ 돌의 묵언하심默言下心, 한양도성의 터무니

삼봉 정보전이 위엄과 덕성을 함께 표현한다고 '위덕병저威德
並著'를 콘셉트로 설계한 한양도성은 나이와 길이로 세계 최고를
자랑한다. 600년 넘게 아직도 잘 쓰고 있어서 세계 최장수 도성
이다. 일제 때와 근대에 평지구간의 성벽이 적잖게 망가졌지만
지금도 13.370km, 도성 건설 당시의 72%가 남아 있어 세계 최장
잔존길이를 갖고 있다. 최고의 짓기도 최단으로 끝났다. 전국팔

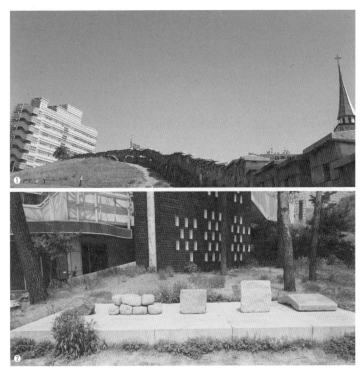

❶ 한양도성 낙산지구 초입
❷ 한양도성박물관 성곽돌 야외전시장

도에서 장정 19만7470명을 불러들여 600척×97구간=5만8,200척$^{18.627km}$, 1인당 평균 0.493척을 98일 만에 해냈다.

성리학의 도성 제도를 바탕으로 우리 전통산성의 지혜와 풍수지리의 믿음까지 버무려 딴 곳에는 없는 '평지+산'의 '평산성$^{平山城}$'을 만들어냈다. 내사산인 북악산과 낙산, 남산, 인왕산의 능선을 따라 축성하여 산세와 성세$^{城勢}$를 일체화했고, 평지에는 우묘 좌사 전조후시의 내부 공간 프로그램과 8대문$^{4大門4小門}$, 2수문$^{水門}$, 2대로$^{大路}$를 갖춰 천도와 인륜이 호응하도록 했다.

'위덕병저'의 콘셉트대로 문무$^{文武}$와 강유$^{剛柔}$의 조화는 창의적이기까지 하다. 자연과 인간, 기술과 미학이 함께 엮고 시간과 공간이 공유하는 도시계획의 프레임이 워낙 튼실하고 창의적이어서일까? 치안·군사 목적의 성벽길은 600여 년 이야기가 흐르는 역사·유사의 길, 회색 도시에 자연으로 숨통을 틔워주는 그린·에코의 길, 문화예술을 따로 할 필요 없는 답사·순성의 길, 트레킹하고 산책하는 여가·여행의 길로 시민 사랑을 온몸에 받고 있다.

워낙 크고 오래되고 자연스러워서일까? 사람들은 한양도성의 터무니를 잘 못 읽는다. 아는 이들과 투어할 때 문식을 조금만 읽어줘도 '와~ 와~' 감탄을 한다. 돌 문양을 잠깐 둘러볼까. 낙산구간 쪽 한양도성은 성을 만든 시대별 성벽 돌 패턴이 서로 다른 데다가 돌에 글자를 새긴 각석$^{刻石}$도 많아 돌의 문식을 살피기 좋다.

시작은 초입에 있는 흥인지문 공원에서 하는 게 좋다. 4개의 서로 다른 축성 패턴이 견본으로 있고 성벽 속에서도 쉽게 찾을 수 있다. 14세기 태조 때는 자연석을 모난 데만 쳐서 쌓았다. 돌의

각과 형이 제각각이다. 15세기 세종 때는 돌을 장방형으로 다잡았다. 옥수수 잘 쌓아놓은 것 같다. 17세기 숙종 때는 크기와 형을 통일했는데, 정방형에 크기가 한 자 반. 19세기 순조 때는 정방형에 두 자. 규격화되면 될수록 공기는 짧아지지만, 손맛 대신 도구맛이 강해지고 화이부동이 동이불화로 제식훈련되는 듯한 느낌이 강해진다.

수십 개의 각석도 함께 만난다. 가장 가까운 것이 공원 초입의 각석 뭉텅이다. '훈국책응겸독후장10인訓局策應兼督 後將十人', '절충전수선折衝 全守善', '석수 도변수 오유선石手 都邊手 吳有善' 등 13개가 모여 있다. 공사지정구역의 관리 책임과 기술 담당, 그들의 소속과 계급, 이름을 실명으로 적은 것이다. 조금 더 올라가면 '동복시同福始', '○자육백척○字六百尺' 같은 것도 나온다. 동복 사람들의 책임구역을 뜻하는 것은 세종 때의 방식이고, '육백척'은 작업구간 표시로 최초 공사를 한 태조 때의 것이다. 축조 시기에 따라 조금 다르지만, 빼도 박도 못하는 각자는 그 험한 사역의 노고가 지금도 우리 눈과 귀에 박히는 느낌을 준다. 이 각석을 두고 조선시대의 공사실명제를 자랑하기도 한다. 그것도 우리의 슬기를 알리는 좋은 제도이지만, 이들의 노역을 풀어줄 지혜도 필요하지 않을까? 성벽 한쪽에 제니 홀저Jenny Holzer식의 프로젝션으로 각석에 새겨진 이름들을 하나하나 롤콜roll call하면서 그들의 노고를 기리면 어떨까? 실명제도 살고, 해방도 살고. 이렇게 돌만 봐도 서울에는 터무니들이 아직 많이 살아 있다.

# 3.

# 터무니, 새로 짓다

우려먹기만 하면 멀게진다. 창신創新해야 한다.

터무니를 강조하니 오래된 것만 챙긴다고 핀잔을 받기도 한다. 터무니는 과거의 기억remember이지만, 현재의 기투represent이고 미래로의 재생, 대대로의 회생regenerate으로 이어져야 한다. 터무니는 법고창신法古創新의 태반이다.

나아가려면 뒷심이 있어야 한다. 뒷심만 있고 나아감이 없다면 낡아빠진 것이다. 법고하고 창신해야 제대로 산다. 대대로 산다. 그래서 오늘도 우리의 인문을 잘 지어야 한다. 오늘을 사는 우리 삶무늬를 터무니에 잘 새겨야 나뿐만 아니라 우리 아들딸, 손자 손녀도 대대로 잘 살 수 있다.

## ▣ 팔복예술공장, 카세트테이프공장의 변신

포토샵 조감도와 경제수치의 환상—매출 몇백억 원, 일자리 창출 몇천 개—을 요구하는 시와 시민들의 들볶음을 막아내고 1년간 의도적으로 공리공론에 빠졌단다. 이 공간의 죽음을 어떻게 볼 것인가, 어떻게 살릴까? 누가 쓸까? 연인원으로 시민 1만여 명

이 준비과정의 공론에 참여했단다. 환상의 숫자는 이런 것이어야 하지 않을까? 또 한편으로는 전문가 콜렉티브를 만들어 운영 방향과 전략, 프로그램을 짰다. 뻔한 요구를 뻔뻔하게 비켜가면서 해야 할 건 하고 하지 말아야 할 건 하지 않은 황순우 감독과 콜렉티브의 프로세스 디자인과 엔지니어링에 고개가 절로 숙여진다.

그렇게 혹했던 마이마이와 카세트테이프, 최신유행이고 첨단기술인 줄 알았는데 훅 가버렸다. CD가 나오고 MP3가 출현하면서 테이프가 사양기술이 된 데다가 파경적인 노사관계로 문을 닫은 지 근 30년. 그 긴 공백을 지역과 함께, 주민과 같이 기록하고 기억하는 회복과정을 거쳐 문화복합공간으로 부활시켰다.

팔복동은 전북 복福의 관문이자 업業의 관문이었다. 조선시대에는 한동네에서 과거 급제자가 8명이나 나왔고, 근대에는 문화연필, 전주페이퍼 등이 공단을 만들어 전주의 산업화를 이끌었다. 철도가 들어오고 사람들이 몰려 공단의 명줄을 길게 하는 줄 알았는데, 그것도 잠시였다. 후기산업시대를 맞이하면서 공장들이 멈추고 사람들은 뿔뿔이 흩어졌다.

그 공장 중 하나가 카세트테이프를 만들던 썬전자다. 1979년 문을 열어 아시아 곳곳을 커버할 정도로 많은 카세트테이프를 생산해 대중음악의 산업화와 '고딩'화, 장롱 영어의 가가호호화에 혁혁한 공을 세웠다. 우리에게 카세트테이프는 거의 열병처럼 왔다. 첫사랑에게 주는 연애편지가 테이프에 빽빽이 담은 대중음악이었고, 마이마이에 헤드폰이면 폼잡이의 완성이었다. 이 공장은 많을 땐 여공 400명이 단 4개의 화장실을 나눠 쓰면서 밤낮으

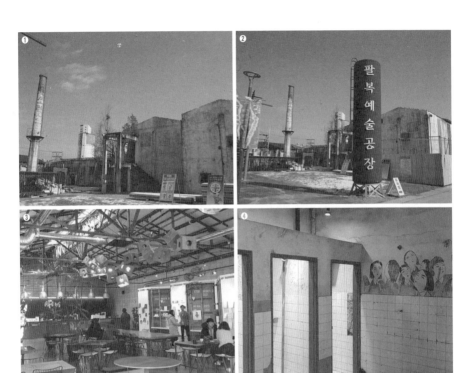

❶❷ 팔복예술공장
❸ 카페 '써니'  ❹ 옛 썬전자 화장실

로 테이프를 만들었다. 그런데 그 멋진 열풍이 첫사랑 어긋나듯 빗나가기 시작했다. CD에, MP3에, 스마트폰에…. 연달아 나오는 새 기술에 카세트테이프는 한물간 옛사랑이 되어 버렸다.

딱 13년. 카세트테이프 열풍은 쓰윽 지나갔다. 1992년 문이 완전히 닫히고 임대도 되지 않아 이후 근 30년 동안 먼지만 날렸다. 전주시가 버려진 공장을 사들이고 폐산업시설 문화재생정책 차원에서 혜안을 찾던 중에 인천아트플랫폼의 리뉴얼을 맡았던

황순우 건축가를 영입해 변신을 꾀했다.

　복합문화공간 팔복예술공장은 대지면적 1만4,323㎡, 폐공장 3개 건물 연면적 2,929㎡에 창작을 중심으로 전시, 놀이+교육, 커뮤니티 활동을 펼치는 중이다. 예술공장은 앞으로도 예술의 힘을 동력 삼아 예술공원, 공단예술마을, 예술공단으로 진화하는 계획을 예술가, 시민들과 함께 다지고 있다.

### ▣ 때 빼고 광내는 문화예술 목욕탕, 행화탕

　1950년대 문을 연 목욕탕이자 동네사랑방이던 행화탕. 2008년 폐업 후 건물은 고물상과 창고를 전전하며 거의 방치돼 쓰레기가 차고 잡초가 뒤덮이는 죽은 건물이 되었다. 게다가 주변이 온통 재개발돼 연명보다는 절명이 더 이익이라는 판단에 따라 건물의 죽음이 더욱 방치되었다.

　일군의 예술가들이 '건물의 삶과 죽음'에 관심을 가지고 재개발로 언제 사라질지 모를 목욕탕의 마지막 가는 길을 예술로 꾸며주자는 프로젝트를 제안해 목욕탕 문을 다시 열었다.

　'다시 행화탕'의 콘셉트는 수미일관 '때 빼고 광내는 동네 목욕탕'. 건물 손질에서부터 다시 잡는 문화공간 철학과 운영, 프로그램, 메뉴, 서비스에 이르기까지 재생 프로젝트 전체를 목욕탕 콘셉트의 복합문화로 다잡았다. 폐허가 된 목욕탕 건물을 아카이빙하고 청소하면서 때를 밀듯 내부 죽은 껍질을 벗겨 붉은 벽돌이 맨살처럼 드러나도록 했다. 탈의실과 욕탕 같은 공간은 본래 구조와 흔적을 그대로 살리는 한편, 전시와 공연, 강연, 이벤트 같은

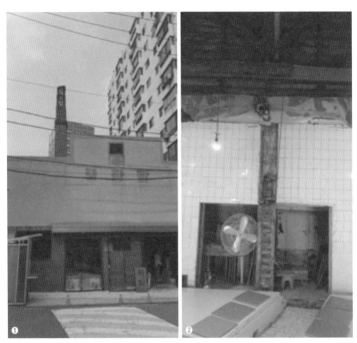

❶ 아현동 행화탕  ❷ 행화탕 탕 내부. 중간 벽선 왼쪽이 남탕, 오른쪽이 여탕

다양한 실험예술을 펼치며 일상의 각질을 미는 곳으로 이어 쓰고 있다.

쉼터 메뉴가 반신욕 라떼이고 메뉴판은 자수로 새긴 목욕수건이다. 뒷마당의 평상은 먼저 차지하면 임자되는 VVIP급 특혜 공간이고, 담쟁이 기어오르는 텃밭은 도심에서 풀멍하기 좋다. 목욕탕 갔다 오면 몸이 개운하고 피부가 뽀송뽀송해져서 고맙지만, 행화탕 갔다 오면 정신이 개운하고 영혼이 뽀송뽀송해져서 더 고맙다.

행화탕 성공의 일등공신은 목욕탕의 명칭과 구조, 역할을 예술적으로 '전유'해 수미일관으로 놀 줄 아는 프로그래머들이다. 그들은 돈이 안 돼 죽어가는 공간에, 돈 안 돼 애물단지 돼가는 '문사철 시서화 가무악'을 집어넣어 다 살려내는 별유천지를 만들었다. 인생도처유상수人生到處有上手.(글을 쓰는 중인 지난 5월 행화탕은 장례축제를 끝으로 문을 닫았다.)

■ 창고倉庫는 창고創庫다

창고의 퍼스트 무버first mover 대림창고의 선동으로 창고倉庫가 창고創庫로 바뀌었다. 여기저기서 흥겹게 '가라지garage'하고 있다.

근대의 창고倉庫는 완성하고 재어놓고, 탈근대의 창고創庫는 비롯되고 비워둔다. 근대는 디바이스를 만들어 독점하고 유통하는 '곳간'을 중시했고, 탈근대는 플랫폼을 깔아 공유하고 소통하는 '창조'의 곳간을 중시했다. 근대의 창고는 끝내고 밀어내는 반면, 탈근대의 창고는 시작하고 담아낸다. 그런데 근대의 창고倉庫와 탈근대의 창고創庫는 같은 건물이다. 걸림돌과 디딤돌이 같은 돌인 것처럼.

죽은 창고倉庫를 창고創庫로 살려내니 오가고 담기는 모든 게 되살아난다. 재생regeneration은 욕망의 재현representation을 넘어 대대로 삶이 되살게 한다. 돈의 재현과 삶의 재생은 천양지차인데, 그 차이를 창고의 차이로 비로소 본다.

F1963. 가라지의 '혜성'이자 폐공장 재생의 '거성'이라는 소리

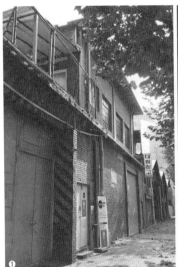

❶ 성수동 대림창고
❷ 대림창고 내부 전시장
❸ F1963, 석촌홀과
   줄리안 오피 설치작품
❹ F1963 도서관

를 듣는 부산 수영의 복합문화공간이다.

고려제강이 지난 1963년부터 45년간 와이어 생산공장으로 썼는데, 국내외 경영환경 변화에 따라 2008년 중국과 시 외곽 등지로 생산설비를 옮기자 공장이 멈추고 이후로는 할 일 없는 창고가 되었다. 2016년 부산비엔날레 때 예술이 노는 창고로 잠깐 썼는데, 이 경험이 죽은 창고倉庫를 산 창고創庫로 바꾸는 전기가 되었다. 부산시와 고려제강이 손잡고 9900㎡ 공장부지를 그대로 살려 시민들을 위한 공연장, 전시장, 갤러리, 카페, 헌책방 등을 갖춘 복합문화공간으로 탈바꿈시켰다.

조병수 건축가의 재생건축으로 되살린 건물과 공간도 멋지다. 기존 건물의 형태와 골조를 그대로 쓰면서 중간을 잘라 중정을 만들어 환기와 채광을 좋게 하고, 광장 역할을 넣었다. 입구 쪽 벽체는 헐어 유리와 메탈로 공간을 열고 넓히는 한편, 파사드 역할을 하도록 해 '오래된 미래', '익숙한 새로움'을 첫발부터 내딛도록 했다.

멋있는 바다와 맛있는 음식이 주변에 지천으로 깔린 데다가 삶과 예술을 융합하는 라이프스타일형 복합문화공간, 법고창신형 도시재생공간으로 혜성과 같이 떠올라 F1963은 단번에 전국적인 '핫플'이 되었다.

# 4.

# 터무니없는 삶의 현장

한쪽에서는 터무니를 힘들게 짓고 지키는데, 또 한쪽에서는 있는 것을 쉽게 허물고 흐트러뜨린다. 그때 써야 하는 말이 "터무니 없네"다. 무례하고 무식한 경우일 것이다. 터무니 있는 삶은 유식한 삶이다. 터무니가 없으면 무식하게 산다. 유문유식有文有識 무문무식無文無識. 그런데도 애써 무문해 무식한 삶을 작정한 듯한 삶의 현장들이 있다. 흉광이고 비경非景 bland-scape, 못 볼거리다. 그나마 있는 중요한 터무니도 못 보고 못 챙기는, 터무니없는 경우들로 다크 투어Dark Tour를 떠나보자.

## ▣ 옛날은 가도 사랑은 남는 것, 국립의료원 스칸디나비안클럽

지난 세기 한국에서 북구를 만나는 제일 빠르고 좋은 방도는 서울 동대문 스칸디나비안클럽에 가는 것이었다. 그곳은 한국 최초의 뷔페인 바이킹 뷔페를 필두로 진기한 북구 문화와 이웃 같은 진인 북구 사람들을 만날 수 있는 차안의 피안이었다. 어떻게 이렇게 진기한 손이 동대문시장 한복판에 있나 의아할 정도였다.

나는 그곳에 자주 갔다. 금세기 들어와 스칸디나비안클럽이 한물갔지만, 그래도 옛날의 우의와 영화가 있고 서울 한복판에서 좋은 나무와 넓은 하늘을 만끽할 수 있어서 좋았다. DDP를 짓다가 막힐 때마다 도망쳐 가면, 클럽과 그 앞의 넓은 잔디밭, 높이 치솟은 은행나무 숲은 별천지로 더없이 좋은 피양처가 되어주었다.

복잡한 도심 한복판에 어떻게 이렇게 넓고 깊은 별천지가 있나? 바이킹들이 지었으니 별천지일 수밖에. 이곳은 1958년 스웨덴, 노르웨이, 덴마크 스칸디나비아 3국이 지원해 만든 국립의료원 뒤뜰이다. 한국전쟁 때 UN 결의로 여러 나라가 전쟁 지원을 위해 파병하는데, 바이킹 3국은 의료진을 파견해 전쟁 치유를 도왔다. 휴전 후에도 계속 남아 한국의 의료기술 발전을 돕고 병원 건립까지 나서서 도왔다.

❶ 을지로6가 국립의료원 후원. 단층건물이 옛 스칸디나비안클럽 있던 자리
❷ 국립의료원 후원. 은행나무 뒤 건물은 북구 의사들의 숙소로 쓰임

이때 파견된 북구 의사들을 위한 숙소가 후원 동쪽 빨간 벽돌의 2층 막사 건물이고, 이들을 위한 식당이 후원 북쪽에 기차처럼 길게 있는 '1층짜리' 스칸디나비안클럽이다. 이 건물은 의사들 식당으로 쓰이면서 한국과 북구를 잇는 외교의 장 역할까지 해 1960~70년대에는 정치, 경제, 문화 분야 인사들의 사교장소로도 잘 쓰였다.

이곳의 자랑은 단연 바이킹 뷔페였다. 한국 최초의 뷔페로, 1980년대 호텔 뷔페가 본격화되기 전까지 뷔페를 선도해 잔치하는 사람들의 선망의 대상이 되었다. 시간이 흘러 북구 사람들은 떠나고 뷔페도 한물갔지만, 추억과 함께 버티던 클럽은 그래도 오래도록 사랑받았다.

그런데 이게 한방에 가 버렸다. 2012년 즈음이다. 헤테로의 대명사 스칸디나비안클럽이 하루아침에 대기업 프랜차이즈로 바뀌었다. 장사 안 되는 스칸디나비안클럽보다 임대 잘되는 뚜레쥬르가 훨씬 낫다고 판단한 병원 경영으로 그렇게 되었단다. 장송도 없이 그들은 그렇게 갔다. 그나마 넓은 마당과 나무숲이 보존되고 의료원 건립비 같은 것들이 있어서 역사를 나름 읽을 수 있는 게 위안이다. 하지만 이들의 목숨도 경각지경이다. 국립의료원이 현 부지를 처분하고 이전할 계획을 세웠다.

병을 잘 고쳐줘서 고맙지만, 도시 건강까지 지켜주면 얼마나 더 고마울까? 걸어 보면 동대문의 터무니는 헤테로토피아다. 광희동 러시아-몽골타운, 창신동 네팔거리, 을지로6가의 미 공병단, 옛날로 올라가면 동묘, 북평관, 내려오면 양꼬치와 난, 샴

사…. 그런 터무니의 정점이 물리적으로나 문화적으로나 스칸디나비안클럽이다. 그게 한 방에 훅 갔다.

킬링에 대처하는 걸 넘어서 힐링에도 대응하는 도시여야 바이킹 친구들이 만들어준 터무니에 대한 우의와 예의를 지킬 수 있지 않을까?

## ▣ 박수근 선생 창신동 옛집에서

박수근 선생이 직접 드로잉한 창신동 집 안에 있다. 국밥집과 빈대떡집, 부동산을 거쳐 지금은 순댓국집과 부동산이 되었다. 아침녘에 동묘~황학동 벼룩시장을 돌다가 선생 살던 집에서 아점을 하자 해서 들어왔다.

목이 칼칼해 막걸리를 한 병 시켰다가 열이 훅 뻗쳤다. 그게 서울미래유산이었기 때문이다. 힘들게, 서럽게 작업하면서 한국적인 근대성의 한 축을 이룬 이의 대표작의 산실인 옛집은, 아무런 유감없이 한 치도 유산의 여지없이 방치해왔다. 그런 당국이 돈 잘 버는 막걸리는 미래유산으로 받든다. 애써 해야 할 건 하지 않고 슬슬 해야 할 건 애써 하는 행정을 또 만나 열 받는다.

박수근 선생1914-1965은 문화 불모에 맞서 인동초 같은 화업과 삶을 피우다가 지천명을 겨우 넘기고 돌아가셨다. 그 열악한 화업의 조건에서도 '미석美石'이란 호를 지으셨고, 표현기법을 정립하면서 "나의 그림이 유화이긴 하지만 동양화다", 서민들을 반복해 그리는 것에 대해 "나더러 똑같은 소재만 그린다고 평하는 사람들이 있지만, 우리의 생활이 그런데 왜 그걸 모두 외면하려 하

❶ 창신동 박수근 살던 집
❷ 창신동 박수근 살던 집 내부. 현재는 순댓국집   ❸ 박수근, <창신동 집>, 종이에 수채, 1957, 24.5x30cm

나" 했다. 그만큼 한국적인 삶과 한국적인 조형에 대한 전망과 실
천을 선취했다. 유산으로 모셔야 할 분은 유실되고, 그런 유실 속
에 장사하는 건 유산이 되고.

　이런 현실을 안타까워하며 예술가 몇몇이 선생 살던 집의 표
식을 공공미술로 했다. 국밥집에서 빈대떡집, 부동산으로 변심을
거듭하는 도심의 터무니에 기억의 알박기로 집앞에 표석을 만들

어 박았다. 기억remember은 박수근 선생을 위한 것이기도 하지만, 함께 다시re- 식구member되어야 하는 우리 도시를 위한 것이기도 하다. 도시는 나보다 우리로 더 잘 살아진다. 창신동 장소혼도 장생하고, 미석 예술혼도 더욱 창생하시라.

## ▣ 잊기 위해 세우다

성수대교 붕괴사고 추모탑 찾아가는 '길'은 우리 사회가 인재라는 사회적 타살을 다루는 '법'과 같이 간다. 잊게 하라! 1994년 평화롭던 아침에 멀쩡하게 등굣길과 출근길에 나섰다가 다리가 무너지는 바람에 졸지에 황천길로 떠난 32명을 추념하라고 만든 공간은 접근 불가능한 곳에 있다. 어떻게 해서 용케 찾아가더라도 미모리얼로서 인식 불능에, 공감 불가의 추모탑이 있을 뿐이다.

1993년 서해훼리호 침몰사고로 292명 사망. 1995년 대구 지하철공사장 가스폭발사고로 101명 사망. 1995년 삼풍백화점 붕괴사고로 508명 사망/실종. 2003년 대구지하철 방화사건으로 192명 사망, 21명 실종. 2014년 세월호 침몰사고로 304명 사망/실종….

악몽이 아니라 현실, 천재가 아니라 인재로 되풀이되는 참사들인데, 이를 다루는 방식 또한 참사적인 경우가 허다하다. 참사가 터지면 우리 사회는 아예 없었던 것으로 치는 부정의 방식으로 아픔을 덮는 데 급급하다. 사고를 언급하거나 떠올리면 집값 떨어진다고 말도 꺼내지 말라 하기까지 한다. 그러니 불의하게

가신 이들을 추념하는 방식이, 잘 안 보이거나 멀리 외떨어져 있게 만드는 식으로 간다. 추모를 하더라도 그 형식이 쓰라렸던 아픔과 무관하게 추상화되는 경우도 많고, 너무 조잡하게 만들어져 참사를 참사화하는 경우도 있다. 참사로 인한 희생을 추모했다는 알리바이로 만들어지는 조형물이니 예술의 참사는 애당초 내포되어 있었는지도 모르겠다.

아픔의 터무니를 제대로 잡고 제대로 읽고 기억하지 않는다면, 아픔은 되풀이된다. 터무니는 살아낸 흔적이기도 하지만, 살아갈 문식이기도 하다. 잇지 않으면 잘 있지 못한다. 부재를 아파하지 않으면 실재할 수 없다. 잘 있기 위해 아파하자. 잘 잇기 위해 잘 세우자.

## ■ 터무니 있는 도시를 위하여

권력자의 헤게모니만 박던 도시의 터무니, 이제 안티-헤게모니도 새기기 시작했다. 성찰할 줄 아는 도시로 성숙했다는 이야

❶ 평화시장 앞. 전태일 열사 분신현장 표지판
❷ 서울시립미술관 마당. 대법원 터 표지판
❸ 창신동. 유가협(전국민족민주유가족협의회) 보금자리 <한울삶> 가는 길 표지판

기인가? 아직은 다크 투어리즘을 겨냥하는 수준인 것 같다. '일제와 독재시대에 다수의 인권침해 판결을 내렸던~' 하는 설명글에서 보듯이 성찰이 아직은 추상적인 수준이다. 그래도 많이 바뀌었다. 헤게모니가 안티-헤게모니를 신경 쓰는 수준까지 왔으니 민주의 진보라 할 수 있다. '폼form'은 되었고 '품品'이 갖춰질 수 있도록 민주의 도시가 좀 더 분발하기를 응원해야겠다.

# 5.

## 삶, 터무니 있어라!

'대대로'는 영어로 'from generation to generation', '대대'는 짧게 'regeneration'쯤 될 것이다. 대대로 대대로. 대를 이어 지속 가능하게 사는 주문 같은 말로 쓰기 좋다.

재생regeneration과 재개발redevelopment을 잘 분간해야 한다. 재개발은 딴 것들을 배제하고 지우면서 자기만 독립獨立하는 존재 형식이다. 재생은 전후, 이것저것, 좌우 같은 대대待對가 상생하면서 그 관계가 지속됨을 찾는 병립並立의 존재 방식이다. 대대代代로, 대대待對로, 대대大大로 존재 '잇기'다.

지속 가능한 터무니의 문식이자 도시 재생의 공식은 그렇게 잡아야 '대대로'이고 '제대로' 일 것이다.

old/공간 + young/인간 = [newtro + retro]/시간

이 공식은 자기만 되살아나는 독존이 아니라 주변까지 되살리는 공존의 방도를 알려준다. 저 홀로를 함께로, 가치에서 끝나는 것을 실천으로, 행정을 삶으로, 부동산을 터전/터무니로, 경제

를 문화로, 소비를 소통으로 회생시킨다. 대대로의 공식은 유기적이고 입체적인 삶의 양식으로 지속적으로 작동한다.

도쿄 아키하바라역 인근의 2k540. 재생의 공식으로 공간만 살린 게 아니라 지역과 도시의 활성화까지 이끈 도시재생 프로젝트의 성공사례로 꼽힌다. 도쿄역으로부터 2km 540m 떨어져 있던 별 볼 일 없는 철도교각 하부공간을 젊은—나이뿐 아니라 정신까지 포함해—사람들의 작업 겸 여가공간으로 내놨다. 그들은 자기들이 하고 싶었던 작업실과 카페, 숍을 열었다. '어, 이거 못 보던 굿즈네', '어, 맛이 예술이네', '우와, 전혀 다른 스타일이네'. 기계로 찍은 듯한 상품과 서비스에 물렸던 사람들이 핸드메이드로 버무려내는 먹거리와 볼거리, 즐길 거리에 환호하며 몰려들었다. 죽었던 공간이 사람들이 환호하는 핫플레이스로 살아났다. 2k540은 버려진 도시의 새로운 쓸모를 만들어 젊은이가 사는 도시, 젊게 사는 도시를 만들어냈다.

그런데 이 재생의 방도는 2k540에서 비롯된 게 아니다. 프랑스 파리의 프롬나드 플랑테Promenade plantee, 스위스 취리히의 육교시장Markthalle Im Viadukt 같은 곳들이 철도교각 재생에서 2k540의 선배다. 싱가포르 하지레인Haji Lane도 공동화되는 거리에 젊은 숍, 카페, 스튜디오를 넣어 단번에 회생됐다.

사실 회춘은 물리적이기도 하다. 젊은 피를 늙은 몸에 수혈하면, 노구老軀의 모든 생기 데이터가 좋아진다는 사실이 미국 의료진의 실험으로 밝혀지기도 했다. 문화적으로는 더욱 그렇다. 젊음과 문화예술, 다양성에 대한 '속 넓은' 배려로 도시는 공간적으

로나 문화적으로 더욱 속 깊고 넓은 세상을 혜려惠慮할 수 있다.

'쇠락지/공간+젊은 피/인간+똘레랑스로 품는 또 다른 활동/시간=대대로 새로운 세상', 재생의 공식은 세계 어디에서나 한 방으로 통할 수밖에 없다. 한번 써 보자.

에필로그 :

# 삶무늬와 터무니

언 땅을 가녀린 풀들이 뚫고 나오고,
언 맘을 가뿐한 손글이 뚫고 흐른다.
손글씨 동대문.
글씨.도시, 도시.글씨.
to be legible is to be livable!
나는 읽는다, 고로 존재한다.

 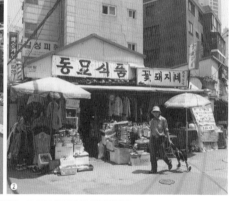

❶ 서울풍물시장 앞. 간판장이 할아버지  ❷ 동묘 외삼문 앞. 붓글씨 간판

나는 쓴다, 고로 산다!

도시는 종이다, 종. 사람이 붓, 주인.

글씨의 씨 글씨 격格인 간판장이,

그는 삶 무늬이고 터무니이다.

그는 재질genius이고 지질genius loci이다.

손놀림이고 몸부림이고 멋부림이다.

아직도 계시다는 것이 고마울 따름.

정갈스러운 산채소반처럼

붓과 물감, 시트지가 맛깔스럽게 담겼다.

간판장인 할아버지, 장생하시라.

# 마실 가다

_ 마을이 뮤지엄, 캠퍼스, 테마파크

외지고 낡은 시골에 마을호텔이 유행이다. 지역에 산재한 숙박과 맛집, 온천, 역사·자연경관, 액티비티를 묶어서 외갓집에서 해주는 것처럼 제공하는 여행 서비스가 각광 받고 있다. 모든 필요를 몸만 맡기면 다 해결해주는 고급 호텔링 서비스에 생태·환경·협치ESG적인 소비와 문화관광까지 갖춰 마을이 커뮤니티 서비스를 해주니 시민고객의 호응이 좋다.

일본 도쿄의 하나레 마을호텔은 예농협치藝農協治의 도시재생으로 주목받았다. 교토 미이지구는 '마을통째로호텔' 사업을 펼쳐 커뮤니티호텔의 본보기가 되었다. 한국에서도 폐광촌을 마을호텔로 바꿔가는 정선 고한을 비롯해 도시 10여 개가 이를 실험하고 있다.

이들이 모두 여건을 잘 갖춰서 마을호텔을 하는 것은 아니다. 마을이 비고 주민과 마을 삶이 공동화되니 재생에 절치부심했다. 되어서 하는 것이 아니라 해서 되는 것, 그런 정신으로 낙후마을을 덕후마을로 바꾸고 있다. 그런 창의적인 전환을 보고 축하하기 위해 ESG적인 소비자들이 몰려드는 것도 마을호텔의 성공 요인 중 하나다.

마을호텔의 경우로 좁혀 말하면, 도시는 문제, 도시의 삶은 골치이고 마을이 해법, 마을살이가 재치다. 본래 그러했다. '인ᄃ에

사는 것이 좋다里仁爲美.'* 살짝 비틀면, '동네가 인하면 진짜 아름답다.' 공자는 인仁을 애인愛人이라 했으니, '서로 이해하고 다투면서 애증하며 사는 동네가 참 아름답다.'

리인위미. 마을은 서로 생각해주고仁 아름다운데美, 동洞과 구區, 시市는 어떠한가? 사는 기계로서의 도시는 문제와 골칫덩어리다. 리인위미의 해법과 재치로 풀어야 한다. 리인위미의 길만 열면, 삶의 지혜가 마을 속속들이 들어올 것이다. 다른 길ways of seeing만 걸으면, 지금 있는 마을이 바로 미술관, 대학, 공장이 될 것이다.

이제 좀 다르게 살자. 길을 갈 때 20㎞/h를 넘으면 꽝이다. 걷는 속도 5㎞/h, 자전거 최고속도 20㎞/h여야 골목길을 속속들이, 길길이, 점점이 누릴 수 있다. 대로를 차로 휘익 지나치면, 좋은 것들은 다 휙 지나가 버린다. 완보하고 완상하면, 마을이 모마MOMA 빰치는 '멋터'이자 '놀이터'다. 마을이 하버드 교수진이 울고 가고 MIT 미디어랩도 놀고 갈 '배움터'다. 마을이 구글 캠퍼스도 멋쩍어할 창의 '일터'다.

마을에는 존재의 본질적인 의미가 깊숙이 깃들어 산다. 산다는 것은 자기로 있는 것과 타인으로 있는 것을 같이 사는 것이라고 한다. 마을살이가 그렇게 살기 좋은 마당이다. 또한 마실 가는 게 세상에서 제일 재미있고 사회적이며 경제적인 놀이다. 마을살이, 마실놀이는 우리가 잘 가꿔온 생생지도生生之道의 창이다.

---

* 里仁爲美. 擇不處仁, 焉得知?(인으로 사는 것이 좋다. 인에 머물러 살지 않는다면 어떻게 지혜로울 수 있겠는가?), 공자, 『논어』 <이인里仁> 편

# 1.

## 마을생태계, 동촌의 경우

'시민은 없고 국민만 있다.' 사회학자 송호근은 천만 관객 돌파 영화인 <국제시장>에 빗대어 우리 사회를 달리 말했다. 영화나 영화에 대한 반응을 보면, 국가의 목적을 개인의 성취로 받아들이는 전근대적인 왕국의 사람들은 많은 반면, 주체가 다른 주체들과 화쟁하면서 공생하는 시민을 찾아보기는 어렵단다. 그의 말로 보면 국민 속에서 시민 찾기는 대낮에 시장통에서 호롱불을 들고 "사람을 찾는다!"고 외치고 다녔던 그리스 철학자 디오게네스의 구인난 같은 곤란을 겪을 것이다.

근대는 체제가 세계를 식민화하는 성향을 지녔다. 사회철학자 위르겐 하버마스의 연구대로다. 국토가 도시를, 도시가 마을을 잡아먹었고, 대로가 골목을, 대천이 개천을, 마트가 슈퍼를 복속시켰다. 그때는 힘센 것과 앞에 선 것이 잘 살고 약자와 후진 자는 잘못 살 수밖에 없었다. 탈근대의 건강한 생태계는, 앞에 선 것과 큰 것 같은 '잘 보이는' 것만 잘 살지 않고, 그 속 깊숙이 있는 것, '잘 봐야 비로소 보이는' 것도 잘 살게 한다. 건강한 생체는 호흡이 깊고 길고 영양분을 속속들이 깊이 들게 한다.

진인은 발뒤꿈치로 숨 쉬고 중인은 목구멍으로 숨 쉰다眞人之息以
踵 衆人之息以喉.

- 『장자』, <대종사大宗師>

천지 정기가 들고 나는 게 호흡인데, 생체나 생태계 전체가 그 정기를 고루 나눠야 건강하게 산다. 범인은 힘 안 들이고 쓰는 목구멍을 좋아해 힘껏 써야 하는 발뒤꿈치를 천대하지만, 진인은 더 깊이 있고 더 힘들게 써야 하는 발뒤꿈치도 해방시켜 생의 호흡에 동참하게 한다.

국민으로부터 시민, 체제로부터 세계의 '해방'을, 목구멍으로부터 발뒤꿈치의 '호흡'으로 선취했다고 할까? 장자는 얕고 밭은 목구멍 저 깊숙이, 저 멀리 있는 발뒤꿈치의 호흡과 해방을 생生의 진짜 조건으로 잡았다. 도사 도술 부리는 소리 같지만, 맞는 말이다. 대로와 대천, 마트에 서면 가슴이 벌렁벌렁하고 숨이 턱턱 막히다가도, 골목이나 실개천, 동네 슈퍼를 지날 때면 평온해지지 않나. 깊고 길게 걷고 호흡해야 장생長生한다. 진짜 사는 게 된다. 짧게 숨 쉬고 심박하는 쥐나 토끼는 5년 정도 산다. 깊고 길게 숨 쉬고 걷는 거북은 150년을 산다. 깊고 길게 호흡하고 걷는 생태계로서의 마을이 '생생지도'라는 주장이 과하지 않을 것이다.

## ▣ 마을생태계, 깊고 긴 도장소가道場所家

길은 도도道道히 흘러야 한다. 막힘없이, 통과가 아니라 통함으로. 길이 흐르다 머무는 마당이 장장場場해야 한다. 타작마당, 시

장, 정원⋯. 다양한 채움을 위한 다채로운 비움이 짱짱해야 한다. 그렇게 흐르다가 머물고 머물다 흐르다 보면 소소所所히 기억하는 장소들이 자란다. 소소히 스토리가 되고 점점이 히스토리가 되는 동네, 삶의 터전으로 최고다. 그런 도장소道場所 안에 집이 산다. 셀 cell이나 모나드monad. 삶의 단자이자 초상으로 제각각各各 제가가 家家를 이룬다. 획일적인 아파트나 연립주택의 미생과 다르다. 거 북이의 등집처럼 온몸으로 온몸을 밀고 나가는 '건생'의 집으로 마을생태계, 도장소가道場所家의 틀이 완성된다. 민관군경民官軍警, 국영수과國英數科, 정경사문政經社文이 중요하다고? 잘 살기 위해서 는 그게 중요하겠지만, 잘못 살지 않기 위해서는 도장소가가 더 욱 긴요하다.

도도히, 장장하게, 소소히 잘 있고, 제각각 제가가해야 건강한 마을생태계를 잘 갖춘다. 그런 곳 중 하나가 사대문 밖 첫 동네인 '동촌' 창신·숭인동이다. 서촌이나 북촌 같이 사는 동네도 있지 만, 생활'력'과 주민'력', 마을'력'을 함께 치면 동촌이 으뜸이나 버 금일 것이다.

## ▣ 도도한 동촌길

길의 종류나 길이, 심도로 치면 동촌 길은 전국 최대, 최고의 길일 것이다. 도처에 도저한 길들이 도도하게 흐른다.

한동안 잘나가는 길로 경리단길이나 가로수길을 쳤다. 돈돈 하는 그 길들과 도도한 창신길은 다르다. 체계와 돈이 '통과'하는 길들과 달리, 동촌 길은 세계와 정이 통한다. 돈이 안 보이면 못산

다고 죽는소리를 하는데, 걸어온 길이 안 보이면 헛산 것이고 앞 길이 안 보이면 못산다.

도도<sup>道道</sup>한 동촌 길은 살아온 길이고 살길이다. 사는 동네이자 살아 있는 도시라서 동촌 길은 테마가 끝이 없고 흐름이 막힘없 다. 길은 걸어야 제 길이니 발에 맡겨야 할 것 같고, 눈으로 밟는 말길은 맛보기로 대표적인 것 3개만 살짝 밟아 보자.

## ― 노래 <사계>의 길, 봉제길

먼저, 우리 근대의 바탕길이자 내 아버지들과 어머니들의 땀 과 눈물로 열어온 <사계>의 길이다. '빨간 꽃 노란 꽃 꽃밭 가득 피어도♬ … 미싱은 잘도 도네 돌아가네♬'의 봉제길이다.

길을 걷자면, 동대문에서 낙산 동쪽 큰 골을 타고 쭉 올라 당 고개공원, 낙산 어린이공원까지 오르는 씨길, 봉제 골목에서 창 신시장, 당고개길을 횡단하는 날길로 짜인다. 이 길에서는 구찌, 시야게, 와끼, 날날이, 외입술 같은 낯선 말들의 봉제간판을 무수 히 만난다.

창신·숭인동은 봉제공장이 한국에서 제일 많다. 옛날에는 봉 제공장들이 평화시장 안에 있었고 동촌은 그 공장 노동자들의 숙 소였는데, 땅값이 뛰고 유통을 생산보다 더 치게 되면서 공장이 시장에서 튕겨 나와 노동자의 거주지와 합쳐졌다. 이 합병으로 동촌 주택들은 길가 1~2층과 지하를 공장으로, 3층 이상을 집으 로 삼는 패턴을 잡았다. 많을 때는 3,000개까지 갔던 동촌 봉제공 장은 산업 조정으로 지금은 900여 개로 줄었다.

옷이 한 벌이라도 만들어지려면 패턴에서 재단, 봉제, 특수작업, 시야게라 불리는 마무리작업의 공정을 서로 다른 집으로 돌아야 한다. 동네에 컨베이어벨트를 깔 수도 없고, 동촌은 이걸 오토바이로 돌린다. 동대문이 전국에서 오토바이가 제일 많은 이유다.

봉제길은 눈보다 귀가 먼저 걷는다. 코 고는 듯 8피트를 치는 "드르르륵~" 재봉틀 소리와 황소 콧김 소리처럼 "씩씩" 하는 스팀 배관 김 빼는 소리, 움직임보다 먼저 지나가는 "부릉부릉" 오토바이 소리, 안 보이는 공장 안을 엿듣게 하는 라디오 소리…. 그어느 동네보다 소리 지도를 만들기 좋은 동촌은 음경音景이 풍경보다 먼저 열린다.

그다음 풍경이 묵직하게 뒤따른다. 분절적이면서도 여러 레이어로 중첩되는 공장들—정확하게는 다세대주택들—의 파노라믹한 신scene, 천차만별의 실패와 재봉틀, 다리미, 가위들로 꾸민 사물들의 몹신mob scene…. 유람자들은 카메라를 돌리기 바쁘다. 그런 풍경 속에 봉제 장인들이 만드는 진짜 풍경, 인경people-scape을 만난다. 그 사람풍경으로 하루 안에 옷을 만드는 숙련된 기술'력'과 우수한 품질'력', 옷 한 벌로 세상 하나 짓는 장인'력'을 투시할수 있다. 길을 걷자면 이처럼 다양한 풍경이 열렸다 접혔다 한다. 동촌 봉제길 전체를 봉제박물관으로 만들어야 제대로 박물관이될 것 같은, 도도한 봉제길이다.

## — 성곽역사길

봉제길이 근대의 바탕길이었다면, 두 번째 성곽역사길은 고현학의 길이다. 선조들이 피눈물로 열었던 성곽과 또 그것을 지킨다고 땀과 눈물을 흘려야 했던 역사의 길이 실핏줄처럼 동촌 속속을 흐른다.

이 길의 바탕인 한양도성은 산성과 평지성을 겸한 희귀한 도시 성곽이다. 동쪽 낙산구간은 산성에서 평지성으로 전환하는 변경이라 산山과 성城, 도都의 관계가 가장 잘 드러나는 구간이다. 산 중심의 인왕구간이나 길의 성격이 비교적 강한 남산구간과는 맛이 많이 다르다. 또 시대별로 다른 성곽 돌쌓기의 패턴과 각석刻石들을 만날 수 있는 데다가, 대문을 방어하는 옹성甕城과 공격용 방벽인 치雉, 물길을 관리하는 수문도 이쪽에만 있어 특기할 만하다.

튼실한 울타리 덕분에 동촌은 견실한 프린지fringe를 열어왔다.

'화성畵聖' 겸재 정선이 진경으로 동대문과 동촌을 그린 산수화 <동문조도東門祖道>는 길 떠나는 조선시대 전별의식인 조도祖道가 동묘 앞에 앞에서 열렸음을 말해준다. 여기가 새로운 길을 여는 길 중의 길이었던 셈이다. 그래서였나? 최초의 전차는 동대문 코앞에 기·종점을 두고 도성을 누볐다. 기동차도 여기서 출발해 뚝섬까지 오갔다. 강남고속버스터미널 이전의 1970년대 터미널은 동대문 고속버스터미널이었는데, 전차의 기·종점 자리를 이어서 썼다.

서촌이 막강한 권위의 라이프스타일을 누렸다면, 동촌은 별

격의 삶 양식을 열었다. 하정 유관은 겨우 비를 가렸던 집 '비우당'으로 청백리의 길을 열었고, 그 집에서 그의 외현손 지봉 이수광은 최초의 우리식 백과사전을 쓰며 조선 실학을 선도하는 길을 열었다. 우리식 주제와 기법의 서양화를 최초로 완성한 미석 박수근, 세계 최초로 비디오 아트를 개척한 백남준도 퍼스트 무버로 동촌에서 살았다.

차이의 변방은 차별의 감방이 되곤 한다. 남대문은 존화尊華, 동대문은 양이攘夷로 구별됐다. 중국에서 온 사신은 남대문으로 모셔졌고, 여진과 말갈에서 온 사신은 동대문으로 허용됐다. 동촌 차별의 역사는 단종과 정순황후에서 극화된다. 둘이 영영 이별하는 영도교, 평생을 수절하면서 낭군이 간 동쪽을 그리워한 정업원과 동망봉이 극적인 장치로서의 공간들이다.

일제 침탈의 길은 쓰리다. 일제 때 낙산을 무지막지하게 까서 만든 석재들로 총독부와 경성부청현재 서울시청을 비롯한 일제의 지배공간들을 지었다. 그때 깨진 상처는 지금도 거대한 채석 절개지로 남아 있다. 그 절개지 위아래, 좌우에 악착같이 판잣집을 짓고 살아낸 근대 덕에 이제 그 절개지를 영욕으로 오르내린다.

## — 오래된 미래로의 길, 재생길

동촌은 조선 때 성저십리城底十里의 한적한 별촌別村이었다가 근대 산업화를 거치면서 성시城市 최측근 마을이 되었다. 산업화와 도시화, 그리고 6·25의 여파로 먹고살 거리를 찾아온 이주민과 피난민들이 청계천과 동촌에 판잣집을 지은 데다가, 봉제노동

자들의 숙소와 공장이 차례로 들어와 전국 최고 밀도의 주산住産복합마을이 되었다. 시간이 흘러 봉제산업도 기울게 되자 못사는 원인으로 생산재로서의 오래된 동네를 탓하고 깔끔한 소비재로서의 뉴타운을 해결책으로 욕망하게 되었다.

정부와 주민은 2007년 동촌을 뉴타운사업지로 정해 동네를 허물고 아파트 단지를 새로 짓기로 했다. 격렬한 찬반논쟁과 갈등이 뒤따르고 동네는 조각났다. 그 절단으로 더 못살 즈음에 주민들이 뜻을 모아 뉴타운을 해제하고 도시재생을 살길로 택했다.

동촌 재생길을 맛보려면 동촌 최고의 별경 중 하나인 회오리길을 걸으면 좋다. 돌산 밑과 위의 동네를 최단 코스로 잇는 가장 넓은 길인 회오리길은 짧은 거리로 높이의 큰 편차를 받게 나누다 보니 경사가 45도 이상인 곳이 있을 만큼 가파른 데가 많고 용오름처럼 이리저리 휘면서 올라간다. 당연히 동촌 전체를 통틀어 제일 오르기 힘든 길이다. 지금도 초입엔 '꿩 염소 토끼 전문요리' 간판을 단 쪽방식당이 있다. 생긴 내력과는 다르겠지만, 공간적으로는 기력을 채워야 오를 수 있다는 안내처럼 오는 길목 식당이다.

그렇게 치받고 오르는 길의 사선斜線에 집의 평형선이 기숙寄宿한다. 그래서 집으로 올라가는 길은 차마고도 같은 고행의 연속이고, 일터로 내려가는 길은 봅슬레이 타는 것처럼 광속에 모험천만이다. 그런 길의 꼭대기이자 절개된 채석장의 절벽 위에는 아크로바트 하는 듯한 집들이 빼곡히 있다.

재생의 길은 이렇게 오래도록 잘 살아온 길이 '길이' 살 수 있도록 법고창신한다. 힘든 길 노드node에는 서로 다독이며 힘을 나누

는 커뮤니티 앵커를 깔았다. 회오리길의 최대 굴국에는 옛 누정과 커뮤니티 하우스를 융합한 듯한 '회오리 마당'을 지었다. 전통 누정의 정치와 위치로 동네 안팎을 조망하게 해줄 뿐만 아니라 회오리치는 세상을 함께 넘는 다채로운 공론장을 열 수 있게 했다.

당고개공원 꼭대기에는 주민공동작업장인 '창신소통공작소'를 열었다. 손을 맞드는 다양한 수작手作으로, 주민들이 직접 동네를 예술로, 삶을 작품으로 만들고자 한다. 그 바로 앞에는 무장애 놀이터인 산마루놀이터가 있다. 임옥상 작가가 함께 설계한 놀이터로, 낮에는 서울에서 제일 또렷한 하늘을, 밤에는 서울에서 제일 동그란 우주를 내리게 한다. 또 그 옆에는 채석장과 절벽마을, 동대문시장과 서울을 조망할 수 있는 채석장 전망대도 열었다. 이 좋은 것들 사이에서 서울에서 가장 아름다운 낙조와 야경을 즐길 수 있다.

생활 SOC 확충에도 공을 들였지만, 재생의 핵심은 보는 법 ways of seeing과 사는 길ways of living의 혁신에 뒀다. 창신동은 오래된 것을 고물 취급하지 않고 후대들도 함께 누리며 살도록 남겨두는 다시제多時制의 공존공영을 재생의 큰길로 삼는다.

### ◼ 장장한 창신동_시장, 광장, 공장, 학당

길이 흐름이고 봄의 채널이라면, 마당은 머묾이고 함의 플랫폼이다. 동촌 열린마당은 장장하다. 열림이 짱짱하고 그 열림으로 주민들의 함이 다채롭게 장장藏藏된다. 타작마당이 그러했다. 약 팔고 같이 영화 보고 선거 유세하고 동네잔치하고…. 무수히

펴고 접는 마당의 원조였다. 그런 타작마당이 동촌 여기저기, 다양하게 있다. 시장과 광장, 공장, 학당들이 장장場場한 동촌이다.

## — '시장'이 짱짱하다.

겸재의 <동문조도>로 '길 중의 길'을 봤다면, 동촌에서는 시장 중의 시장까지 볼 수 있다. 동대문시장이 있고 그 시장을 돌리는 많은 옷이 창신·숭인동에서 나온다. 조선시대의 여인시장과 세계 최대의 벼룩시장인 동묘~황학동벼룩시장, 창신골목시장, 시민시장 '꼭장'이 고금동서고하로 있다.

동묘 남측 숭신초등학교 자리─현 서울다솜관광고등학교─에서 열렸던 여인시장은 동망산 정업원에 혼자되어 살던 단종비 정순왕후를 돕기 위해 여인들이 채소를 판 데서 비롯되었다. 그 터를 태반 삼아 세계 최대의 벼룩시장인 동묘~황학동 벼룩시장이 열리니, 여인시장은 엄청난 역사력과 출산력을 가졌다고 기릴 만하다.

동묘~황학동 벼룩시장은 동서로는 동묘앞역 사거리에서 동묘, 신설가죽시장을 거쳐 풍물시장, 성북천 제방까지 직선거리로 1.1㎞, 남북으로는 신설오거리에서 청계천 영도교를 넘어 황학동 주방거리, 중앙시장가지 직선거리로 1.2㎞, 그 사이 골목이란 골목은 모두 한물간 물건들이 한판 뒤집기를 하는 난전들이 들어선다. 사고파는 것보다 사는living 것, 돈보다 임자 만나는 것에 초점을 두니, 골목골목 벼룩시장에는 되살고자 하는 시간의 사람과 사물, 사건들이 연어 떼처럼 무더기로 회향한다. 회귀하고 회

향하면 모두 '영'해져서 일까, 이곳은 '60, 70대의 홍대 앞'이라 불린다.

창신동 골목시장은 성 밖 첫 서민시장이다. 시장 상인들이 무용복을 입고 단체로 출연해 시장 뮤직비디오를 찍고 자체 시장방송을 터는 한편으로, 전국적인 메뉴가 된 매운 족발과 직접 손질하는 깊은 맛이 자랑인 순댓국 같은 맛집과 찬가게들을 두루 갖춰 서민적인 풍미를 자랑한다. 이 시장에 이어 에베레스트를 비롯한 동남아시아 식당들과 국내 원조인 중국식 양꼬치 구이점들이 수두룩하게 있다. 봉제산업이 3D업으로 기피되어 이주노동자들이 국내 봉제공장 빈 일자리를 채워야 하는 형편에서, 처음엔 중국동포<sup>양꼬치</sup>, 지금은 동남아 노동자<sup>난/나시고랭</sup>가 들어오고 그들의 고유한 음식도 함께 와 유명해졌다.

서울에서 가장 높은 곳에서 열리는 시민시장도 창신동에 있다. 꼭대기장, 애칭이자 브랜드명은 '꼭장'. 주민들이 주체가 되어 동촌이 간직한 풍부한 수제문화와 공동체문화를 온 도시에 내려보내고자 격주로 동촌 최고지인 낙산 어린이공원에서 열린다.

— **마당들이 잘 열린다.**

동촌은 산을 타고 오르는 동네라 마당이 높고 주민마당과 작업마당, 문화마당 등으로 다채롭다. 높다 보니까 여기 마당은 전망대와 타작마당을 겸하는 창신이 남다르다. 이것부터 먼저 보자.

회오리길의 '정자+마당' 역할을 하는 회오리마당, 조선 최초

의 백과사전인 『지봉유설』을 지은 이수광의 '서재+정자'를 현대화한 지봉서원, 함께하는 '공방+정자'인 수수헌手秀軒 같은 공간은 현대 타작마당의 견본으로 꼽을 만하다.

회오리마당의 전망은 드론식으로 열린다. 지봉서원은 평원平遠식으로 서울을 멀찍하게 조망하게 돕는다. 제일 낮은 곳에 2층으로 지어진 수수헌은 옥상에서 낙산 꼭대기를 고원高遠으로 올려다본다. 그러면서 다 더불어 '마당'할 수 있게 디자인을 잘 갖춰서 '앞을 내다보고prospect+ 앞으로 던지는project' 전망형 커뮤니티 마당을 꿈꾼다.

문화마당 역시 여기 봉제장인들의 끼와 동네 동촌의 기技를 잘 담아낸다. <실빛 음악회>나 <끼만발 음악회>는 골방과 지하에 갇혀 실과 기로 세상에 옷을 헌정해왔던 봉제장인들을 광장 무대 위로 불러올려 세상의 주역으로 모신다. 사회적 기업 아트 브릿지가 운영하는 <문화밥상>은 주민들에게 생활맞춤형 문화밥상을 배달해 맛과 멋, 삶과 예술의 가교를 놓아주고 있다. 창신동에 살거나 창신동을 살리고자 하는 젊은 문화예술인들이 모여 만든 <창작단>은 영역으로서의 예술을 지역의 삶과 문화로서의 예술로 되잡아 창작創作을 창생創生, 창촌創村으로 넓혀가고 있다.

마실문화가 이렇게 잘 잡혀서일까? 민주마당이자 사회마당도 연이어진다. 창신동에는 전태일 열사를 기리는 재단이 봉제공장들이 빼곡한 봉제 골목 깊숙한 안쪽에 있다. 동대문 쪽 동네 초입에는 유가협 회원들이 서로 의지하며 살아가는 생활공동체 한울삶이 있다.

동촌 마당은 아무리 힘든 삶이라도 그 자체로는 힘껏 살아낸 삶이기에, 그 어떤 삶이라도 품어주고 말하게 해준다. 포용력이 센 사회적인 '비오톱biotope'이라 할 만하다.

## ─ 제3장은 배움터다.

창신創新은 학고學古의 또 다른 면이다. 도시재개발을 도시재생으로 바꾼 전국 최초의 주민인 동촌 사람들은 도시재생협동조합 제1호를 열기도 했다. 주민들은 도시를 어떻게 볼 것인가, 도시의 과거와 현재, 미래라는 시제를 어떻게 살 것인가를 궁리역행하는 '배움터+일터+삶터' 조합을 함께 일궈간다.

세계 최초의 비디오 아티스트 백남준 살던 집 일부에 세워진 '백남준 기념관'은 동촌의 지질genius loci과 백남준의 재질genius, 그리고 그 둘의 상관관계를 되살피기 좋다. 여기서 남쪽으로 400m 떨어진 곳에 화가 박수근 살던 집이 있고, 북쪽으로 100m 오르면 당고개길 쪽에 가수 김광석 살던 집도 있어 지질을 운운하는 게 헛말이 아님을 알 수 있다.

동대문시장 옷을 돌리는 동촌답게 봉제와 관련된 동촌 교육 공간은 거의 성지급이다. 전국 최초의 봉제 전문 생활사박물관인 '이음피움'이 봉제 골목 제일 안쪽에 있다. 이곳은 봉제 현장을 기반으로 옷 만드는 공정과 작업 도구들을 보여주면서 이 지역과 산업을 빛낸 봉제장인에게 헌정하는 봉제인 명예의 전당을 함께 운영한다.

정규 클래스로는 봉제인을 의류제조업의 기능공에서 패션창

조산업의 전문기술인으로 양성하는 봉제아카데미 수다공방, 데님과 커스텀 메이드 러닝과정을 특화해 봉제장인의 농익은 기술을 청년들에게 대물림하는 소잉 마스터 아카데미가 대표적이다. 동촌 골목길에서는 창신동 주민들을 봉제장인이나 도시재생 선험자로 불러 협력 교육하는 산학연 프로그램이 수시로 열리기도 한다.

## — 4장은 일터다.

봉제공장은 앞에서 많이 얘기했고, 돌공장부터 가보자. 한국 최초의 서양식 석조건물인 덕수궁 석조전을 비롯해 경복궁에 있던 총독부와 서울역, 한국은행, 서울시청 건물이 모두 동촌의 돌로 지어졌다. 창신·숭인동에는 지금도 그때 돌공장이 켰던 절개지가 4곳이나 있다. 큰 것은 높이 40m, 길이 201m, 중형 항공모함 갑판만 하다. 그런 거대한 채석장을 두고도 그 위나 아래, 중간까지 집들이 빼곡하게 붙어산다. 이 압도적인 수직벽면을 활용해 수직정원을 만들자, 클라이밍공원으로 꾸미자, 한국형 큰바위 얼굴을 새기자, 미디어 캔버스로 쓰자 하는 다채로운 제안들이 있었는데, 서울시는 설계공모까지 열어 채석장 전망대를 만들기도 했다.

근대 경질硬質의 돌공장은 연질軟質의 봉제공장을 거쳐 새로운 방식으로 돌을 깨는 기질氣質의 창의공장으로 '탈근대'한다. 대표적인 것이 동대문신발상가 옥상의 DRP, 봉제 골목의 ○○○간공공공간, 동문시장 입구의 어번 하이브리드, 쪽방 골목의 창신크래프트+시대여관이다.

동대문옥상천국Dongdaemun Rooftop Paradise, DRP은 글로벌 디자

인 허브를 표방하며 동대문운동장을 허물고 온 DDP에 대응해, 일군의 예술가들이 삶문화의 변죽을 울리고자 연 연구소형 공장 Lab-tory이다. 예술가들이 주민들과 협업해 버려진 지역과 생활문화 자원을 공동체 자원이자 문화자산으로 되살리는 다채로운 활동을 펼친다.

원단 자투리로 윤리적 패션 제품을 만드는 사회적 기업 ○○○간은 봉제 골목 안에 살면서 봉제에서 나오는 폐기물이 재순환되도록 하는 제로 웨이스트Zero Waste 운동을 펼치고 있다. 도시계획 기반의 어번 하이브리드는 코워킹 스페이스를 운영하는 한편, 주민 전문가와 함께 지역매력상품을 개발 중이다. 동촌의 보안여관 격인 창신 크래프트+시대여관은 보사노바풍 카페가 제공하는 진기한 맛과 오래된 쪽방여관에서 여는 독특한 전시의 멋을 함께 전한다.(2021년 현재 차차티클럽+시대여관으로 운영 중이다.)

### ▣ 점점이 소소한 창신동

창신·숭인동에는 역사history와 야사story를 새길 만한 장소가 매우 많다.

500년 넘어서도 여전히 슬픈 영도교가 있다. 13살에 시집와 단종비가 된 정순왕후가 16살 때, 청령포로 유배돼 가는 낭군과 영영 이별한 다리다. 낙산의 동쪽 줄기 동망봉은 그 이별 이후 죽을 때까지 63년을 매일같이 남편이 간 청령포 쪽을 바라봤던 곳이다.

400여 년 전 비우당에서 조선 최초의 백과사전 『지봉유설』이

지어졌단다. 비우당은 동망산이 주산인 낙산에 합류하는 꼭대기에 '비를 겨우 가릴만한 집'으로 있었는데, 아파트가 들어서는 바람에 옆으로 자리를 옮겨 낙산공원에 복원됐다. 300여 년 된 겸재 정선의 산수화 <동문조도>는 길 떠나는 이를 위한 조선시대 전별의식을 말해주는데, '길의 길' 조도를 연 장소는 동묘 앞이었다. 규장각에 소장된 17세기 채색화 <동문송별도>는 동묘에서 거행되는 전별연을 그리고 있다. 100년 전에는 3·1운동 민족대표 손병희와 오세창, 권동진, 최린 등이 손병희의 동촌 거처인 상춘원에 모여 3·1운동을 모의했다. 상춘원은 동망봉 바로 아래쪽, 동묘 길 건너편에 있는 저택이었는데, 지금은 표석만 남아 있다.

화가 박수근의 마지막을 지켜주고 가수 윤형주, 조영남, 김광석 같은 이들이 소싯적에 합창단을 한 동신교회는 환갑을 넘겼지만, 여전한 청춘으로 국내 최대인 창신동 문구완구 골목의 옆구리를 지킨다. 반백 년을 더 넘긴 동대문아파트는 서울 최장수 시민아파트 중 하나로 꼽히는데, 중정<sup>中庭</sup>에 널린 빨래는 이제 서울 어디에서도 찾아보기 힘든 진경이 되었다. 각각 50주기, 20주기, 10주기를 넘긴 박수근, 백남준, 김광석이 살던 집들도 소소<sup>所所</sup>한 창신동의 악센트들이다.

인기 드라마나 영화 촬영지도 부지기수다. 돌산마을 위 절개지 옆에는 <시크릿 가든>의 길라임 집이자 <도깨비>의 유인나 집이 있고, 종로종합사회복지관 옆 동촌 최고 높이의 계단은 <건축학 개론>에 납득이 계단으로 출연했다. 그 앞 축대 밑 골목길엔 <미생>의 장그래 집이 있다. <한끼줍쇼> 같은 예능프로그램에

나온 것까지 치면 끝이 없다.

장소<sup>place</sup>는 공간<sup>space</sup>보다 훨씬 더 살 만하다. 스페이스는 가로x세로x높이의 담는 공간이지만, 플레이스는 공간에 인간과 시간을 채운다. 소소<sup>所所</sup>한 동촌에서 드라마와 영화를 그렇게 많이 찍는 이유는, 살아 있고 살아갈 만한 장소들이 많아 '로케<sup>慮</sup>'하기 좋기 때문이다.

## ▣ 제각각 제가가, 창신·숭인 도시건축박물관

강남의 대로와 아파트가 진가를 펼친다? 오래 산 마을, '골목길 접어들 때에♪♪ 내 가슴은 뛰고 있었지♬♬' 하는 골목과 집들이 오래 살고 지속 가능한 마을의 진짜다.

'우리는 집을 짓고, 집은 우리를 짓는다We shape buildings, therefore buildings shape us.' 집은 삶을 각 잡는 인류의 중차대한 틀 중 하나다. 격하게 단순화시키면 강남 아파트는 파는 사람이 지은 집, 동촌 주택은 사는 사람이 지은 집. 자본 초강세의 시대에 '파는 집'은 대치동 학원가를 도는 아이들의 캐리어나 백팩처럼 가볍고, '사는 집'은 사멸해가는 갈라파고스 거북의 등껍질처럼 묵직하다.

제 속을 푸는 시를 짓고 제 겉을 훑치는 옷을 짓듯이, 제 삶을 담는 제집을 지어왔다. 집은 집안사람의 형상이었다. 기능주의 디자인의 유명한 경구는 '형태는 기능을 따른다Form Follows Function'의 FFF이지만, 동촌에서는 '집은 집안사람의 관상이다 form follows family의 fff다. 집은 그 가족의 우주다. 온몸으로 온몸을 밀고 나간 삶의 초상으로서의 집이다.

그리고 동촌 집들은 저마다 고유하다. 제각각 제가가하다. "건축가 없는" 건축비엔날레나 박람회를 상시로 열 수 있을 정도다. 여기 집들의 자세attitude와 자질aptitude은 당나라 임제臨濟선사의 '수처작주 입처개진隨處作主 立處皆眞'을 떠올리게 한다. '처한 곳이 어디든 주인이어라. 그런 곳에서는 삶이 모두 진실하리라.' 어느 곳, 어떤 상황에 있더라도 주인이 되어야 하고, 그러면 사는 그곳이 어디든, 어떠하든 진실의 자리altitude가 된다는 말로, 한 번 더 반복해 강조하면 '가는 곳마다 주인이 되고 머무는 곳마다 참되게 살라!'

제가가는 동촌 집들의 형태에서 잘 드러난다. 낙산은 산 전체의 지층이 암반으로 되어 있어서 집 지을 땅이 좁다. 그러다 보니 평지에는 블록 쌓기 하듯 빼곡하게 집을 쌓고 경사지에는 아크로바트 하듯 위태롭게 집을 세운다. 쌓는 방도나 세우는 방안이 집 지을 터무니마다 다를 수밖에 없다. 집의 크고 작음, 비싸고 쌈을 따지는 일은, 언제나 쌓고 세우는 방도 뒤의 일이다. 제대로 쌓았느냐, 세웠느냐가 처음 가고, fff대로 가족을 닮았느냐, 안 닮았느냐가 둘째로 간다. 동촌 집들의 대문을 보라. 대문은 집집이 다르다. 잘 보면 대문은 그 집 주인 얼굴을 닮았다. 수처작주 하니 제각각 제가가하는 것이다.

당고개길 계단 골목으로 가면, 살아 있는 도시건축박물관을 만날 수 있다. 이 골목은 당고개길에서 회오리길을 최단거리로 잇는 북남의 오름길로, 봉제 골목, 쪽방 골목과 함께 창신동 3대 골목으로 꼽힌다. 돌산 밑 평지에는 일제 때의 도시형 한옥이 있

고, 이어 산을 타면 1960년대의 무허가 판잣집—물론 양성화된 지 오래지만—이 있다. 경사가 커지는 중턱에는 높은 축대 위에 1970 년대의 단독주택들이 있다. 등산하는 것처럼 다리가 뻐근해질 때면 당고개공원 정상부로 이어지는데, 여기에는 시민아파트로 지어졌다가 와우아파트 붕괴 이후 안전문제로 철거된 창신시영아파트의 흔적을 만날 수 있다. 그 주변으로 다세대 주택들이 빼곡하게 들어와 산꼭대기를 대신한다.

동촌 집들이 살아 있는 도시건축박물관을 만드는 것은, 이곳 사람들이 지난 정책과 그로 인한 도시와 주택도 다 터무니로 받아들여 끌어안고 버티며 살아왔기 때문이다.

## ▣ 낙산·동대문의 디테일이 남산·남대문을 넘다

서울 내사산 중 제일 낮은 낙산 125m, 제일 높은 북악산의 1/3. 높이만 낮은 게 아니라 남대문에 비해 동대문 값어치도 절반 수준. 남대문의 갈치조림이나 순댓국이 8,000~9,000원, 동대문의 콩나물밥이나 동탯국은 3,000~5,000원. 남대문 외국인은 양복 입은 바이어, 동대문 외국인은 이주노동자. 역사로도 숭례문은 중국 사신이 들어오는 정문, 흥인지문은 여진, 말갈이 들어오는 측문.

오랫동안 성인남면청천하聖人南面聽天下의 남산, 남대문시장에 눌려 낙산, 동대문시장이 쪽도 못 팔았는데, 역전이 시작되고 있다. 대학로의 청춘·공연 플랫폼에 DDP와 DRP의 디자인·예술, 창신·숭인의 도시재생, 동묘~황학동 벼룩시장이 묶이면서 질과

❶ 이화동 벽화마을 　❷ 충신동 한옥재생주택

격의 파란이 시작됐다. 동대문의 디자인력力으로 서울 좌청룡이 비상하기 시작했다.

　단적 증좌들. 지하창고 대문이, 뒷면을 돌려보는 시험꾼을 앞서가서 놀라게 하는 피카소의 빽판처리 저리 가라 하고, 벽을 거스르지 않고 보는 눈에 겸양하는 사인sign의 격이 고급 미술관을 뺨친다. 오르고 골목으로 들어가면 훨씬 더 많고, 성 밖 낙산 창신동까지 가면 난리가 난다.

# 2.

# 도시 마실 가다

 **동묘~황학동 벼룩시장에 미치는 진짜 이유,**
　**관용寬容을 넘어 간용間容**

　황학동 벼룩시장 여행을 안내하곤 하는데, 그때마다 동묘~황
학동을 관용을 넘어 간용의 도시라고 말한다. 여기의 똘레랑스는
관용, 너그러운 것 이상이다. 공간과 시간, 인간의 세간에 대한 간
용이 바탕으로 산다.

　서로 다른 공간과 서로 맞지 않는 시간, 서로 같지 않은 사람
들이 차별받지 않고 차이나게 서로 잘 있다. 동질성의 질서를 위
해 이질성의 무질서를 극도로 억압하는 체제적 시·공간과 매우
다르다.

## ― 여기 공간은 "오래 묵었다."

　오래되어 늙은 공간들이 켜켜이 쌓였지만, 낡았다고 내버리
지 않는다. 그 덕에 청계천 판자촌의 아픈 흔적부터 근대도시개
발의 무지막지한 물욕, 쿨한 척하는 포스트모던 스타일까지 다
터무니로 찍힌다. 오래 묵으니 맛이 깊다.

동묘~황학동 벼룩시장 고미술상. 일명 '대통령갤러리'

동묘~황학동 벼룩시장 난전들

— 여기 인간은 "누구나"다.

도시에서 가게나 장을 만들려면 먼저 전주錢主, 점주店主가 되어야 한다. 사람보다 먼저 요구되는 조건이다. 여기는 누구나 제 것 들고나와 제자리를 깔면 된다. 열린 공간이라 모두가 주인 될 수 있다. 전주, 점주는 고객을 만나지만, 사람은 사람을 만난다. 황학동 벼룩시장이 세계 최대 규모를 기록할 수 있는 것은 돈을 많이 벌 수 있는 시장성 때문이 아니라, 누구나 주인 될 수 있어서 생기는 자발성과 참여성 덕분일 것이다. 파는 사람, 사는 사람 모두 제 인격으로 나온다. 법인격 하나가 주인인 백화점이나 마트와 수만 명이 주인인 황학동 벼룩시장, 사람의 차원과 스케일이 다르다.

— 여기의 시간은 "뒤죽박죽", 디스오더dis-order다.

과거와 현재가 뒤엉키고 미래가 따로 보랏빛으로 오지 않는다. 장강의 앞물이 끌고 뒷물이 밀면서 서로 뒤섞이는 무시제, 아니 혼시제가 여기의 시간 개념이다. 당연하게도 과거에의 죄책감이나 미래의 강박감이 강요되지 않는다. 다 품고 삭인다. 과거와 현재, 미래가 서로 강박적으로 오더order 하지 않고, 뒤죽박죽 뒤섞여 무한한 질서무질서, infinite order!의 시간이 되어 대대로from generation to generation 환생한다.

삶과 세상의 재생이어야 한다. 재개발은 돈 되는 것만 살리고 일방이 봐주는 관용을 앞세워 진행되고, 재생은 돈 안되는 것도 살려서 다자가 같이 사는 간용을 바탕 삼아 진행된다. 골목 사

이에서 한물간 수많은 것들이 한판 뒤집기를 수없이 시도하는 사이, 무수한 사람이 그 사이에 임자 만나고. 무량한 사물들이 그 사이에 팔리고 무한한 사건들이 그 사이에 세상 뒤집어 놓는다. 사이의 진짜 공학, 간용은 황학동에서 찾으면 된다.

## ▣ 서촌 마실

북촌과 서촌에 이어 남촌이 뜬다? 레트로와 니트로의 열풍으로 오래된 동네가 전에 없이 주목받고 있다. 그런데 좀 더 걸어 보면, 같은 촌이라도 오래 산 정도와 결이 다름을 경험하게 된다. 남촌은 덜 익었고, 북촌은 너무 무르익었나? 북촌 골목은 쇼윈도 이음으로 대체되었다. 서촌 역시 북촌을 뒤따라가고 있지만, 그래도 아직은 골목길이 잘 있다. 북촌이 권세가의 집들이 많고, 서촌은 예술가들이 많이 놀았던 것도 차이다. 조선시대부터 인왕산에 기댄 시화합벽詩畫合璧의 아회雅會가 잦았고 안평대군의 '외유처' 수성동 계곡, 겸재 정선과 백악사단의 청풍계, 여항시인 천수경의 송석원시사가 모두 서촌에 있었다. 근대에 들어와서도 시인 윤동주의 하숙집, 동인 『시인부락』의 여관 작업실이 서촌 언저리에 있었다. 서촌은 적당히 익은 길로 아직 운치와 여유가 있어 고맙기까지 하다.

서촌은 SNS에서 맛집과 멋집, 구경거리, 데이트 코스들이 워낙 잘 나오니 가이드는 거기 맡기고 여기서는 시점과 종점, 중간만 찍어 보자. 이 셋만 잘 잡으면 중간에 길을 잃더라도 별세계를 만나서 오히려 복될 것이다.

## — 보안여관

시작은 경복궁 영추문 앞 보안여관으로 잡는 게 좋다. 핫한 서촌에 쿨한 문화보궁文化寶宮 보안여관이면, 사우스뱅크에서 테이트 모던 찾는 것 같은 묘미를 누릴 수 있다.

보안여관은 80여 년 숙박시설로 쓰인 건물의 상호와 간판, 시설을 그대로 쓰면서 문화복합공간으로 새활용하고 있는 파격과 별격의 여관이다. 지금도 컬처 노마드가 잠시 머무는 숙소인 보안스테이가 있지만, 전시를 주축으로 서점, 마켓, 프로젝트 공간 등으로 복합 구성되어 일상이 예술세계에 새롭게 스테이stay하도록 이끈다.

1930년대부터 있던 여관 건물도 그대로 쓴다. 그 늙은 공간과 그 속을 채웠다 비운 시간과 인간들, 그 자체가 엄청난 콘텐츠임을 알고 그렇게 했다. 시인 서정주는 이곳에서 하숙하며 김동리, 오장환, 김달진 같은 동인들을 불러들여 『시인부락』을 함께 탄생시켰다. 동네사람 시인 이상도 오갔다. 유난히 좁고 깊은 여관 안쪽 골목은 <오감도>의 '막다른 골목'이라고 한다. 화가 이중섭도 손님이었다.

청와대가 들어오고 힘이 세지면서부터 여관이 안가安家화했다. 청와대 직원들의 숙소와 경호원 가족들의 면회공간으로 활용되면서 일반인들과 멀어지게 되었다. 문민정부가 들어오고 은밀한 사용마저 자제하다 보니 낡은 건물은 급속히 노화해갔다. 건물을 헐고 신축하는 계획이 진행되기도 했는데, 다행히 주인을

❶ 통의동 보안여관

❷ 여관 2층 내부 서까래와 상량문   ❸ 보안여관 입구와 옛날 간판

새로 잘 만나 2007년 이후에는 문화복합공간으로 잘 쓰이면서 바로 옆 일제 때의 적산가옥까지 끌어들여 문화보궁의 세勢와 기技를 더했다.

## ― 이상의 집

중간 이상의 집이다. 이 집이 이상이 살던 집이라거나 이상이 연인 금홍과 함께 운영했던 '제비다방'으로 이야기되기도 하나, 그렇지는 않다. 이곳은 이상이 3세부터 23세까지 살았던 통인동 집이 있던 터의 일부였고, 집은 그의 사후 다른 이가 지어 살았던 것이다. 이 집은 철거될 계획이었는데, 이상 연고의 마지막 실지實地라는 점을 안타깝게 여긴 뜻있는 사람들이 2009년 문화유산 국민신탁을 통해 이 집을 매입하고 고쳐서 지금은 기념관으로 잘 쓰고 있다.

시민들의 호응도 좋아 지금은 이상의 집이 서촌의 배꼽이 되었다. 리노베이션 성공의 핵심은 '어떻게 볼 것인가?'의 재활일 것이다. 한 예술가, 그것도 시대를 앞서가며 피투彼投를 기투企投한 예술가가 왔다 간 세상으로서의 터무니를 어떻게 볼 것인가, 퍼스트 무버로서 치열하게 선취했던 이상의 삶과 예술을 어떻게 이을 것인가 하는 고민을 집의 결구結構로 잘 담아냈다.

그래서 이 집은 단순한 짓기를 넘어 보기와 잇기, 꿈꾸고 나누기로서의 건축 본연의 경지를 되찾았다는 평을 듣는다. 건축을 맡았던 이지은 건축가는 "전면에 다목적 문화공간으로서의 기존 한옥을 살리면서 배면에 이상의 방을 증축함으로써, '과거와 현

❶ 효자동 이상의 집
❷ 조정래 선생 방명록

재, 그리고 서촌다움과 이상다움이 공존하는 집'으로서의 이상의 집을 제안하였다"* 고 했다.

　과거의 흔적과 기억을 최대한 존중하기 위해 공사를 최소한으로 했다. 한옥의 정취가 잘 보존된 앞채를 즐기다가 묵직한 철문을 천천히 밀고 들어가면 증축된 이상의 방으로 간다. 그 방에

---

*　2014 서울시 건축문화제 자료집.

서는 좁고 어두운 공간을 암중모색하다가 한 줄기 빛을 만나고, 이 빛살을 따라 계단을 오르면 아주 작은 발코니가 나온다. 이 좁은 망대에서 한옥마당을 내려다보거나 지붕 너머 서촌의 풍경을 멀찍이 보거나 이상이 올려다본 서촌 하늘을 올려다보는 삼원의 풍광을 즐길 수 있다니 신비롭기까지 하다. 이상, 그도 바늘 끝 위에 서서도 온 세상과 전 우주를 한 치도 놓침 없이 만끽하고자 했겠지. 작은 한옥으로 이렇게 깊고 심오한 공간 경험과 이상 체험을 함께 나눠주는 건축의 현묘한 기술이 참 고맙게까지 온다.

## ─ 윤동주문학관

서촌의 종점은 북악산과 인왕산 사이 자하문 고개 남쪽에 있는 윤동주문학관이다. 이상의 집과 함께 서울에서 가장 아름다운 문인기념관으로 꼽히는 문학관 건물은 수도가압장이었다. 옛날에는 높이 사는 집들에 물이 잘 안 나왔다. 고지로 오르는 수도에 힘을 보태 집으로 잘 들어가게 도와야 했는데, 가압장이 그 역할을 했다. 1974년에 지어졌는데, 그 물을 받아먹던 아파트가 노후화로 철거되면서 가압장은 2008년 그 역할을 끝냈다.

이 건물을 어떻게 할 것인가를 두고 논의하던 중에 이곳을 오르내렸던 시인 윤동주를 기리는 문학관으로 쓰자는 뜻이 모였다. 그는 가압장 언덕 밑 누하동에서 하숙하면서 이곳까지 산책을 곧잘 다녔다. 설계 공모로 이소진 건축가의 작품을 뽑았는데, 가압장을 문학관으로 바꾼 결정이 '명중'이었다면, 이소진 건축가의 작품을 뽑은 건 '백중'이라고 할 정도로 터무니와 건축이 잘 맞아

윤동주문학관

들어갔다.

"가쁜 숨으로 일상을 살아가는 시민들을 위해 폐쇄된 수도가 압장에 윤동주의 시 세계를 담아 영혼의 가압장 '윤동주문학관'을 만들었습니다."*

이상의 집처럼 이 문학관 역시 재현보다 재생을 택했다. 수돗물 담던 공간이 어쩌면 이렇게 기가 막히게 문학을 담아낼 수 있나? 집을 짓는 것과 시를 짓는 것을 어쩌면 이렇게 완벽하게 통합할 수 있나? …… 그런 건축도 멋지지만, 이 건물을 품은 인왕~백악 이음 자락은 서울 시민에게 기막힌 도경都景을 선물해준다. 겸재 정선도 숱하게 그렸던 <장동팔경>의 명승이 일상 그대로 펼쳐지는 데다가 낮에는 수도 서울의 웅장함을, 밤에는 도시 서울

---

* 윤동주문학관 돌벽에 새긴 글 중에서

의 멋진 야경을 함께 즐길 수 있다. 도시 한복판에서 도시를 내려다보고 하늘을 올려다보면서 별을 헤고 시를 헤아리는 진경塵境의 공간, 윤동주문학관은 서울이 선사하는 축복의 공간이다.

## ▣ 청풍계

서울을 진짜 즐기는 사람들이 하는 서촌 투어의 고갱이는 눈이 푸렁푸렁하고 바람이 시원서늘한 청풍계다. 점所으로 치면 장동壯洞의 대표적인 매력자원 중의 하나로 '화성畵聖' 겸재 정선도 예닐곱 번은 그렸던 그의 최애 공간이기도 하다. 지금 청운초등학교 뒤쪽인데, 인왕산에서 백악쪽으로 서동으로 흐르다가 신교 위에서 북남으로 꺾여 청계천에 합류하는 웃대上村 제일 위쪽의 계곡이다. 물이 하도 맑고 풍광이 그윽해 '청풍계'라고 불렸다.

청풍계는 계곡도 유명하지만, 그곳에 산 사람 때문에 더 중요해졌다. 이곳은 조선 후기 최고의 가문 중 하나인 장동 김 씨의 세거지였다. 병자호란 때 순국한 선원仙源 김상용을 필두로 그의 동생이자 남한산성 척화파의 수장인 청음淸陰 김상헌, 그의 손자이자 영의정까지 했고 우암 송시열이 가장 아낀 후배 중 한 명인 문곡文谷 김수항, 그의 아들들로 조선의 18세기 문예르네상스를 이끈 '육창六昌' 김창협, 김창집, 김창흡, 김창업, 김창연, 김창립이 모두 이 청풍계를 심신의 둔덕으로 삼았다.

선원은 병자호란이 일어나기 전에 청풍계 입구에 '백세청풍 대명천지百世淸風 大明天地'라 새겼다. 이 '존화양이尊華攘夷'의 믿음뿐아니라 그 후손들이 낸 '인물성동론', '천기론', '진시' 같은 이 집안

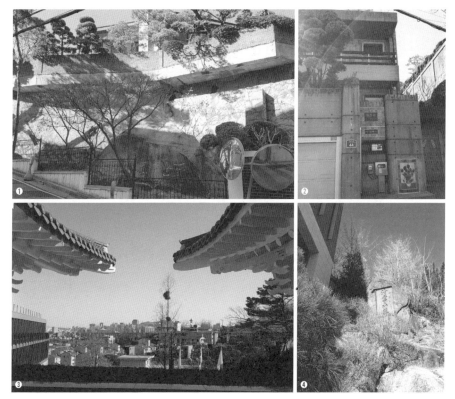

❶ 청운동. 청풍계 입구 백세청풍 각석
❷ 청운동. 건축가 김수근이 설계한 주택 <청운장>
❸ 유진인재개발원(구ᅠ청와대 안가)에서 보는 사직동 방면 서울
❹ 유진인재개발원 옆 <청운산장> 표지석

의 사유는 조선 후기 정치와 사상을 이끌었다. 이러한 이끎의 수혜자 중 한 명이 겸재다. 그는 스승인 삼연 김창흡의 6창 형제들의 가르침과 도움으로 진경산수를 개척했고 벼슬도 할 수 있어서 청풍계를 여러 번 그렸는데, 그것은 단순한 풍경이 아니라 따름과 새김으로써의 풍경이었을 것이다.

‘백세청풍 대명천지’는 단순한 슬로건이 아니라 선암이 당대 조선에 신신당부한 이데올로기와 이미지였다. 정조도 이곳에 들어 선원의 사당을 방문할 정도로 청풍계는 조선 후기 정치문화의 메카였다. 그런데 그 바위와 집터는 이夷의 일제로 박살이 났다. 일제 때 군부와 결탁한 일본 재벌회사 마쓰이三井물산이 청풍계를 차지하고는 시내를 메우고 바위를 깨트리며 새로 집을 지었다. 청풍계는 다 망가지고 지금은 ‘백세청풍’ 각석만 남았다. 세거지의 유풍이 흘러서일까. 센 분들의 집들은 여전히 많다. 백세청풍 각석 바로 뒤로 건축가 김수근이 설계한 ‘가정집’ 청운각이 있고, 그 바로 뒷집이 현대 창업주 정주영 회장 집이다. 그 골목 위쪽으로, 겸재의 청풍계로 치면 제일 위 골에는 푸른 기와를 올려 건너편 백악산 앞 청와대와 짝을 이룬 유진인재개발원이 있다. 이 건물은 본래 청와대 안가이자 비밀요정인 청운산장이었다. 여기서 바라보는 서울풍경은 그림 같다. 남산 쪽 풍광은 겸재 정선의 장동팔경 속 목면산 그대로다.

## ▣ 종로꽃시장

젊은 디자이너들이 길거리에서 장사하는 꽃시장 상인을 위해 현수막을 만들어 헌정했다. 손으로 꾹꾹 눌러 그린 예쁜 꽃그림들과 함께 새긴 글귀는 “상인 130명이 만들어가는 ‘가장 아름다운 도심 속 정원 종로꽃시장.’”

양재꽃시장은 꽃이 아름답고 시장이 멋지다. 종로꽃시장은 꽃이 아름답고 사람이 멋진 노상 꽃시장이다. 양재꽃시장의 자연

적인 여건이 꽃과 상인들의 올림픽을 치르게 한다면, 종로꽃시장의 인공적인 여건은 꽃과 상인들의 패럴림픽, 익스트림 스포츠를 열게 하는 듯하다. 흙 한 줌 없는 척박한 아스팔트 꽃시장이라서 이런 비교도 나온다. 왜, 어떻게 흙 한 줌 없는 아스팔트 위의 꽃시장이 되었을까?

본래 이곳 꽃 상점들은 광장시장에서 종로6가까지의 종로대로변에 노점으로 있었다. 허가받지 못한 꽃 좌판으로 시민 보행권이 침해당한다는 시비에, 시도 때도 없는 불법노점 단속에 시달리는 도시의 애물이었다.

다행히 구청에서 상생협력의 공무를 택했다. 생계형 노점상을 거리 가게로 양성화하는 한편, 이면도로에 재배치해 외지고 어두운 도심 이면을 관광자원으로 양성화하는 일석이조를 꾀했다. 그때 노점 150여 개가 대로 보도블록에서 이면의 아스팔트로 이사해, 흙 한 줌 없어도 잘 크고 잘 피고 맺는 꽃나무시장을 열었다. 온갖 화초들과 묘목, 비료, 종자, 화분에 이르기까지 꽃나무 키우는 데 필요한 모든 것이 함께 살게 되었다. 이런 석상오동형 꽃시장을 함께 만들었으니, 꽃은 천연으로 아름답고 민관 공생은 인연으로 아름다워 또 좋다.

흙이 없다 보니 꽃시장 풍경은 독특할 수밖에 없다. 여기 나무들은 주로 검정 봉지를 거처로 삼았다. 요즘은 화분이 많이 늘었지만, 아스팔트로 차단된 흙을 용기에 담아야 하는 김에 아예 포장+이동이 가능하도록 봉다리에 나무 담는 점은 여전하다.

봄에는 앞쪽 꽃시장이 푸렁푸렁하고 사람이 가득 찬다. 여름

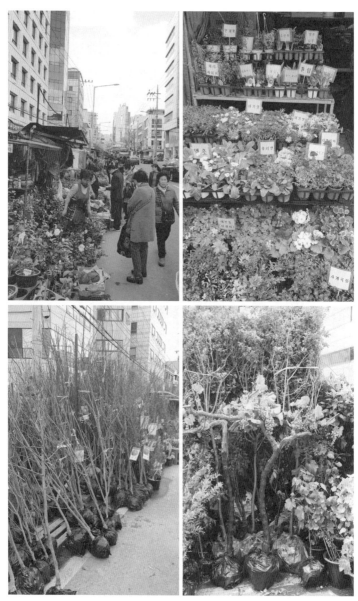

종로꽃나무시장

엔 햇살이 가득하다. 아스팔트 열기에 빛살은 더욱더 날카롭고 깊게 꽃나무와 상인들의 속을 파고든다. 따끔따끔한 열과 빛을 넘어서야 뒤쪽 나무시장이 제대로 열린다. 늦여름, 초가을쯤 처음 나무에는 사진이 한가득 열린다. 과일이 먼저 사진으로 열렸다가 실물로 열리는 독특한 식생을 내보이는 것이다. 요즘 도시인들은 실물이 열리기 전까지는, 심지어 열려도 나무에 까막눈이다. 그 안타까운 문맹을 돕기 위한 상인들의 노하우가 과실이 열릴 때까지 가지마다 과일사진을 매다는 것이다. 혹시나 못 알아볼까 봐, 혹시나 부실한 것으로 잘못 알아볼까 봐. 실물이 사진을 대체하는 한가을에는 심지어 투명테이프로 다른 나무의 실한 과일을 붙이기도 한다.

처음 꽃시장을 구경할 때는 흙 한 줌 없어 검정 봉지에 의탁하고 가짜 사진이나 남의 과일에 의지하는 모양이 참 안쓰러웠는데, 아스팔트 위에서의 결실임을 알고 야단의 법석으로 받들게 되었다. '예토穢土' 격인 아스팔트를 더불어 상생하는 '옥토'로 잘 쓰니까 말이다. 도시가 이렇게 노점상을 품고 그들이 과일을 품도록 똘레랑스를 베푸니 도심 '정토淨土'라 할 만하지 않을까? 여기 사람들은 나무를 팔 때 넌지시 말해준다.

"집에 가서 심으면 나무들이 입을 떨어뜨리고 낙과를 합니다. 나무 몸살인데, 자연스러운 일이에요. 사람도 엄한 데 적응하려면 몸살 앓듯이 나무도 그렇지요. 아픔을 공감해주고 햇볕 잘 들게 해주고 응원하면 첫해를 넘기고 다음 해부터는 거뜬해질 겁니다."

사는 몸살로 아파해본 사람들의 시장이기에 노점과 행정, 자연과 도시, 사람과 나무가 아픔을 넘어 더불어 사는 사회의 대안적인 견본시까지 만들었다. 이래서 여기서는 이런 노래가 가능하다. "사람이 꽃보다 아름다워♬♪"

## ▣ 이화동 벽화마을

벽화 때문에 유명해졌다? 벽화가 없었더라도 유명해졌을 마을이다. 이화동은 옆 동네 창신·숭인동 못지않게 도장소가<sup>道場所家</sup>가 잘 갖춰진 마을로, 알 만한 사람들은 다 알고 즐겨왔다.

그만큼 본래 마을'력'이 좋은 동네다. 역사적으로는 이름대로 하얀 배꽃 향기가 가득한지, 때깔이 깔끔한지를 따지는 것이 일인 한촌이었다. 일제 때 정치적으로 권부와 가깝고 경제적으로 종로통과 동대문시장에 잘 이어져 일본인들이 적산가옥을 많이 짓고 살았다. 근대화 과정에서 이주민이 몰렸다. 청계천변부터 낙산 꼭대기까지 메우자 이화동 역시 사람들로 뒤덮였다. 경복궁에서 낙산을 보면 산이 집으로 가득한 산동네를 만나는데, 그 이화동이 성안 첫 번째 달동네이자 도심에서 제일 가까운 마지막 달동네다.

달달… 이쯤 나오면, 오래 산 이화는 잊고 낡은 달동네를 욕하며 재개발 운운하게 된다. 산 아래 일제 때의 적산가옥들, 중턱의 무궁무진한 골목길과 제각각 제가가들, 위쪽 영단주택단지와 주민 텃밭 모두 고물이 된다. 이곳에 벽화마을이 시도된 것도 그즈음이다. 문화관광부가 2006년 공공미술 제도를 도입하면서 첫 시

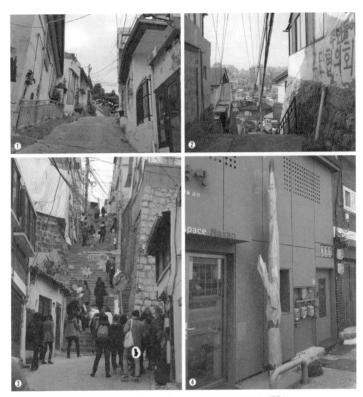

❶ 이화마루텃밭 가는 이화동 최대 경사 오름길　❷ 이화동 벽화마을 벽서壁書들
❸ 꽃계단. 현재는 지워지고 없음　❹ 복합문화공간 낙산

범사업으로 낙산프로젝트를 했는데, 정식 사업명이 '소외지역 생활환경 개선을 위한 공공미술 사업'이다. 이름부터 시혜적이고 관제적인데, 정부의 공공미술 정책은 어엿한 삶의 동네를 문제동네로 취급하면서 시작했다.

　그래도 예술은 나름 고심했다. 역사성을 갖는 꼭대기 낙산과 문화성이 풍부한 아랫동네 대학로, 그 사이에서 소시민적 일상성

을 잘 간직한 달동네 이화동이 서로 따로 놀았는데, 70여 명의 미술가가 공공미술로 낙산~이화동~대학로를 잇는 문화회랑을 만드는데 도전했다. 산을 타고 오른 동네의 특성대로 계단이 많고 길이 꼬불꼬불한데, 오름에는 벽화를 그리고 마당에는 쉼터를 만들고 경치 좋은 곳에는 전망대를 열었다. 그러면서도 관공서의 요구대로 나름 미화장식에도 힘썼다.

조용하게 잘 살아온 동네가, 문제동네에서 개과천선한 문제적 동네로 언론에 보도되면서 관광객들이 몰려들자 이게 진짜 동네문제가 되었다. '우리가 동물원 원숭이냐?', '관광객 때문에 사생활이 없다'는 주민 불만들이 터져 나오고, 관광객들의 소비형 관광이 주민들의 생활문화와 연계되지 않는다는 비판도 나왔다. 그런 와중에 이화동 주민 일부가 작가들의 작품을 일방적으로 지워버리는 반달리즘까지 벌였다. 그렇게 지워진 게 또 보도되고 동네가 어수선했지만, 해외 관광매체들은 좋았을 때의 사진으로 가볼 만한 곳이라고 장사를 계속한다. 지금도 이화동을 벽화마을로 이끈 대표작들은 지워진 채로 인스타그램을 잘 타고 있다.

벽화 덕에 유명해진 측면은 있지만, 이화동의 동네'력' 자체가 매력의 바탕이다. 예로 한 곳만 올라가 보자. 낙산 타고 오르면 나오는 한양성곽 두 번째 암문 옆, 달팽이길로 치면 맨 꼭대기 왼쪽에 영단주택 무리가 있다. 2층 삼각지붕 프로파일에, 용마루가 일본도처럼 길게 치달리는 장옥長屋 형식이 첫눈에 봐도 적산가옥 형식이다. 이 산꼭대기에 웬 적산가옥?

이들은 일제가 아닌 대한주택공사 전신인 조선주택영단이

1950년대에 일제 때 연립주택 형식을 그대로 이어 지은 연립주택 단지다. 산 바로 아래에 있는 이승만 전 대통령의 집 이화장 주변을 정비하면서 이주민들을 수용할 시설로 지은 것인데, 지금은 쇳대박물관과 이화동 열성 팬들이 함께 참여해 동네박물관과 생활사료관, 핸드메이드숍 같은 문화공간으로 쓰고 있다. 흥인지문에서 이곳 영단주택까지 오르는 길은, 서울의 오래된 역사와 일상, 그 사이를 흐르는 문화를 한길로 만날 수 있는 데다가 하이힐로도 쉽게 오를 수 있고 멋진 낙조와 야경도 덤으로 즐길 수 있어 데이트족의 동촌 성지로 부상 중이다.

## ▣ 삼일아파트

미장원은 잘 있고, 이발소는 잘 못 있다. 그렇게 된 원인으로 주인이 깎아주는 대로의 이발소와 손님 깎고 싶은 대로의 미장원의 서비스 태도 차이를 꼽곤 한다. 좀 불편하더라고 다양성을 지켜주는 포용성과 인내심이 많이 줄어든 세태의 속성도 일부 작용했을 것이다.

사멸되어가는 것들이 되사는 동묘벼룩시장에는 이발소가 여럿 있다. 이발 5,000원, 염색 5,000원. 2부로 미느냐, 상고로 깎느냐? 한두 개의 선택을 거치면 모든 게 이발사에게 맡겨진다. 그런 이발소 앞에서는 똑같은 모양으로 이발하고 염색한 어르신들이 걸상에 나란히 앉아 거리를 아련하게 훑고 있다. 영도다리 북측에서 매일 만날 수 있는 풍경이다.

영도교 이발소에서 하듯이 바로 옆에 있는 삼일아파트도 2부

로 밀었다. 삼일아파트는 아직 있다. 청계천 복원하면서 없어진 것으로 아는데, 7층을 2층으로 밀었지만 지금도 잘 있다.

삼일아파트는 '삼일고가'라 불린 청계고가가 만들어지면서 1969년 청계천 7, 8가 양쪽에 연도형 주상복합아파트로 각 12동

❶ 청계8가 북측 삼일아파트와 남측 롯데캐슬아파트. 북측 것도 2020년 철거됨
❷ 청계7가 삼일아파트. 2005년에 3~7층 철거됨
❸ 삼일아파트 고미술상. 일명 '대통령갤러리'
❹ 한물갔어도 '사람아, 사랑아~'를 열창 중인 삼일아파트의 한 빈티지 가게

씩 24동 1,243채, 길이 250m 나가게 지어졌다. 지어진 이유에 대해서는 회현시민아파트처럼 도시이주민의 집단수용을 위한 것이라고도 했고, 플라자호텔의 맥락에서 나리님들이 행차할 때 고가 주변의 지저분한 판잣집과 불량주택을 가리기 위한 것이라고도 했다.

어쨌든 삼일아파트는 반세기 전에는 아파트로 인기가 높아 '천변호텔'이라 불리기도 했다. 근대 개발권력이 꿈꾼 차량용 프롬나드의 미장센을 완성하기 위해 당대 최고의 건축토목기술을 동원했고, 1~2층은 상가, 3~7층은 아파트를 넣어 모던 스타일의 주상복합을 디자인했다. 하지만 시간이 흐르고 유행이 바뀌자 천변호텔은 천덕꾸러기로 전락한다. 쇠락에 나락을 거듭하면서 늙고 낡아졌다. 청계천 재개발사업 전체에서도 삼일아파트는 골칫거리였다. 청계천 남쪽 12동은 재개발 사업자가 나왔지만, 북쪽은 그렇지 못한 데다가 보상문제까지 풀리지 않았다. 해법으로 어중간하게 절충됐는데, 철거를 안 한 것도 아니고 한 것도 아닌 상태, 다시 말해 2층 상가까지는 남기고 3~7층 아파트는 철거하기로 했다. 이에 따라 청계천 남측은 싹 밀고 새로 대형 아파트 단지를 지었고, 북측은 2부로 머리를 깎았다. 다이아몬드 와이어톱과 회전톱을 써서 2층과 3층 사이를 절단했는데, 이 특수작업에 전체 철거비용의 1/4 정도가 들어갔다. 안타깝게도 삼일아파트 바로 옆 이발소 아저씨는 2부 머리와 삼일아파트의 2층 깎기의 연관을 읽지 못한다. 이발사 아저씨의 개인적 한계이자 우리 사회의 공동체적인 한계다.

어쨌든 삼일아파트는 2부로 밀렸지만, 오래 살아남은 덕에 오래된 것들의 회향 터가 되었다. 삼일아파트 앞 인도변과 뒷골목은, 동묘~영도교 남북축에 호응해 동묘벼룩시장의 동서축으로 십자를 이루어 세계 최대의 벼룩시장의 뼈대를 만들어낸다. 여기 벼룩시장은 노점보다 상점, 구제보다 빈티지가 더 세다. 그리고 이 골목길에는 먹거리도 세다. 배우 임원희가 간 고기튀김집, 배정남이 다녀간 어탕국수집, 동묘를 대표하는 동태탕 집은 맛집으로 멋길의 악센트를 찍는다.

오래됐다고 지우고 배척하지 않고 지키며 배려하니 이렇게 돈 안 들이고도 명소가 된다. 사회적 비오톱이 된다. 지속 가능한 미래는 자질보다 자세로 더 잘 오는 것 같다. 삼일아파트는 오래 살아남아 가르쳐주는 것이 참 많다.

### ▣ 용두동253, 대한민국 도시의 삶과 죽음

청계천 동서축 동쪽의 끝마을 용두동 253번지. 내 친구들이 많이 다니는 서울문화재단 바로 옆 동네다. 아파트 없이 주택과 공장이 문래동처럼 옹기종기 섞여 생생지리生生之里를 일구며 살아왔다. 본래 동네는 이렇게 삶터와 일터, 놀이터를 겸한 주산住産 복합의 총체적인 세상이었다. 분할통치의 근대가 이걸 절단냈다. 일해라 회사지역, 먹자골목, 하자 모텔지구, 자자 테드타운… 파편들의 삶을 사는 조각 난 도시가 됐다. 그런 도시에서 우연히 만난 용두동253은 낡았지만 모처럼 덜 잘린 도시라 반가워서 소설가 구보 흉내 내면서 열심히 돌아다녔다. 개발의 보랏빛 구호와

❶ 용두동 253번지 철공소 간판들　❷ 1,100여 세대 아파트 재개발 중인 용두동 253번지

반개발의 혈서가 챙챙거리며 부딪히기도 했지만, 동네의 구조와 내용, 형태는 잘 잡혀 있다.

용두동253을 돌아보면 테마를 문으로 잡기 좋다. 그만큼 인상적이다. 게다가 용두동 대문들은 '문門은 삶을 들여다보기 아주 좋은 문☆'이라는 점도 잘 확인해준다. 집이나 공공건물은 말할 것도 없고 동네, 도시, 나라가 문에 신경을 많이 쓰는 것은 문의 초상적 기능 때문이다. '얼굴을 들다', '면을 세우다'… 하나같이 초상을 신경 쓴다.

용두동253, 용머리 마을의 문은 사람들 얼굴만큼 다종다양하다. 문만큼 다양한 삶이 드나들었을 것이다.

인간은 반쯤 열린 존재이다. 문은 반개를 속성으로 한 우주 전체인 것이다. 하나의 대상이, 하나의 단순한 문이, 주저의, 유혹의, 욕망의, 안전의, 자유로운 응접의, 존경의 이미지들을 환기시킬

때, 영혼의 세계에서는 일체의 것이 얼마나 구체적으로 되는가.

- 가스통 바슐라르, 『공간의 시학』 동문선, 2003

문으로 우주를 만나는 용머리 마을의 문이다. 그런데 1년 만에 다시 왔더니 없어졌다. 동네 자체가, 도시 하나가 깡그리 사라졌다. 그것도 애달프고 서러운데, 아무 장송도 없고 아무 문제도 되지 않아 더 서글펐다.

이걸 누구에게, 어떻게 하소연하고 항의하나? 한 집단의, 그것도 누대의 기억이자 꿈이었던 도시의 삶과 죽음이 이렇게 허무하게 다루어져도 되나? 허무하고 허탈하기 짝이 없다. 그런데도 만가輓歌의 플래카드는 '축 경축 개발'이다.

'도시재개발'은 '도시약탈'이다. 도시계획 역사상 가장 영향력 있는 저작 중 하나인 제인 제이콥스Jane Jacobs의 『위대한 미국 도시의 삶과 죽음The Death and Life of Great American Cities』은 재개발과 그 산물인 신축빌딩이 도시를 되살리기는커녕 오히려 황폐화시킨다고 비판한다. 사람들이 밖으로 나오고 들어가게 하는 인도와 공원, 같이 어우러질 이웃, 그리고 함께 기념할 건축유산 같은 것들이 도시를 건강하고 지속 가능하게 한단다. 그런 것들이 없이 사는 것은 죽어 사는 것이다.

죽었다. 용머리 동네. 용두동253의 매력적인 문들, 그것들로 들고 났던 사람들과 그들의 삶이 낡고 늙은 것으로 폄하돼 철거됐다. 지켜야 할 건 지우고 지양해야 할 건 지향하는 지독한 도착증으로 도시의 삶은 잃고 죽음을 얻는다. 이러한 의사죽음에 대

156  나는 도시 마실 간다

해 제인 제이콥스는 60년 전에 적기를 올렸지만, 그 죽음을 이상해하는 사람은 없고 그것을 이상해하는 사람만 이상하게 보는 시대다. 서럽다.

# 꿈꾸고 만들고 나누고

_ Dream Design Play

'사랑은 불가능에 대한 사랑일 뿐.'

　김훈 소설 『칼의 노래』에서 이순신 장군이 자신의 삶을 읊조린 명언이자 작가가 작업하며 힘주는 경구 중 하나다. 그의 작품에서는 삶은 살아내야 하는 것, 사랑은 해내는 것이곤 한다. 되어서 사는 게 아니라 살아서 되는 삶의 숙명을 작가는 겸허하게 응시한다. 이순신 장군이 13척으로 왜선 133척에 맞서는 것이 되어서 했겠나? 불가능했다. 그래도 싸워내야 하고 살아내야 했다. 불가능에 대한 사랑이, 영웅이 아닌 그가 할 수 있는 삶이었다.

　불가능에 대한 도전은 영웅이 하는 게 아니다. 영웅은 불가능도 가능하다. 불가능에 대한 사랑은 애당초 범인의, 범속의 것일 수밖에 없다. 그 말은 절실하고 절박하게 사는 이들의 몸부림을 다르게 이른 것이다. 그래서 '사랑은 불가능에 대한 사랑일 뿐'이라는 말이 아포리즘이 된다. 불가능해도 살아내야 하고 싸워내야 하는 게 삶이다. 불가능한 여망, 마땅한 여망should do이 가능한 여건, 만만한 여건can do을 최대한 열어젖힌다. 그것으로 범인의, 범속의 도약이 이뤄진다. 그게 참된 창의다.

　창의는 그렇게 중요하다. 철학자 르페브르도 '가능한 불가능the possible impossible'이라 했다. 유토피아로 디스토피아를 넘어 살기 위한 르페브르의 전략이자 창의다. 물론 유물론자답게, 그의

'가능한 불가능'에선 딜$^{deal}$하는 느낌이 세다. 불가능한 것을 요구해 가능한 최대한을 얻는다. 숙명적이고 초월적인 것보다 계급적이고 투쟁적이다. 그래도 불가능으로 가능을 여는 창의는 같이 간다. 걸림돌을 디딤돌로 만들고 고해苦海를 창해蒼海로, 애물을 보물로 바꿔 살아야 한다. 애초 인간에게 던져진 건 걸림돌, 고해다. 그걸 다시 던져서 디딤돌, 창해로 만드는 것이 신초월/가능의 창조를 잘 배운 범인범속/불가능의 창의다. 창의는 불가능에 대한 사랑이다. 이런 맥락이 아니더라도 요즘은 창의를 매우 중시한다. 잘 만들고 잘 팔기 위한 창의 말이다. 한데 요즘은 속'앓이'와 본'풀이'가 아닌 겉'치레'와 겉'핥기', 세계world와 언어word가 아닌 아이디어 idea나 아이템item 중심의 창의다. 문양은 넘쳐나는데 터무니는 오히려 없는 세상이란 말이 나온다.

  창의를 하라면 천문과 지문을 인문으로 짜내는 것이 아니라 그냥 머리를 쥐어짠다. 남이 모르는 새것, 나만의 것, 현실에 없는 것을 고안하느라 머리를 혹사한다. 오래된 것들은 묵은 구닥다리 취급하고 섬씽 뉴를 찾아 외국책과 인터넷을 뒤진다.

  머리를 짤 일이 아니라 눈과 마음을 열어야 한다. 창의의 진정은 지금껏 없었던 새것을 짜내는 아이디어나 기술보다는 오래된 삶의 문제를 새롭게 보는 마음과 눈에 잘 있다. 우리와 함께 오래 살아온 것 가운데 중요하지 않은 게 있나? 사랑과 전쟁, 자연, 평화, 음식, 여자, 남자…. 지겹도록 반복되는 일상을 붙들고 그것에 담긴 생의 비밀을 밝혀내거나 변신의 가능성을 드러내는 것이 진짜 창의일 것이다.

함께 꿈꾸고$^{dream}$ 만들고$^{design}$ 나누자$^{play}$. 진짜 창의는 함께 d.d.p하는 것이다. 디디피하면 과거의 '기억$^{remember}$'은 마음에 지난 시간을 함께 꾹꾹 눌러 쓰는 삶의 되풀이, 본풀이가 된다. 그것은 함께 다시$^{re}$ 식구$^{member}$되는 의식이다. 현재는 '서술$^{represent}$'된다. 신은 인간을 내던졌지만$^{present}$, 우리는 그 던짐을 다시$^{re-}$ 던지는, 피투의 기투로 서술한다. 그래야 체제의 재현을 넘어선다. 디디피해야 미래도 우리로 열린다. 권력의 재생산$^{redevelop}$도 끝난다. 대대로$^{re}$ 낳는$^{generate}$ 우리의 시공간은 오늘의 욕망으로 죽고 그 통고로 부활하는$^{regenerate}$ 열림이다. 나날이 되삶이다. 함께 꿈꾸고 만들고 나누는 기억/과거와 서술/현재, 꿈/미래는 더불어 아름이자 앓음, 앎이다. 알고 앓고 안아야 더불어 창신하는 세상이 활짝 열린다.

■ 서$^{序}$, 꿈꾸고 만들고 나누는 이유

자하 하디드의 <환유의 풍경>. 경험해보지 못한 건물이라서 우리는 자하 하디드의 동대문디자인플라자$^{DDP}$를 어둠 속에서 코끼리 만지는 것처럼 만났다. 아니 DDP는 거대한 코끼리 자체였다. 꿈은 너무나 원대했고, 현실은 너무 소소했다. 꿈은, 자하의 설계는 기적을 잡으려 했고 현실은, 서울시의 공사는 기능을 다 잡았다. 그 틈바구니에서 공간 프로그래밍을 하고 콘텐츠를 짜야 하는 것, DDP 짜기는 우의적인 코끼리 냉장고 넣기를 실제로 하는 것과 같이 느껴졌다.

기호가 암시$^{connotation}$를 잃으면 지시$^{denotation}$가 된다고 했다

## DDP/디자인 10원칙(안)

0. 바탕생각:
   - 동아시아, 그리고 세계
   - 디자인은 세상을 예견, 배려하며 더 나은 삶을 만든다.

0. 키워드:
   - 東, 仁, 靑, 나무, 봄, 젊음, 생기, 角, 元, 기쁨(喜).

1. 볼펜에서 지붕까지, DDP의 모든 것이 디자인이다.
1. 모든 디자인 프로젝트는 지명공모를 원칙으로 한다.
1. 창의적인.디자인으로... 프로세스가.디자인, 프로세스가.콘텐츠다.
1. 발주, 제안, 심사, 설치 등 모든 프로세스가 콘텐츠다. 모든 DDP 디자인 프로젝트는 공개, 공정, 공유를 원칙으로 한다.
1. 예산 및 심사위원은 미리 알린다.
1. 가구, 사무기기 및 용품 등의 구매는 Curating Collection으로 한다.
1. DDP가 도출한 결과물은 새로운 아이디어와 디자인 작품을 알리는 론칭패드로 역할하도록 한다. 따라서 구매, 기부, 협력생산 등 DDP와 파트너가 상호 win-win하는 다양한 발주방식을 존중한다.

디자이너 안상수, 정국현, 백종원이 함께 만든 DDP 디자인 10원칙, 2013

는데, 영웅 크리에이터의 기적과 관료 클라이언트의 기능, 크리에이터의 암시와 클라이언트의 지시를 함께 잡아야 했다. 기적이 기능으로, 암시가 지시로 도착되어 떨어지는 것도 부지기수였다. 크리에이터의 메리토크라시와 클라이언트의 뷰로크라시는 안 맞는 것 같은데 잘 맞았다. 아무리 사상과 성향이 달라도 정치를 하게 되면 누구나 형님 동생 하게 되는 것과 같은 맥락일까? 그 사이에서 죽어날 수밖에 없었다. 게다가 일이 모두가 가본 동대문운동장을 허물고 아무도 안 가본 동대문디자인플라자를 짓는 것이다. DDP는 곧잘 어렵고 더럽고 열 뻗치는Dirty, Difficult,

Pissing 것으로 바뀌었다. 무슨 업이 있어 이 사이에 끼는 업을 받았나. DDP가 아무리 어번 뮤지엄류라고 해도, 공공미술 하는 사람이 어떻게 이런 일에 엮였나?

매일 고꾸라졌다. 할 수 있는 유일한 것은 아침에 동쪽 하늘의 해를 바라보며—그 강렬한 빛살에 몇 초도 못 버티지만—기도하는 일, 결국은 상징적으로나마 스스로를 타들어가게 하는 것이었다. 어차피 종일 속이 타들어갈 터이니, 청신靑新한 동쪽 해로 내가 나를 태운다. 그래야 해에게라도, 아니 제일 궁극인 절대에게 요구라도 할 수 있지 않을까.

- 자하의 열망에 우리 소망이 깔려 뭉개지지 않도록 해 달라.
- 꿈꾸고 만들고 나누는dream design play/ddp 창의의 본의가 관료주의의 동대문디자인플라자DDP의 임의에 훼손되지 않게 해 달라.
- 날 태우더라도 DDP는 새날 새롭게 문을 열게 해 달라.

나는 상징적으로 타들어갔지만, 나를 이끌어주며 함께 DDP 열어가던 선배는 실제로 타들어갔다. DDP 건립과 운영 책임을 맡은 서울디자인재단 대표이사였던 백종원. DDP 오픈하고 1년도 안 되어 췌장암으로 돌아가셨다. 그가 떠나고 난 후에야 뒤늦게 알게 됐다. '큰 집 지으면 삼 년 안에 상 치른다'는 속언. 얼마나 많은 신경을 짜내야 집 하나가 제대로 서면 그런 속언이 나왔을까. 그런 집 수백 채 합해야 DDP가 오는데ㅠ.ㅠ

스타키텍트<sup>starchitect</sup>와 관료가 합의한 '코끼리 냉장고 넣기'는 우의寓意를 넘어 실의實意, 심지어 살의殺意로까지 나아가는 듯했다. 우의를 우의로 읽지 못할 때 그것은 곧잘 직진해 사람을 다치게 하기까지 했다. 암시가 지시가 되는 경우도 허다했다. 그는 맨 앞에서 지시로 전락해버린 우의, 기능으로 추락해버린 기적의 요구를 홀로 다 막아내고 내게는 우의만 돌려보냈다. 그의 방패 역할 덕분에 우리는 DDP 본의와 프로그래밍에만 신경 써서 겨우 정해진 날 오픈할 수 있었다. 다 그가 떠나고서야 안 사실들이다.

죽도록 헌신한 그의 궁리역행 덕분에 적어도 DDP의 열림은 성공이었다. 이후 다른 사람들 손을 타서 터무니가 흐려졌지만, 오픈만큼은 성공적이었다. 준비할 때의 DDP에 대한 적의가 개관 후 호의로 바뀌기 시작하더니 DDP가 바꾼 것에 대해서도 관심을 보였다. DDP는 서울에서 건물을 건축으로 전환한 첫 번째 사례다. 당시 서울시장은 개관기념사에서 'DDP 이전은 건설이었고, DDP 이후는 건축'이라고 했다. 또 하나, 자하 하디드는 남성적/정복적 랜드마크를 여성적/화해적 랜드스케이프로 넓혔다. 정면과 정문, 중심부로 잡는 명확한 위계적인 공간을 다면多面과 다출입구, 탈중심의 관계적 공간으로 전환해 통념적 질서를 깨부쉈다. 자하는 여성적 가치를 통해 건축가가 가는 길, 인간이 걷는 길을 두 배 이상 넓혔다.

DDP를 열었던 일꾼들의 전환의 최고 역점은, 무뚝뚝하고 무신경한 명사형 관리시설 '동대문디자인플라자<sup>DDP</sup>'를 꿈꾸

고dream 만들고design 나누는play 동사형 복합문화공간 디디피ddp
로 바꾸는 것이었다. '소비→생산·생활'로, '사적→공적'으로, '럭
셔리→라이프스타일'로, '고객→시민'으로 바꾸자는 꿈을 밀
고 나갔다. 이렇게 조금씩 노력하고 약간씩 DDP를 바꿔가니
'nowhere!'의 암담한 열패감이 'now here!'의 상큼한 자존감으
로 바뀌었다.

그 전환의 급류에 고스란히 휩쓸렸던 나에게도 적지 않은 변
화가 일어났다. 공공미술로 공공장소에 작품을 심어왔는데, 도
시에 조각-건물을 심었던 DDP는 전혀 다른 스케일과 디테일의
경험을 내게 선사했다. DDP 이전 나의 공공미술은 작은 예술이
었다. 삶의 동선에서 삶의 흐름에 개입하는 큰 예술은 놔두고,
소탐대실하는 작품만 놓아왔다. DDP를 통해서 공공장소에 예
술을 꾸며넣는 것을 넘어 도시 삶 자체를 예술로 꾸미는 것에 눈
뜨게 되었다.

DDP는 그 자체가 도시예술이고, 시민 일상을 작품으로 만드
는 삶조각, 도시조각이었다. 공공미술도 DDP처럼 도시를 예술
로, 삶을 작품으로 만드는 비전과 미션을 새롭게 해야 했다. 그
래서 뜻 맞는 사람들과 함께 '공공미술1.0'의 퍼블릭 아트public art
를 넘어 '공공미술2.0'의 어번 아트urban art를 꾀하게 되었다. 나의
전환은 예술을 보는 눈과 세상을 사는 방도의 전환과 함께했다.
DDP 덕분에 잘 배웠고 스스로 조금씩 바뀌고 있다.

이번 장은 DDP에서 시작해 도시와 삶을 ddp하는 상상을 담
았다. DDP를 고민하던 여정도 일부 되밟아봤다. DDP로 막힐 때

마다 동대문시장과 창신동, 황학동을 돌았다. 살길을 배우러. 호돌로지hodology, 道學는 그곳 만한 곳이 없었다. 그들로 나름 DDP를 열 수 있었다. 그리고 그 DDP의 호돌로지로 도시와 삶을 '도학道學'하자 제안한다. d.d.p를 간절히 필요로 하는 것은 DDP나 뮤지엄보다 그 밖 도시와 삶이다. 도시와 삶을 d.d.p해보자고 나름의 여정과 여로로 이번 장을 펼쳐 본다.

# 1.

# DDP 창의력

## ▣ DDP의 세 가지

1철, 알루미늄 판넬, 2돌, 노출콘크리트, 3흙, 잔디. 그 어느 도시에서도 보기 힘든 복잡하고 굴곡 많은 비정형 자유형상이었지만, 재료는 엄격하고 단순하게 절제했다. 변화는 무궁하나 변화로 가닿고자 하는 바는 분명하다. 그동안의 건축으로는 해보지 못한 경험을 경험하는 것. 자하의 경험하지 못한 경험은, 르페브르의 가능한 불가능의 짓기다. 통념이나 관성으로 고정되지 않기 위해 부단히 변화하는 한편, 그 생동을 불변의 미션, 가닿아 보지 못한 곳에 가닿기를 이루는 데 온전히 투사했다. 해서 형태는 무시로 변하지만 재료는 특정적이다. 그래서인가? DDP는 그 어떤 현란한 형태의 건물보다 더 탈脫형태적이지만, 그 어떤 순順형태적인 건물보다 더 명쾌하고 명징하게 온다. 게다가 편안하기까지 하다. 엄마 배속에 있는 것 같기도 하고, 나미브 사막 능선을 타는 것 같기도 하다.

세 가지의 묘妙, 알루미늄/콘크리트/흙의 지문은 변역變易/불역不易/이간易簡의 천문의 역易을 닮았다. 건축가 자하 하디드의

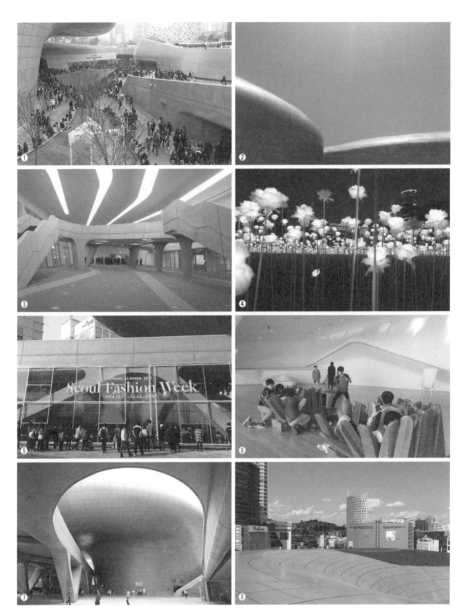

❶ DDP 어울림광장　　❷ 배움터와 알림터 이음 지붕
❸ 살림터 조명 패턴　　❹ LED장미와 동대문 야경
❺ 미래로와 서울패션위크　❻ DDP 디자인가구 <프라톤PRATONE>
❼ DDP 어울림광장　　❽ DDP 지붕

삼원 덕에 동대문의 역사/문화/미래, 산업/창조/일상, dream/
design/play, 나/너/우리의 삼재가 더불어 산다.

세상의 욕을 혼자 다 먹는 것 같았던 문제투성이가 문을 열면
서 언론뿐 아니라 일상 화제의 중심이 되었다. 수많은 노력이 함
께 했지만, 오픈 성공 요인으로 치면 첫째도, 둘째도 자하 하디드
의 건축일 것이다. 하도 건축이 세니까 거기 안 깔려 죽으려고 절
치부심한 프로그램들도 나름 뒷심이 되어 성공을 도왔다.

## — 자하 하디드 3대 건축력力

### ㄱ. 경험하지 못한 것을 경험하게 해주고 싶었다

똑바로 서 있는 벽이나 곧바로 가는 선이 없다. 3무로, 직선이
없고 창이 없고 칸막이가 없다. 대신에 곡선과 공간, 흐름/이음이
가득하다. 정면과 정문이 없고 중심이 해체되어 있다. 다방면과
다출구, 다층위로 산다. 다문화가 들어오기 쉽다.

### ㄴ. 분할통치divide & control? 연대협치connect and collaborate!

풍경과 풍물, 건축과 도시, 건물과 동네, 남과 여같이 근대가
그동안 쪼개어 관리해온 자원들이 흔쾌히 섞이고 엮인다. 작품명
'환유의 풍경'대로 랜드마크로 독존하는 건물이 랜드스케이프가
되어 마을과 공존한다. 섞이고 엮어 함께 흐르니 물도 좋다.

### ㄷ. 스케일과 디테일

정교하면 작고 크면 거친데, ddp는 정묘하고도 거창하다. 착안
대국 착수소국着眼大局 着手小局의 묘미가 끝내준다. 크게 도시와 건
축의 관계를 건실하게 다잡는 세勢가 좋고, 작게 재료와 구성, 마

감의 질質이 공예작품 이상이다. 조각과 건축의 합성인 '조축sculp-tecture'의 본보기로 삼아도 될 정도다.

3무에 3원 3재. 고정관념이 들어설 자리가 없다. 경험하지 못한 것을 경험하는 것은 소설가 김훈의 '불가능에 대한 사랑', 철학자 르페브르의 '가능한 불가능'을 살아 체험하는 일이다. 걸림돌을 디딤돌로, 디스토피아를 유토피아로 바꿔서 사는 창생이다.

## ― 백종원의 DDP 개관 아이템3, 프로그램3

간송미술관의 훈민정음 원본이 오고, 런던디자인뮤지엄의 스포츠 디자인전이 오고, 바우하우스의 후신 울름대학이 출동하는 등 엄청난 매력 거리들이 개관과 함께 DDP 안을 채웠다.

그런데 카메라 셔터가 섬광처럼 터지는 곳은 바깥 LED장미였다. 건물을 빼면 그게 제일 먼저 히트쳐서 열심히 안을 채운 큐레이터들을 좌절시키기도 했다. 본래 이것은 니콜 키드먼이 DDP에 와서 찍은 오메가 광고의 배경이었고, 하루 촬영한 후에 철거하기로 되어 있었다. 그런데 백 전 대표 왈, '그거 놔둬 보죠. 사람들이 오메가 시계 파는 단락으로 받아들이는지, 아니면 사랑 매개해주는 동대문 맥락으로 받아들이는지 한번 봅시다.' LED장미는 DDP를 꽃피우는 일등공신이 되었다. 사랑을 인증받고자 하는 장안, 아니 국내외의 각시들이 총각들을 끌고 몰려왔다. 시계 파는 오메가는 탈단락화되고 매파 노릇하는 동대문이 재맥락화되어 동대문 전체가 뜨거워졌다.

두 번째도 걸림돌이 디딤돌이 되었다. 서울 여러 곳에서 열리

던 서울패션위크를 DDP 한곳에 모아 치루려니 공간이 모자란다. 그래서 제일 젊은 이들의 패션쇼를 DDP 야외인 미래로 다리 밑에서 하게 짰다. '어리면 천대해도 되나?', '한 데서 패션쇼?' 볼멘소리가 나오다가 쇼 첫날 다 들어갔다. 건물 안 행사보다 '다리 밑 패션쇼'가 더 열정적으로 보도되었다. 그의 능청, '다리 밑에서 주웠어요.'

DDP 가구는 그가 정치하게 의도한 DDP 액세서리다. 전 세계 30개국 112명의 디자인가구 1,869개가 DDP 곳곳에 놓여 있다. 건축과 공간에 넋을 놓고 보다가 잠시 쉴 참으로 의자나 테이블에 앉을 때 또 놀란다. 1,000만 원대의 자하 것부터 필립 스탁, 론 아라드, 로스 러브그로브, 제대로 가구 디자인하는 이들 것이 다 있다. 가구 준비할 때 너무 비싼 가구를 쓴다고 행정적인 반대가 있었다. '시민은 싼 것 쓰고 높은 분은 비싼 것 쓰고. 전시하는 건 비싸고 일상으로 쓰는 건 싸고. 그 반대, 왜 안됩니까?' DDP에는 따로 전시할 필요도 없이 늘 쓰면서 온 세상을 몸을 비비며 만나는 세상의 유명한 가구 천지다.

프로그램은 좀 더 지속 가능한 형태로 DDP의 중심을 잡아줬다. 서울패션위크를 DDP로 끌어당김으로써 의류제조산업에서 패션창조산업으로 그 맥락을 바꿀 수 있었고, 그에 부응하듯 전국의 멋쟁이들이 몰려와 쇼장 안보다 바깥이 더 멋진 패피쇼—패션피플들의 자발적 거리 쇼—를 만들어줬다. 1년에 봄, 가을 5일씩 딱 두 차례 쇼를 할 때마다 하는 말들. '아니, 이 많은 멋쟁이들은 다른 355일은 어떻게 끼를 감추고 사나?', '8등신, 9등신의 비현

실이 왜 이리 현실로 많아?'

<DDP 간송문화전>은 개관의 버팀목 중 하나였다. 국보 12점, 보물 10점을 비롯해 간송 전형필 선생이 가산을 털어 문화보국으로 모은 것들이 런웨이 하듯 보화각에서 DDP로 왔다. 처음 이들이 들어올 때 앞뒤로 경찰차의 삼엄한 경호를 받으며 왔는데도 사람들이 '이거 진품입니까?' 했다. 짧게 응대할 때는 'DDP디자인박물관에 숭례문이 12채, 흥인지문이 10채가 진짜로 들어와 있다고 보시면 됩니다' 했다.

'론칭쇼'도 큰 힘이 된 개관 프로그램 중 하나였다. DDP 설계상 알림관은 컨벤션홀이었다. MICE산업으로 각광받고 있지만, 문화복합공간에서 컨벤션홀은 계륵이다. 돈을 안정적으로 가져다주지만, 컨벤션은 행사 때는 문을 닫고 하고, 끝난 후나 비었을 때 열린다. 시민은 빈 것만 볼 수 있다. 그래서 컨벤션홀을 론칭패드 기능으로 바꿨다. 샤넬과 루이뷔통, 벤츠 같은 글로벌 브랜드들이 제 발로 찾아와 공간을 채우고 시민을 맞았다.

이렇게 자하의 건축력ヵ과 백교수의 프로그램력ヵ이 만나 DDP는 'no whereㅠ.ㅠ'에서 'now here^.^'의 공간으로, 불시착한 우주선에서 비상하는 창의의 방주로 출발할 수 있었다.

## ▣ DDP 공간 놀이

### — DDP 디테일 놀이

"신은 디테일 속에 산다<sup>God is in the details</sup>."

건축가 미스 반 데어 로에<sup>Ludwig Mies Van der Rohe</sup>의 말이다. — 원

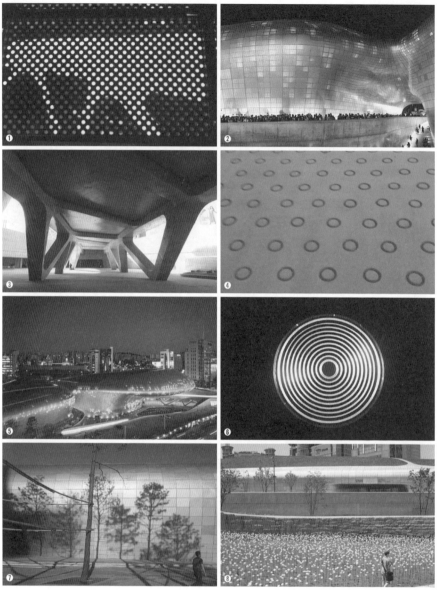

❶ 타공 외장패널로 본 미래로
❷ DDP 경관조명
❸ '노출 콘크리트의 결정結晶'인 미래로 하부
❹ 주차장 진입로 패턴
❺ 두타에서 본 DDP
❻ 바닥 공조 취출구
❼ DDP 알림터
❽ DDP후면 3중 레이어(알루미늄/돌/노출콘크리트)

전 시비가 있기도 한데, 소설가 귀스타브 플로베르$^{Gustave\ Flaubert}$, 미술사학자 아비 바르부르크$^{Aby\ Warburg}$ 등도 비슷하게 말했다고 한다.—우리말로 옮기면 세밀가귀細密可貴쯤 되겠다.

디테일이 신을 모시고 못 모시고를 결정하는, 창조성과 완벽성, 경이로움의 기반이듯이 반대의 역설도 만들어진다. "악마는 디테일 속에 산다The Devil is in the details." 신을 모시는 거처가 부실하면 악마를 부르는 처소가 된다는 말일 것이다.

"사람은 건물을 만들지만, 건물은 사람을 만든다." 처칠 영국 전前 수상의 말처럼, "우리는 디테일을 만들지만, 디테일은 우리를 만든다."는 말로 디테일의 주체력力, 관계력力을 강조할 수 있다. 그 주체의 역량과 관계에 따라 신이 오거나 악마가 내리는, 운명 개척력力이 결정된다. DDP는 스케일로 살고 디테일로 날고자 했다. 대망의 스케일과 세밀의 디테일, DDP가 안겨준 새로운 경험이었다.

## — DDP 다리·계단 놀이

차안에서 피안으로, 예토에서 정토로.

다리는 수평의 계단이고, 계단은 수직의 다리라서 둘 다 여기에서 저기로 넘어가는 인간 최고의 인문적인 기재다. 다리와 계단은 초월, 월경, 접속, 연결 같은 상징들이 강하게 따라붙는다. 그런 상징들이 살아있을 때 다리와 계단은 건너고 싶고 오르고 싶은 간절한 대상이 된다.

DDP에는 그런 다리와 계단의 상징이 잘 산다. 다리와 계단은

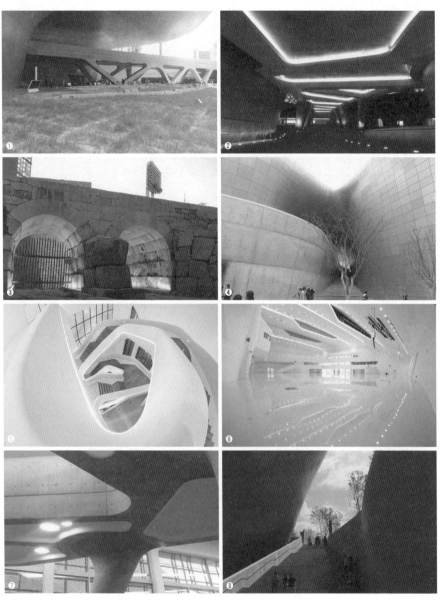

❶ 돌출 캐노피와 DDP 미래로  ❷ 미래로 하부 야경
❸ 한양도성 이간수문  ❹ DDP 동굴계단
❺ 배움터 조형계단  ❻ 알림터. 옛 동대문 축구장 자리
❼ 살림터 계단 기둥과 하부  ❽ DDP조명계단

넘고자 하는 의지가 신체화되고 건너는 기능이 구조화되며, 초월의 형태가 조각화되어 한 점의 '조축彫築, sculptecture'이 되었다. 어떤 이는 농을 한다. 자코메티는 조각 한 점에 1,000억 원 넘게 받는데, 자하는 조축 수십 점을 만들어주고 설계비 136억 원 받았어ㅎㅎ. 초월하자^.^

## — DDP 곡선 놀이

DDP에는 직선이 없다. 정면이 없다. 기존의 통념이 들어설 자리가 적다. 곡선이 많다. 다방면에 다출구, 탈중심이다. 새로운 신념이 꽃피기 좋다. 애초 삶터는 각 잡지 않고 두루뭉술했다. 빌렌도르프의 곡선과 즐문토기의 빛살을 비교해보라. 직선이 쿠데타를 일으키고 마녀사냥을 해서 곡선을 토벌했다. 다 직선으로 바꾸고는 밤에만 곡선을 품었다. 자연에는 직선이 없다. 사랑은 곡선으로 해야 한다. DDP에 곡절이 많은 것은, 남성적인 직선의 도시/체계를 여성적인 곡선의 시민/세상으로 넓혀 사는 실험을 세게 하기 때문이다.

## — DDP 시간 놀이

D-493  2012.11.13

없다, 깜깜하다. nowhereㅠ.ㅠ

    - SBS 보도, <디자인 서울의 그늘 -5천억 원짜리 '목적 없는' 공공건축, 용도는?>

D-384  2013.3.2

동.동.동대문이 열립니다. 함께同, 힘차게動, 동대문·디자인·플라

❶ ❷ DDP 배움터 둘레길

❸ 지상보도 레벨로 만나는 DDP 전면 경관  ❹ 미래로 하부에서 본 DDP 야간 경관

❺ 두타에서 조감한 DDP와 주변 경관  ❻ DDP 살림터와 배움터 이음 지붕

❼ 미래로 하부에서 본 DDP 돌출 캐노피  ❽ 지상 진입 시 만나는 DDP 파사드

자<sup>DDP</sup>가 세계의 "창조의 문"으로 열립니다. DDP 디자인구축사업 목록을 공개하고 함께할 참여·협력 디자이너 및 에이전시를 모시고자 하오니, 함께해 주시기를 소망합니다.

<div align="right">- 동대문디자인플라자 디자인구축사업 목록 공유 공고</div>

### D-224  2013.8.9

오늘은 얘가 처음으로 부정이 아니라 긍정으로 얘기되지 않았을까? 간송미술관의 힘, 간송 선생의 덕이 참으로 크다.

<div align="right">- 〈중앙일보〉, 〈76년 만에 간송미술관 명품들 반가운 외출〉 제하 DDP+간송 콜라보 보도</div>

### D-100  2013.12.11

5,000억 원어치 이상의 욕을 먹어도 싸지만, '볼' 만합니다. '쓸' 만합니다. '살' 만합니다. 문화복합공간을 넘어 창조융합공간으로 같이 만들고 '나눌' 만합니다.

### D-50  2014.1.30

벌써 50일 전이다. 묵언하심默言下心ㅠㅠ 말을 삼키고 마음을 내려놓고, 뚜벅뚜벅 걸을 뿐.

낙타가 사막의 끝을 생각하면 그 자리에서 고꾸라지고 만다. 한 발 한 발 사막을 건널 때 한 숨 한 숨 삶이 살아내어진다. 가엾은 여정을 한 발 한 발 넘는 낙타처럼, 묵언하심 뚜벅뚜벅, 신라 풍요처럼 애반다라, 서러운 만큼 형상은 찬란해진다. 그래서 더욱 애반다라.

### D-30  2014.2.19

'새는 알을 깨고 나온다. 알은 곧 세계다. 태어나려는 자는 한 세계를 파괴해야만 한다.' 다행히 우리에겐 줄탁동기啐啄同機도 있

다. 병아리가 알에서 나올 때 새끼는 안에서 깨고 어미는 밖에서 쫀다. DDP는 대중공사, 운동장이었던 대로 common ground, creative ground다.

**D-10  2014.3.12**

1철 알루미늄 판넬, 2돌 노출콘크리트, 3흙 잔디. 무궁무진하게 변모하는 형상을 3재, 세 가지 재료로 간명하게 담아내듯이 역사/문화/미래, 산업/창조/일상, dream/design/play, 나/너/우리의 3원으로 서울 천만시민의 무궁한 색칠을 만들어낸다.

**D-7  2014.3.15**

익숙한 새로움, 미리 만나는 미래

ddp, 학고창신.지문, 흥인지문

**D-day  2014.3.21**

동.동.동대문이 열렸다.

**D+297  2015.1.11**

잘 생겼다. 훤하다. now here!!

- 뉴욕타임즈, 2015년 가봐야 하는 세계 명소 52곳(52 Places to Go in 2015) 선정

◼ DDP 사람 놀음

사람을 가장 매료시키는 것은 다른 사람일 것이다.

"What attracts people most, it would appear, is other people."

- 윌리엄 화이트William H. Whyte

❶ 어울림광장 서울패션위크
❸ 알림터 A3 입구. 외국인 관광객
❺ 잔디광장. Thomas Heatherwick, <Spun Chair>
❼ 배움터 디자인놀이터 입구

❷ DDP 미래로 위. 사진 출사투어
❹ 어울림광장. <Wonder Present>, 2014
❻ 동대문역사문화공원. 《봄장》, 2013
❽ 알림터 앞 보도와 《박수근 50주기 기념전》 알림 그림, 2015

❶ 알림터 복도

❷ DDP 지붕

❸ DDP 디자인가구

❹ 알림터 알림2관. 헤럴드디자인포럼, 2018

❺ DDP 잔디언덕. LED장미, 2014~5

❻ 어울림광장, 뮤지컬 <곤 더 버스커>, 버스킹, 2014

❼ 어울림광장.《샤넬 놀이동산》, 2015

❽ 살림터 카페1. 2015

❶ 디자인전시관. 《장 폴 고티에》전, 2016

❸ 미래로. 서울패션위크, 2015

❺ 동대문역사문화공원. 《판다 1600+》, 2015

❼ 디자인박물관. 《훈민정음·난중일기 : 다시, 바라보다》, 2017

❷ 살림터 4층. 《그래픽 디자인 아시아 2019》, 2019.5.4

❹ 어울림광장

❻ 어울림광장

❽ 동대문역사문화공원. 한양도성과 LED장미

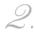

# 2.

# 동대문 창의력

## ■ 동대문 운반력力

### ― 오토바이는… 전 생애를 성냥처럼 죽 그으며 질주한다 *

영화 <트랜스포터>보다 더 정확한 동대문의 배송 전문들.

물건이 많고 길이 다양하다 보니 동대문시장에는 별의별 운송수단이 다 있다.

지게>카트>자전거>리어카>짐수레>오토바이>트럭…

동대문 주변에서 볼 수 있는 운송수단의 스펙트럼이다. 왼쪽으로 갈수록 몸에, 오른쪽으로 갈수록 기계에 기댄다. 좌측으로 갈수록 짐꾼은 고달프고, 우측으로 갈수록 기계값 감당이 어렵다.

그래도 동대문시장 주변 트랜스포터들은, 영화 속 전문 '짐꾼' 프랭크 마틴보다 더 완벽하게 물건을 배송한다. 그중에서 동대문시장과 창신동 공장의 컨베이어벨트 역할을 하는 오토바이를 좀 더 살펴보자.

---

※　시인 이원의 <오토바이> 중에서

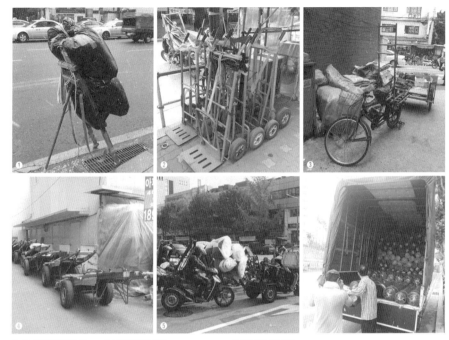

❶ 동대문종합시장 앞　❷ 동대문종합시장　　❸ 종로꽃나무시장
❹ 종로6가 이면도로　❺ 종로꽃시장~동대문종합시장　❻ 흥인지문 앞

　동대문은 오토바이 특구다. 전국 최고 밀도를 이룰 정도로 숫
자도 많고 종류도 다양한 오토바이들이 대로소로를 누비고 있다.
오토바이 전용 주차장, 전용 차고지도 따로 있다.
　짐꾼들의 연장된 신체인 동대문 오토바이들은 운전자 제각각
에 맞게 커스터마이즈된다. 창신동 쪽을 뛰는 오토바이는 원자재
를 길이로 겹쌓아 싣고자 바퀴 축을 개조해 늘인다. 청계천 쪽 오
토바이는 완제품을 높이 쌓고자 짐받이를 드높인다. 커스터마이

즈의 백미는 핸드폰 통과 귀한 서류를 담는 서류박스. 차양 기능이 중요한 핸드폰 통은 락앤락부터 스티로폼 통, 별 아이디어가 다 동원되고, 서류박스는 M16탄약통부터 노트북가방, 중국집 양철가방 등 별의별 것이 다 나온다.

생활의 필요를 몸소 해결하기 위해 d.d.p하는 버내큘러 디자인이 삶·디자인, 슈퍼 노멀super nomal의 힘과 아름다움을 잘 보여준다. 몸이 되고 삶이 된, '신체의 연장'으로서의 동대문 오브제들을 한번 모아 전시하면 얼마나 신이 날까 하는 상상을 십여 년째 안고 산다.

### ▣ 동대문의 물건력力

### ― 이 뭐꼬? 동대문의 진정을 보여주는 기물들

'나는 더욱 놀라운 광경을 보게 되었다. 서 씨가 성벽 위에 몸을 나타내고 그리고 성벽을 이루고 있는 커다란 금고만 한 돌덩이를 그의 한 손에 하나씩 집어서 번쩍 자기의 머리 위로 치켜올린 것이었다.'

소설가 김승옥의 <역사力士> 중의 한 부분이다. 역사力士는 근대가 퇴화를 강박한 느리게 가는 역사歷史의 살아 있음을 시위하는 상징이다. 적자생존, 약육강식을 글로벌, 메가트렌드의 진선미로 포장하는 탈근대 자본의 시대에서도 동대문에는 소시민적인 삶이, 사람이 살아 있음을 보여주는 장면들이 푸지다. 21세기 첨단 테크놀로지 시대에 "이 뭐꼬?"를 외칠만한 이색기물들이지만, 이들은 셈이나 속도보다 진정으로 한세상 살려는 사람들의

❶ 화물배달 순서판, 동대문종합시장 앞 ❷ 브라패드 샘플, 동대문종합시장
❸ 원단운반 인력거, 동대문종합시장 ❹ 재봉틀, 을지로4가 미싱거리
❺ 모바일 달고나, 창신동 문구완구거리 ❻ 대통령갤러리, 삼일아파트
❼ 배달 어벤저스, 신평화시장 ❽ 봉다리 감나무, 종로꽃나무시장

의지와 지혜를 오브제화한 명물들이다.

"다람쥐는 작지만 코끼리의 노예가 아니다." 그 누구라도 저마다 제 세상의 주인이다. 이 기물들은 저마다 세상의 주인으로 오롯이, 어엿이 살아가는 의지와 몸부림의 연장延長이다.

## ▣ 동대문의 디피력力

### — 나는 디스플레이한다, 고로 존재한다 1

그림 도사는 붓을 던져도 예술이 된다 했다. 여기 상인 도사들은 물건을 던져도 예술이 된다. 쌓아도, 늘여놓아도 기막힌 작품이다.

가전제품이나 첨단기술에서의 디스플레이 대전이 적자생존 전쟁으로 치열하다. 우리는 디피DP를 전쟁으로만 배워 한번 죽어봐라 하는 데 쓴다. 그러나 여기 디피는 세상을 나누는 장이다. 또 하나의 세상을 열고 나누는 흥정과 통정의 장으로의 디피다.

디자이너와 아티스트, 건축가 같은 전문가들이 이렇게 치열하게, 정성스럽게 흥정하고, 유통하고, 공존하려는 노력을 펼치고 있을까? 폼 잡는 일은 동대문시장에서 다시 배워야 한다. 상인들과 함께 동대문시장 디.피 경연대회를 연다면 얼마나 신나고 재미있을까.

### — 나는 디스플레이한다, 고로 존재한다 2

디스플레이는 두 가지 유형으로 나눌 수 있다. 욕망을 부추기는 환상 기반형과 소망을 나누는 실상 기반형. 샤넬이나 에르메

❶ 신당동 대장간     ❷ 신당동 서울중앙시장
❸ 오장동 서울중부시장     ❹ 창신동 문구완구거리
❺ 동대문역사문화공원역 거리 가게     ❻ 청평화시장 거리 가게
❼ 광장시장 비빔밥 코너     ❽ 신당동 서울중앙시장 '옥경이네 건생선'

❶ 동묘벼룩시장 만물거리　　　❷ 서울풍물시장 앞길 벼룩시장
❸ 서울풍물시장 옆 고서거리 벼룩시장
❹ 서울풍물시장 옆길 벼룩시장　　❺ 서울풍물시장 옆 고서거리 벼룩시장
❻ 동묘벼룩시장 만물거리　　　❼ 서울풍물시장 앞길 벼룩시장

스의 백화점 쇼윈도 같은 디피가 앞의 경우, 동묘-황학동 벼룩시장 디피가 뒤의 경우. 소망/실상의 디피이기에, 황학동 매대는 상인의 세상, 디피는 그들의 세계관쯤 된다.

백화점 갈 때는 도축장 끌려가는 소처럼 가는데, 벼룩시장은 제 발로 눈 만난 강아지처럼 발발거리며 돌아다닌다. 그렇게 발발거리는 것은 1,000원, 1만 원 더 싼 것, 더 좋은 것을 하는 마음이 크게 작용한다. 백화점 디피는 겉치레, 겉잡이, 여기 디피는 속풀이, 속보임이다. 헤게모니 1인의 입맛을 따르는 사역의 백화점 디피와 달리 제각각 제 나름으로 참여하는 이곳 디피는 '스스로 도는 팽이'. 더 '세상'답다.

그래서 여기서는 값에는 관대해도 물건에는 엄격하다. 값이 비싸네 싸네 해도 아무 일 없지만, 물건이 안 좋네 부실하네 하면 큰 싸움 벌어진다. 자기 사는 세상, 자기 갖는 세계에 대한 부정이 되기 때문이다. 물건에 관대하고 값에 엄격한 백화점과는 완전히 딴판이다.

# 3.

# 세상 창의력

## ― 세계사적인 사람: 전신사조傳神寫照하는 초극인들

한국을 더 멋있게, 더 인간답게 만들어 준 독일 공공미술가 ECB, 본명 헨드리크 바이키르히Hendrik Beikirch. "단순히 멋지고 아름다운 그림을 새겨 넣는 것이 아니라 해당 지역을 이해하고 그곳을 터전으로 사는 사람의 삶의 흔적을 담아야 그라피티가 지닌 위트와 메시지의 힘을 살릴 수 있다."* 그로 인해 비로소 도시의 주인은 체제가 아닌 사람임을 되새기게 된다. 사람이 세계사적인 사건임을 되뇌게 된다.

부산 노인 어부

"한국에 입국하기 전 사진과 인터넷 자료를 통해 해녀 스케치를 준비해왔다. 부산에 와 시장 사

---

\*　<국제신문> 2012년 8월 31일 자 22면.

람들 만나고 나서 어촌을 상징하는 나이 든 어부로 스케치를 바꿨다. 희망과 역경 사이에서 풍기는 노 어부의 아우라에 주목한 것이다."(ECB) **

- 부산 광안리 민락어민활어직판장, 2012년

### 김해 이주노동자 여성

작가는 김해 동상동 사람들을 인터뷰했다. 동상동은 이주노동자와 글로벌 주민들이 많아 김해의 이태원이라고 한다. 여성의 시선이 머무는 곳은 김해공항에서 비행기가 이륙하는 방향입니다.(큐레이터 이영준, 페이스북)

- 김해시 동상동 주민자치센터, 2017년

### 부산 깡깡이 아지매

"가장 평범한 인물을 통해 지역 정체성을 보여주고 싶었다."(ECB) ***

- 부산 영도구 대동대교맨션, 2017년

---

** 상동.
*** <부산일보> 2017년 8월 9일 자.

## — 세계사적인 사물: '전환도시의 상징' 문화비축기지

허물고 새로 짓는 일은 쉽고 간단하다. 헌대로 지키며 쓰는 게 복잡하고 어렵다. 이간易簡과 잡란雜亂. 생의 지속은 쉽고 간단한 명제여야 하고 일의 단속은 까다롭고 복합적인 과제여야 한다. 그걸 잘 지켜 근대기 석유파동으로 만든 석유비축기지가 탈근대기 문화비축기지로 잘 살게 되었다.

이 정도면 기름gas/oil을 기름nurture/culture으로, 창고倉庫를 창고創庫로 바꾸는 흥겨운 탈주를 고대해도 될 것 같다. 대대로 가도록 공간, 사람, 시간 다 잘 담았지만, 정말 잘한 건 다르게 보는 법示道을 잘 잡은 것. 비축기지는 미술평론가 존 버거의 명저『다른 방식으로 보기Ways of Seeing』가 다르게 보기, 다르게 살기의 "시도"를 강조한 이유를 튼실하게 비축했다.

공무원의 관료적 시도가 뒤로 빠지고 예술가의 문화적 시도가 협력 플랫폼을 이끄니까 자발성과 전문성, 협동력과 창생력 넘치는 사람과 사건들이 대박으로 사고 친다. 절창이다.

이왕 나온 김에 여행의 팁 하나. 기지 뒷산 매봉산으로 올라가 보시라. 동양화의 보는 법은 심원深遠, 고원高遠, 평원平遠 삼원인데, 뒷산에 올라가야 심원과 평원을 완성할 수 있다. 멀찍이 두고 보니 옛날 석유비축기지고, 앞에서 올려다보니 과거에서 현재로 변화하는 문화축적기지고, 산에서 기지와 도시까지 내려다보니 상상과 창의를 꽃 피울 미래맞이기지다.

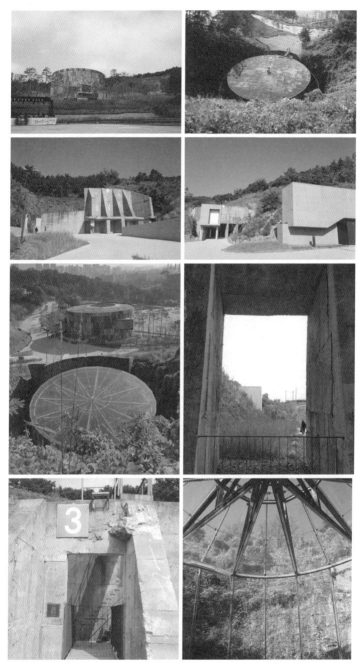

서울 마포구 문화비축기지

## — 세계사적인 사건: 국보 제70호 훈민정음 해례본

DDP를 준비하고 운영하면서 만난 가장 귀한 손님은 국보 제 70호 '훈민정음 해례본'이다. 공식적으로는 유일한 판본 인쇄라서 '훈민정음 원본'이라고도 불린다. 세종대왕이 왜, 어떻게 훈민정음을 만들었는지를 직접 밝힌 어제서문과 용법을 풀이한 해례解例, 세종과 집현전 학자들이 한 창제를 설명한 정인지 글까지 입체적으로 담고 있다.

문화재를 전시하려면 보험에 들어야 하고, 그게 높으면 높을수록 홍보의 매력요소가 되는데, 너무 비싼 보험료가 부담돼 보험사에 보험평가액을 내릴 수 없는지 호소해야 했던—그래도 1조원!—그 책을 간송미술관은 항상 이 문장이 있는 쪽으로 펴서 전시한다. '대동천고개몽롱大東千古開朦朧.' 훈민정음으로 비로소 '우리

훈민정음 해례본. 일명 '훈민정음 원본'

나라 천만년의 어둠을 열어젖힌다.' 세종대왕 동상들의 훈민정음도 그쪽을 펴고 있다.

한글을 만든 세종 이도와 한글을 멋지게 운용한 시인 이상을 각별하게 받들어온 날개 안상수 디자이너는 훈민정음 첫 장 ㄱ의 등장을 '3,000년 한자 문화를 엎은 디자인 개벽'이라 했다. 그는 문화적 주체성을 '왜?'로, 애민정신과 창의성, 과학성을 '어떻게?'로, 세계성과 효과성을 '무엇?'으로 내세운 훈민정음이 한민족 최고의 크리에이션이고, 세종 이도는 한민족 최고의 디자이너라 한다.

▣ 소박한 세계력力

— **70억 명이 주인공인 인간극장**people-scape

"지구상의 70억 인구를 개인적 특성이나 지위 등에 관계없이 같은 크기와 조건으로 모두 만들겠다."

- 서울시청 로비. 라선영, 《서울, 사람》, 2015

서울시청 로비. 라선영, 《서울, 사람》, 2015.4.2~6.1

## — 풍악의 도시, 플랫폼창동61

컨테이너 61개를 쌓아 2,123㎡ 규모의 음악중심도시 플랫폼
창동61을 지었다. <개미와 베짱이>에서 민폐요 빈대인 베짱이들
이 제 세상을 열고 음악이 여기가 아니라 생기인 도심 속 별천지
를 열었다. 이렇게 음경音景, soundscape으로 경관을 잡는 도시, 또 있
을까?

새빨간 '레드박스' 공연장을 중심으로 색색의 컨테이너가 모
여 공연과 전시, 교육, 도시형 라이프스타일까지 담아내니 지산
록페스티벌을 매일매일 서울 한복판에서 여는 듯하다.

컨테이너를 창의적으로 결구해 도심 내 버려진 공간을 환골
탈태시킨 도시디자인이 우선 박수 받을 만하다. 개관을 이끈 이
들의 협치도 포근하고 고맙다. 얌전한 문화연구가이다가 축구나
음악이 나오면 광적으로 변하는 이동연 총감독과 신대철 뮤직디
렉터, 노선미 패션디렉터 등이 애를 썼다. 이후로도 전문 뮤지션

과 레이블들이 입주와 협력을 함께 하면서 국내 희귀의 음악도시, 도심 속 별나라 음유도원音遊都園을 만들고 있다.

## ― 보기만 해도 ㅎㅎㅎ, 한글 담쟁이

검붉은 코르텐 강판을 터 삼아 한글 담쟁이가 활짝 피었다. 수로부인의 헌화가를 이끌려하나? 절벽에 절묘하게 핀 꽃처럼, 불모일 줄 알았던 철판의 황무지에 꽃이 황송하게 활짝 피었다. 꼬부랑말 일색의 간판과 사인물들 속에서 한글이 얼굴을 꼿꼿이 세웠다. 철판의 꽃처럼 꼬부랑말 속의 한글, 석상오동처럼 피었다.

자세히 보니 녹 효과 나는 강판에 자석으로 줄기와 가지를 피웠고, 그 끝에 한글 자음 히읗을 열매처럼 가득 맺게 했다. ㅎㅎㅎ

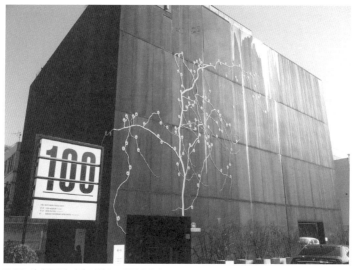

동숭동 쇳대박물관 자리. 안상수, <한글담쟁이>

절로 웃음이 피어난다. 아무리 거칠고 힘든 세상이라도 웃으면서 힘껏 살면 이처럼 석상오동이 될 것이다. 한 번 더 ㅎㅎㅎ

　화선지에 석판으로 찍은 것처럼 디지로그하고 핫/쿨하며 정서/정보가 혼성이다. 저잣거리를 뒹군 원효의 무애처럼 법고창신으로 뒹구는 한글 담쟁이에 한글의 진정이 잘 온다. 2007년 전시용으로 잠깐 설치됐는데, 반응이 좋아 12년을 더 전시됐다가 2019년 철거됐다. 그래도 덜 아쉽다. 12년 동안 녹과 햇살이 만든 한글 담쟁이의 터무니가 강판에 희미하게 남아 있다. 이제 피고 지고의 얘기도 덧붙일 수 있게 되었다.

# 4.

# 기발한 거 말고 뻔한 것 합시다!

## ▣ 모년모일모시 도시·건축·예술 가상 라운드테이블

기발한 것, 기막힌 것 강박에 빠져 있다. 뻔한 것, 판에 박힌 것을 너무 쉬 지나친다. 예술은 '신상新商'과 달라야 한다. 창의는 이 세상에 없는 새것, 기막힌 것을 만들어내는 능력이기보다 삶의 오래된 문제를 새롭게 보고 푸는 일이어야 한다. 사랑, 전쟁, 밥, 옷, 집, 생로병사… 오래도록 힘들게 살아온 삶들이 새로 보고 새로 힘내 살게 하는 일이 더 긴요하다. 지독한 삶의 문제들을 어떻게 볼 것인가, 어떻게 할 것인가? 어떻게 살 것인가?

답풀이? 문제를 문제 삼아야 한다. 주어진 문제에 답을 내기보다 문제를 문제시해 다르게 보기, 다르게 살기를 열어야 한다. 뻔한 것은 더불어 더욱 뻔뻔하게 꿈꾸고 만들고 나눠야 한다. 건축과 공공디자인, 공공미술은 더불어.숲, 더불어.미에서 온다. 더불어 나누는 아름다움은 서로 알음이요, 같이 앓음, 한 아름이다.

이 라운드테이블은 새로운 것 짜내는 자리, 숙제의 답 구하는 자리가 아니다.

작가들이 오랫동안 고민해온 것을 각자 새로운 시각으로 끄

집어내는 자리다. 경쟁하기 위해 아이디어를 가리는 자리가 아니라 더불기 위해 아이디어를 나누는 자리다. 그런 알음과 앎음이 우리가 잊어버린 근본, 오래전 떠난 고향, 아름다움의 본향으로 회향하게 해줄 것이다.

이 자리 주제는 "짓다"이다. 밥을 짓고 옷을 짓고 집을 짓고 시를 짓고 해야 하는데, 건축일 뿐이다. 식사일 뿐이고 작업일 뿐이다. 되돌아가자. 본래의 짓기로. 그래야 벅수처럼 집만 짓고 도시만 짓는 건축가의 관료주의, 전문주의를 비평할 수 있다. Archi<sup>주 요한</sup>-tecture기술라 우기고 잔재주만 부리는 건축을 제대로 부릴 수 있다. 짓기는 life-tecture여야 한다. socio-tecture여야 한다. 시를 짓고, 삶을 짓자.

## ▣ 진짜 창의?!

> 우리는 흔히 자기 자신이 세운 '시각<sup>way of seeing</sup>'이라는 감옥 속에 타인을 가두곤 한다. 그들을 해방하려면 자신의 '시각'을 바꿔야 한다.
>
> - 아민 말루프<sup>Amin Maalouf</sup>

진짜 창의는 다른 눈<sup>비전</sup>, 다른 길<sup>방도</sup>, 다른 삶<sup>실천</sup>을 찾는 일이다. 끝내주는, 다 죽이는 기발한 것 찾는 능력보다 다 같이 사는 다른 길을 열고자 하는 태도가 창의력을 더 솟구치게 한다. '바보 셋이 모이면 문수 지혜가 나온다.' 크리에이티브 커먼즈<sup>creative</sup>

commons, 그런 태도가 진짜 창의를 이끌 것이다. 그래야 걸림돌을 디딤돌로 바꿔 쓰고 굳은 살 넘어 새살을 돋게 할 수 있다.

진짜 창의력은 힘든 삶을 힘껏 살게 하는 삶·력力이다. 혼자 쓰는 돌The Way of Seeing을 같이 발 딛고 사는 돌ways of seeing로 바꿔 쓰는 혁신·력力, 그리고 그것으로 힘껏 사는 일상·력力, 그런 것들이 삶·력力의 바탕을 이룰 것이다. 존 버거가 '다르게 보기ways of seeing'를 강조한 이유가 거기 있다.

# 어쩔 수 없는 삶을 넘어 어찌하는 삶으로

생활을 위해 생명을 엿 바꿔 먹는 삶,

생명을 위해 생활을 팽개쳐 사는 삶,

둘 다 제 나름의 삶, 그렇지만

생활은 생명에 최소한의 염치를 갖고,

생명은 생활에 최대한의 예의를 갖고,

그래야 "어쩔 수 없는" 생활의 세계를 넘어 "어찌해야 하는"

생명의 세계로 나아간다.

삶이 예술의 바탕이 되고, 예술이 삶의 꿈이 된다.

절박한 삶이 되고, 절실한 예술이 된다.

격 있는 삶, 실한 예술은 한 말이다.

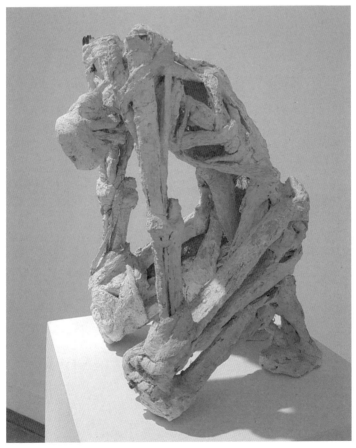

정현, <무제>, 석고와 마닐라 삼, 1990

# 니가 힘들겠구나!
## 석상오동

사는 건 왜 맨날 힘들까? 슬플까? 매일 품는 의문이다.

어쩌면 사는 게 죽는 것보다 더 어렵다. '삶 속에서는 언제나 밥과 사랑이 원한과 치욕보다 먼저다.' 옳고 그름, 좋고 나쁨, 예쁘고 밉고를 넘어 어쨌든 살아내야 한다는 숙명적 비애를 냉감冷感하게 해준 김훈 선생의 훈수다. '사랑은 불가능에 대한 사랑일 뿐.' 이건 앞에서 했다. 이것도 따라가기 힘들까 봐,『공터에서』는 '니가 힘들겠구나!' 했다. 돼서 사는 게 아니라 살아서 되는 것. 그게 살아야 하는 입장에서는 생리다.

사는 것은 본래 고달프다. 아무리 무른 삶의 조건을 가진 이에게도 사는 것은 고달픈 일이다. 삶은 누구에게나 고달프다. 어떤 이는 '왜 맨날 힘들어?' 하고 고꾸라지고, 어떤 이는 니체처럼 '이게 삶이던가, 좋다, 그럼 한 번 더!' 하고 곧추서는 차이가 있을 뿐이다. 곧추서야 삶의 무늬가 새겨진다. 사는 건 힘들다. 고달픔을 힘껏 살아낼 때 무늬는 냉엄하게 온다. 통고로 빚어내는 초超영롱의 진주조개를 보라.

사랑은 불가능에 대한 사랑. 너무 피투적이라고? 불가능은 내게 던져진 운명運命이지만, 그럼에도 하는 사랑은 내가 나를 던지는 순명順命이다. 피투彼投의 기투企投다. 석상오동石上梧桐이 그렇게 살아낸다.

악기 장인들은 가야금이나 거문고를 만드는 최고 재목으로 '석상오동'을 꼽는다. 무른 땅에서 편히 자란 오동은 결이 느슨하고 물러 소리가 둔탁하고 문양도 흐릿하단다. 반면에 돌밭에서 물 빨아올리기 위해 죽기 살기로 뿌리를 내리는 오동은 소리가 명징하고 문양이 명쾌하단다. 석상오동은 식생植生이 하는 불가능에 대한 사랑인 셈이다. 돌밭 오동은 살아내야만 하는 여망ambition으로 산다. 살 수 있는 여건condition으로는 살지 못한다.

석상오동의 삶으로 질문과 태도를 바꿔야 한다. '사는 게 왜 맨날 힘들어?' 하고 때려치우고 끝내는 것이 아니라, '이게 삶이던가, 좋다, 그럼 한 번 더!'로 시작해야 한다. 어떤 삶도 끝 아닌 시작이어야 한다. 극종the end이 아니라 완성의 시작the beginning of the end이어야 한다. 굳이 운명적으로 끝이라면 시작의 끝the end of the beginning이어야 한다. 아무리 어려워도 고꾸라지고 마는 삶이 아니라 고꾸라지더라도 다시 일어서는 삶이어야 한다. 그래야 돌밭 오동이 되고 뻘밭 진주가 된다.

인간의 문양은 그것들보다 훨씬 더 아름답다. 그것들은 자연이 저 홀로 자연스레 살며 짜낸 천연의 문양이지만, 인문은 사람들이 힘든 삶을 힘껏 살면서 같이 엮은 처연한 문양이다.

"니가 힘들겠구나!" '힘든' 삶을 살아가는 우리 모두에게 '힘주는' 말이다. 힘든 삶을 힘써 살자고 응원하는 삶의 도반으로서의 문식이다. 우리 모두를 석상오동으로 키울 수 있는 '물' 같은 '말'이다.

짐이 무거우면 무거울수록, 우리 삶이 지상에 가까우면 가까울수록, 우리 삶은 보다 생생하고 진실해진다.

- 밀란 쿤데라, 『참을 수 없는 존재의 가벼움』, 민음사, 2018

# 1.

## 거대한 우주, 역설의 시간 kosmos makros chronus paradoksos

2019년 기준으로 파지 1kg 70~100원, 리어카 가득 40~50kg, 175만여 명, 거대한 서사를 만든 세상이 폐지된 삶의 시간을 살다.

❶ 장안평　❷ 청량리　❸ 동숭동　❹ 서울중앙시장
❺ 종로6가　❻ 충신동

❶ 청평화시장　　❷ 이간수교　　❸ 청파동　　❹ 인사동
❺ 덕수궁 정동길

# 2.

## 시련 · 피투<sup>被投</sup> · 버팀

### ◼ 등이 휠 것 같은 삶의 무게여: 동대문시장 지게들

철학자 앙리 베르그송Henri Louis Bergson은 도구를 통해 세상을 만나고 알고 행하는 인간의 본질을 붙잡아 호모 파베르Homo Faber, '도구적 인간'이라 했다. 치열한 삶의 현장, 동대문에는 진기한 도구들이 참 많다. 길거리에는 오토바이, 수레, 카트, 시장에는 팔레트 매대, 온돌 의자, 집집이 적정화된 돈통, 칼국수 칼, 순대 가위…. '동대문 파베르'라 할 만큼 동대문에만 있거나 동대문이라서 다른 도구들이 천지에 널렸다.

그중에서도 지게는 단연 두드러진다. 등이 휠 것 같은 삶의 무게를 암팡'지게' 짊어지는 상징성, 서양에서도 'A프레임'이라 부르며 경탄하는 기발한 형태성, 언제 어디서나 어떤 조건에서나 운송 가능한 기동성, 지게는 독보적인 존재감을 자랑하기에 어느 것도 모자람이 없다.

지게가 오토바이나 트럭 같은 운송기계에 비해 효율성이 떨어질 것 같지만, 가게들을 꽉 채워 넣어 골목이 좁고 울퉁불퉁, 꾸불꾸불하고 계단이 많은 동대문시장에는 최적화된 운송도구다.

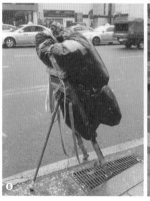
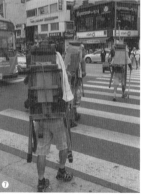

❶ 동대문신발상가
❷ 흥인지문 앞
❸ 동대문종합시장
❹ 동대문종합시장 앞
❺ 동묘 벼룩시장
❻ 흥인지문 앞
❼ 동대문종합시장 앞

고객이 찾는 대로, 사람이 갈 수 있는 데로 필요를 바로 해결해준다. 다만 저비용·저투자의 도구라서 쓰는 이가 고역·고통으로 몸이 쉬 축난다. 지게꾼들이 몸에 딱 맞게 일체화된 지게와 값나가는 등산화나 운동화를 신경써서 챙기는 이유이기도 하다. 그렇게 잘 챙겨서 물건을 실으면 지게는 50kg까지 지는데, 한 번 옮기는 대가로 손에 쥐는 돈은 몇천 원이다.

원단시장, 신발시장, 의류시장 등 업종별로 지게의 모양이 다르고, 카르텔처럼 영업권별로 지게 등태의 색깔도 달리한다. 소나무 몸체에 박달나무 세 장으로 결구하는 자연적인 지게의 원구조는 각목을 이음쇠로 못질해 박는 인위적인 형식으로 도시화한 지 오래다. 원단처럼 무게를 짊어져야 하는 지게는 짧고 단단하다. 완성품처럼 크기를 받쳐야 하는 지게는 상대적으로 크고 짐판이 높이 솟을 수 있다.

자동차 브랜드 이름에 베르나verna라는 게 있었다. 라틴어 어원에는 노예의 뜻이 들어 있다. 성스러운 교양인의 라틴어와 구별되는 속인들의 지역어를 지칭할 때 버내큘러vernacular라 불렀다. 탈근대의 다원주의적인 관점에서는 베르나가 그랜저 이상이 된다. 요즘 트렌드는 주민이 생활 현장에서 살면서 자연스럽게 발아시킨 자생적이고 토속적인 디자인을 버내큘러 디자인이라 환호한다. 지게는 일이나 사람으로 줄곧 베르나였으나 사멸해가는 요즘에는 버내큘러 디자인의 주목으로 핫 아이템이라 재평가받는다. 디자이너의 도움 없이 스스로의 필요에 따라 스스로 재료를 부리고 꼴을 잡은 지게는 구조와 형태, 기능, 상징에서 버내

큘러 디자인의 A에서 Z까지를 다 갖추고 있다.

> 버티지 못하면 어찌 하겠느냐. 버티면 버티어지는 것이고, 버티
> 지 않으면 버티어지지 못하는 것 아니냐……. 죽음을 받아들이는
> 힘으로 삶을 열어나가는 것이다. 아침이 오고 또 봄이 오듯이 새
> 로운 시간과 더불어 새로워지지 못한다면, 이 성 안에서 세상은
> 끝날 것이고 끝나는 날까지 고통을 다 바쳐야 할 것이지만, 아침
> 은 오고 봄은 기어이 오는 것이어서 성 밖에서 성 안으로 들어왔
> 듯 성 안에서 성 밖 세상으로 나아가는 길이 어찌 없다 하겠느냐.

<div align="right">- 김훈, 『남한산성』, 학고재, 2017</div>

### ◼ 바닥이 바탕이다

밑판을 잘 잡아야 상판까지 잘 갖출 수 있다. 밑판은 삶의 끝
판이 아니다. 비행기 꼬리처럼 이게 떠야 비행이고, 이게 앉아야
착륙이다. 바닥은 바탕이다.

중랑천 살곶이다리

보물 제1738호 중랑천 살곶이다리에서 깔림의 태도를 새로 배운다. 묵직하게, 듬직하게, 튼실하게, 위에 겁 안주며 확실히 깔린다, 낮으면 높다.

## ▣ 오름이 살아야 계단이다

험지에는 유난히 층계가 많다.

수십, 수백 계단을 오르내려야 세상을 오갈 수 있다.

다리 아픈 건 참을 수 있다. 오름·비상 같은 계단의 상징성만 거세되지 않는다면.

요즘 계단들은 몸이 오르내릴 뿐 꿈이 비상하지 않는다. 그래서 삶이 더욱 고달프다. 오르고 내려 봐야 똑같은 세상의 계단, 고단苦段이다.

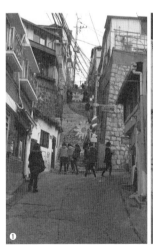 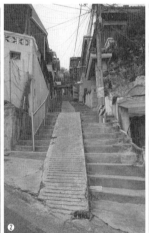 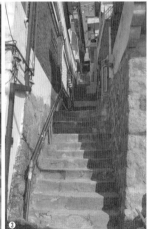

❶ 이화동 벽화마을 ❷ 창신2동 ❸ 충신동

오름이 살아야 진짜 계단이다.

계단은 노래다.

계단이 수고를 더는 기하적인 장치였던 적보다

오름을 끝끝내 잃지 않으려는 상징이었던 때가 훨씬 더 많았다. 계단은 태생적으로 하늘길이다. 그 오름이 막힌 것은 계단이 아니다. 차단이다. 계단은 하늘이어야 한다. Stairway to heaven♪♬.

## ■ 1㎡ 집들

'언어가 존재의 집'이면, 집은 존재의 언어쯤 될 것도 같다.

최소한의 공간이 있어야 존재가 삶을 언술할 수 있다. 몸>집>동네>도시>세계…. 스케일에 따라 터의 크기나 단계, 형식이 달라지지만, 터를 갖고 삶의 무늬를 만들어야 터무니없는 삶을 피할 수 있다는 것은 다 같다.

터가 크게 허락되는 경우는 문제없지만, 아주 작게 허용될 때 이 오르내리는 단계를 어떻게 해야 하나? 몸, 집, 도시, 나라, 세계의 '다단계'를 초超압축해 몸이 바로 세계가 되는 '단단계', 거북이나 조개 같은 삶으로 살아야 한다. 몸이 들어가면 모든 게 다 들어간 공간.

크게 짓는 것, 돈으로 짓는 것은 잘한다. 그러나 작게 짓는 것, 돈 없이도 잘 짓는 건축은 잘 없다. 작은 집, 돈 없어도 잘 짓는 건축, 오시라~ 집을 짓는 건축을 넘어 삶을 짓는 건축.

❶ 청계천 신진시장 앞 　　❷ 동대문종합시장
❸ 청계5가 지하쇼핑센터 입구 　❹ 독일. Van Bo Le-Mentzel, One SQM House

### ▣ 누가 우리 토끼를 쐈나

　　백남준 선생이 살던 집을 표시하기 위해 선생이 비디오 조각
으로 만든 <달에 사는 토끼>를 길거리로 불러내 사인형 스트리
트 퍼니처로 방작倣作했던 토끼가 반달리즘을 당했다.

　　떼려야 뗄 수 없는 걸 정교한 쇠톱으로 잘라 버렸다. 어떤 이

창신동 동묘역 8번 출구. 유비호+이수진, <달은 가장 오래된 TV>

유인지… 돌확을 옮겨달라는 민원이 있었고, 작품의 일부라서 옮기는 데 시민들의 뜻이 모여야 한다고 대응하자마자 벌어진 일이다. 그래서 작가 팀과 반달리즘에 대한 대처를 논의해 토끼의 객사를 결정하고, 그 묘지墓誌를 토끼가 있던 자리에 새겼다.

백남준 살았던 창신동 집(현 백남준 기념관)을 표시하고 기념하는 한편, 삶과 예술이 흥겹게 동행하는 문화세상을 꿈꾸고자 여기 잠시 거처를 차렸습니다. 작품에 대한 반달리즘으로 예정보다 일찍 떠나 아쉽지만, 달을 보면서 더 아름답고 더 성숙된 시간을 우리 함께 맞이할 기회를 줄 것입니다.

무도한 만행에 객사한 토끼의 한을 생각하면 미안하기 그지없다. 그래도 토끼가 포함된 프로젝트로 백남준, 박수근 선생 살던 집에 대한 보존문제가 공론화됐고, 작품들 생애주기가 2~3년으로 짧게 잡혀 있어서 토끼를 떠나보내는 미안함을 조금 덜 수 있다. 고맙다, 토끼, 고향 달나라로 되돌아가서 더 재밌게 잘 사시라.

# 3.

# 단련·기투<sup>企投</sup>·초극

▣ **모든 갑각류는 탈피해야만 산다**

200m 바닷속에 사는 스파이더 크랩. 오래 살면 100년, 길이 4m—다리에서 다리까지—될 때까지 산다. 그렇게 살려면 최소 15회, 최대 20회 탈피해야 한다. 그들은 탈피를 통해 본래 몸집보다 1.5~2배씩 커간다.

❶ DDP.《픽사 애니메이션 30주년》전, 2017.4.15~8.8
❷ 동묘벼룩시장 삼일아파트 뒷길

문제는 탈피가 죽을 만큼 어렵고 위험하다는 것. 갑각류의 사망 원인 1위는 껍질. 몸이 커져서 헌 껍질을 새 껍질로 바꿔 입어야 하는데, 그렇지 못해 헌 껍질에 끼어 죽는 경우가 적지 않다. 갖은 용을 다 써서 껍질을 벗더라도 탈피과정에서 분비되는 점액 때문에 몰려드는 적의 먹이가 되기도 한다.

오직 탈피의 고난을 극복한 게들만 더 크게 성장한다. 더 큰 세상을 산다. 탈피에 실패한 게들은 원래 크기에서 죽는다. 사람도 탈피하지 못하면 죽은 삶을 사는 것이 된다.

## ▣ 나무들 비탈에 서다

'낙산 옆 줄기에서 제일 높은 붉은 벽돌집. 이동통신 중계기가 대나무숲을 이룰 정도로 높은 곳.'

전방후원前方後圓, 앞은 반듯하고 뒤는 원만해야 하는데, 이 집은 전평후절前平後絶, 앞은 평평하나 뒤는 절벽이다. 앞뒤가 사뭇 다르지만, 가파른 처지에도 편안히 배치되는 폼이 '수처작주 입처개진隨處作主 立處皆眞'을 읊는 듯하다. 아무리 힘들어도, 그 어떤 삶의 조건이라도 한판 결판지게 살아내는 것, 그게 인생이라고 말하는 듯하다.

돌산을 올라탄 동네다 보니, 동촌 집들은 수처작주의 대단한 공력을 펼친다. 아파트처럼 획일로 만들어진 게 하나도 없고, 수처마다 작주가 다 다르다. 지혜롭고 미학적이다. 이 삶의 양식을 차분히 아카이빙하고 큐레이팅해 도시인문 콘텐츠로 발신하면, 바로 옆 동네에 지은 5,000억짜리 DDP 그냥 만들 텐데. 그래서

창신동에서 이동통신 안테나가 가장 많은 집 앞면과 채석으로 절벽이 된 뒷면

아는 사람들은 창신·숭인동을 살아 있는 도시건축박물관, 매일 여는 건축비엔날레라고 치켜세우면서 동촌 도장소가<sup>道場所家</sup>를 속속들이 즐기느라 바쁘다.

## ▣ 양, 질

세계는 양<sup>quantity</sup>에서 질<sup>quality</sup>로, 질에서 격<sup>dignity</sup>으로 간다.

우리는 양<sup>quantity</sup>에서 양<sup>size</sup>으로, 양에서 양<sup>how much?</sup>으로 간다.

서울 사람들은 명품을 좋아하고, 서울의 구청들은 명작을 좋아하나?

싸이 노래를 굳이 거대한 황금조상으로 재현한 <강남스타일> 경우를 보면, 서울 구청들이 공공미술을 끌어들여 국제도시의 아우라를 갖춘 것처럼 홍보하는 일이 많아졌다.

<강남스타일>, B급 전략을 썼다. 기성문화를 조롱하거나 주류, 지배를 전복시키려는 하위의 획책이 요즘 대중문화의 대세다. 그런데 그들의 클라이언트가 된 우리 도시들은 자신에 대한

조롱을 공식적인 모뉴먼트로 삼아 스스로 벌거숭이 임금이 되는 천격을 마다하지 않기도 한다.

천둥벌거숭이 같은, 이질적인 예술을 핫하게 만들어주는 키워드는 팝, 키치, 컬트<sup>cult</sup>, 오버사이즈, 사물화, 포퓰리즘 같은 것들로 많고도 다양하다. 하지만 공공장소의 작품을 재는 기준은 쉽고 간단하다. 품위를 갖추느냐 못 갖추느냐, 예의염치가 있느냐 없느냐? 인격<sup>人格</sup>이나 구격<sup>區格</sup>, 시격<sup>市格</sup>, 국격<sup>國格</sup>이 거듭나느냐, 거덜나느냐?

강남구의 <강남스타일>이 최악의 공공미술로 등극한 데 이어, 송파 석촌호수의 <스위트 스완> 같은 공공미술 프로젝트도 비슷한 취급을 받는 분위기다. 엄청난 돈과 공간을 써서 쇼나 이벤트를 하는 효과는 확실히 건졌겠지만, 삶의 가치와 공공성의 기반마저도 키치화, 물품화해 스스로의 위신 문제도 확실히 건드리고 말았다.

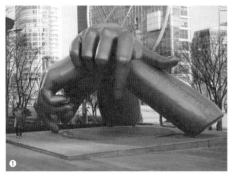 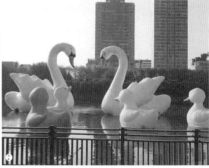

❶ 삼성동 코엑스, <강남스타일>  ❷ 석촌호수, 플로렌타인 호프만, <Sweet Swans>, 2017.4.1~5.8

## ◼ 몸부림, corporeality

> 황사영은 그 기도문이 언어가 아니라 살아있는 육체라고 생각했
> 다. 모든 간절한 것들은 몸의 방식으로 존재한다는 것을 그때 황
> 사영은 알았다.
>
> <div align="right">- 김훈, 『흑산』 학고재, 2011</div>

손글씨가 눈뿐만 아니라 마음마저 휘어잡는 것은 몸의 방식
으로 사는 간절한 삶 덕분이다. 잘 쓴 것이든, 잘못 쓴 것이든, 아
'잘못 쓴' 것은 없다. 잘 못 쓴 것은, 오히려 '삶에 부딪혀서 비틀거
리는 것인지, 삶을 피하려고 저러는 것인지' * 알아봐야 해서 그
의 육체적인 삶을 더욱 주목하게 만든다.

육필은 온몸으로 밀고 나가는 삶의 유비로 곧잘 온다. 대체로
필적은 글쓴이의 삶의 궤적을 담는다. 그래서 육필은 그 사람이
살아낸 삶무늬쯤으로, 육필 간판들로 된 도시거리는 한 시대의
시간무늬쯤으로 받아들인다. 문양을 얘기한다고 글을 잘 썼느냐,
잘 못 썼느냐를 따지자는 것은 아니다. 얼마나 몸으로 밀고 나갔
느냐를 살펴보자는 것이다.

글을 깎았던<sup>刻</sup> 시대, 쓰는<sup>書</sup> 시대를 거쳐서 찍는<sup>type</sup> 시대를 사
는데, 한물간 육필이냐 할 수 있다. 디지털 시대에 '익스트림' 영
역이 되어버린 핸드메이드나 핸드라이팅 같은 것들은, 간절한 것

---

\*    김훈, 『공터에서』

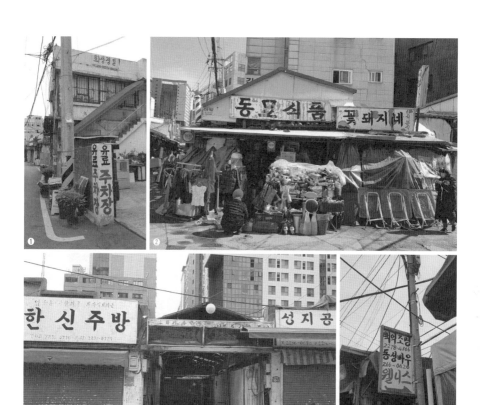

❶ 청계8가 삼일아파트 뒷길  ❷ 동묘 외삼문 앞
❸ 신진가죽시장 앞  ❹ 을지로4가 공작소길

들이 몸으로 하는 기도 같은 것으로 곧잘 온다. 육필, 아니 몸으로
존재하는 형식에 대한 관심은 온몸으로 일고 나가는 코퍼리얼리
티corporeality에 대한 경모와 응원이기도 하다.

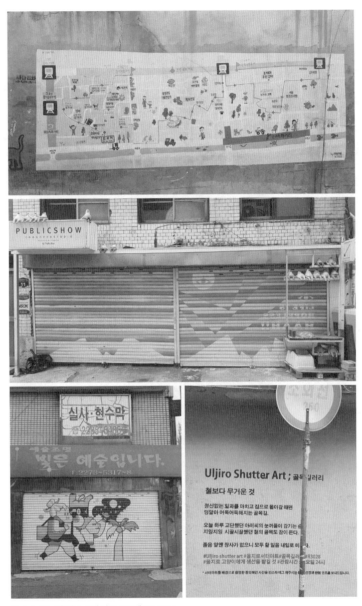

을지로 4가. 《을지로 셔터 아트 프로젝트》, 2019

## ▣ 생각, 몸각

을지로에 일하러 오는 사람들은 일찍 나오고 일찍 들어간다. 을지로에 놀러오는 이들은 늦게 나왔다가 늦게 들어간다. 놀러 나온 이들이 보는 가로풍경은 늘 셔터가 쳐진 공장들 이음이다. 해서 아이디어가 나왔다. 셔터를 내렸을 때는 벽화가 작품, 셔터가 올라갔을 땐 장인들의 기술이 작품.

참 생각$^{reality}$은 좋은데, 몸이 안 따라가네. 몸각$^{corporeality}$이 안 되네.ㅜㅜ

정치는 말로, 머리로 어찌할 수 있지만, 예술과 문화는 말이 아닌 몸으로 밀고 나가야 한다. 멋부림이자 몸부림이어야 한다. 좋은 일 하는 거니까 봐주자고? 좋은 일이니까 더욱 곡진하고 정진해야지. 진과 선은 홀로 우기는 독선이 가능해도, 미는 같이 공감해야만 겸선할 수 있다. 아름답지 않으면 하지 않은 것이 된다.

작가를 부르고, 주민과 함께 그리워하는 것을 그리고, 골목을 같이 돌고 놀면 세상 멋진 작업과 작품의 병진공간이 될 텐데.

다시, 시인 김수영이 전하는 몸각의 태도. '시작$^{詩作}$'은 '머리'나 '심장'으로 하는 것도 아니고, '몸'으로 하는 것이란다. 온몸으로 밀고 나가는 것이란다.

## ▣ 호박벌

호박벌은 하루 200km를 비행한다. 그런데 신체공학적으로는 날지 못하는 구조란다. 뚱뚱한 몸에 비해 날개가 너무 작고 약해서. 그래서 호박벌은 1초에 200번 나래짓을 한다. 안 뜨는 몸을 날

올림픽공원

게 하려고. 독수리는 1초에 1번, 벌새는 50번 하는 것에 비하면 초인적, 아니 초충적 몸짓, 삶짓이다. 꿀에의 열망, 그것 때문에 안나는 몸을 200번 떨고 그 비행을 200km 잇는다.

　고난을 재료로 삼아 고투하는 삶, 쉽게 말해서 힘든 삶을 힘껏사는 삶, 그게 호박벌의 비상을 이끈다. 그게 나무로 가면 석상오동으로 살고, 바닷속으로 가면 진주조개로 산다. 생명은 고역에휩쓸리면서도 고투함으로써 죽음을 삶으로, 추를 미로 전환한다.장생하시라, 호박벌과 그의 보궁 호박꽃이여.

# 4.

# 살아 살다. 죽어 살다

## ▣ 삶이 아니라면 살지 않겠다

나는 내 의도로 삶을 살아보고 싶어 숲으로 들어갔다. 꼭 필요한
것만 충족시킨 채 살아도 삶이 가르쳐주는 진리를 배울 수 있을
지 알고 싶었다. 또한 죽음을 맞이했을 때, 내가 헛살지 않았음을
깨닫고 싶었다. 삶이란 소중한 것이기에, 삶이 아니라면 살고 싶

올림픽공원. 김영원, <길>, 1998

지 않았다. 어쩔 수 없는 게 아니라면 체념한 채 살아가고 싶지도
않다. 삶의 골수를 깊이 빨아들이고 싶다. 삶 아닌 것은 모두 지워
버리고 삶을 강하게 스파르타식으로 살아가고 싶다.

- 헨리 데이비드 소로, 『월든Walden』, 은행나무, 2011

▣ 산다는 것은

'인생이 무의미하다는 사실 덕분에 유의미한 삶들이 만들어진
다.'

- 서울시립미술관, 《스탠리 큐브릭》전, 2015.11.29~2016.3.13

서울시립미술관, 《스탠리 큐브릭》전, 2015.11.29.~2016.03.13

◼ 산 것은

혜치고 나아간다.

맞서고 마주 선다.

바람을 타고 오르기에 앨버트로스는

가장 큰 새로 날고,

바람을 피한 타조는

가장 큰 새로 걷는다.

창성동·안토니 곰리Antony Gormley, <Another Time>, 2013

연어가 강을 거슬러 오를 땐

내일을 낳지만,

강을 따를 땐

오늘로 마감한다.

산 것은 거스른다.

살기 위해서는 거슬러야 한다.

자율은 파닥거리면서

타고 오르고 거슬러 오른다.

거스르지 못해

바람에 날려가고 물에 흘러가는 타율은,

다 죽어갈 것들.

헤치고 나아가고 거슬러 올라가야

산다.

산 것이다.

# 아름답다는 것은

아름다움은 '힘'이 세다. 서로 끌고 홀린다. 홀로 서는 진眞이나 선善과 좀 다르다. 미美는 매력魅力을 동력 삼아 오가는 통감의 미디어다. 진이나 선은 자기가 자신을 주장할 수 있지만, 미는 그렇게 하기 어렵다. '내가 진짜 맞다!', '나는 잘못이 없다!', 내 맘心으로 주장할 수 있다. 그런데 '나는 아름다워!', 힘力 잃은 주장이다. 통감되지 않으면 매력을 발할 수 없다. 힘이 있어야 움직인다. 살아 낸다.

이것도 힘力들다. '거울아, 거울아, 이 세상에서 누가 제일 예쁘니?' 불가능에 대한 사랑인가? 아니다, 불모의 사랑이다. 타자반향의 미를 자기반영의 미디어로 썼기에 불모, 무모의 사랑이다. 더욱이 느끼는 미를 따지는 진으로 다잡았으니, 더욱 '홀로 미혹, 더불어 매혹'이다. 진이나 선은 미혹하기 쉽다. 미는 매혹하기 좋다. 그런 우의寓意를 위해 백설공주 엄마 왕비가 오셨는지도 모르겠다.

진과 선은 자기반영의 성향을 가져서 오진汚眞이나 독선獨善의 소지를 갖는다. 미는 타자반향의 성향으로 진선미를 함께 나눌 수 있는 기반을 만든다. 그래서 선현들은 역설했다.

'착한 것과 아름다운 것이 하나'라고 말하는 철학자는 욕을 먹어

도 싸다. 더 나아가 '진리 또한 그와 하나'라고 말한다면, 그를 마구 몽둥이질해 줘도 좋다. 진리는 추악하다. 진리 때문에 말라비틀어져 죽지 않기 위해 우리는 아름다움과 함께 산다.

- 니체, 『권력에의 의지』

아름다움은 진리, 진리는 아름다움 – 이것이 전부,
당신이 이 땅에서 아는 것, 그리고 꼭 알아야 하는 것.

- 키츠, <그리스 항아리에 부치는 노래>

아름다움은 진리보다 먼저 갔다. 아름다워야 참 진리다. 진리는 세상을 아름답게 만드는 데 쓰여야 한다. 그렇게 하지 못하는 진리는 몽둥이를 쳐서라도 그렇게 하게 만들어야 한다.

아름다움은 전투의 미디어다. 미美는 추醜와 싸운다. 추를 비판하고 불미에 저항하는 힘, 미의 비판력은 아름답지 못한 세상을 아름답게 구제하는 힘이다. 짧게 아련하고도 아린 이야기 한 편 나누자.

서곡현瑞谷縣 남쪽에 안점鞍岾이 있는데, 그 위에 쌍소나무[雙松]가 있다. 속설에 전하기를, "예전에 어떤 사람이 북녘에 끌려와 장성長城을 쌓았는데, <당시 임신 중에 있었던 그의> 아들이 생장生長하여서 양식을 지고 가다가 아버지를 이곳에서 만났다. 서로 껴안고 통곡하고는 손가락을 깨물어 피를 내어서 부자父子의 형상을 점상岾上의 바윗돌에 그리고 나서 함께 죽었으므로, 그대로 여

기에 묻었는데, 소나무가 무덤 위에 났다"고 한다.

- 세종실록 155권, 지리지, 함길도 안변 도호부

죽임을 죽이고 던짐을 되던진 처연한 아름다움의 부자상像이
다. 기막힌 운명에 고꾸라져 죽을 수밖에 없는 이 부자를 달래고
기리는 유일한 미디어가 예술이다. 여기의 아름다움은 통감을 넘
어 통분의 매질이다. 아름답지 못할 때 미는 '거역拒逆'한다. 마주
서고 맞서는 도구가 된다. '모든 살아 있는 문화는 본질적으로 불
온한 것이다. 그것은 두말할 것도 없이 문화의 본질이 꿈을 추구
하는 것이고 불가능을 추구하는 것이기 때문이다.' * 이 불온한
사랑이 평범한 삶을 비범한 예술로 홀리고 이끈다. 홀리자! 홀려
라! 서로, 함께 아름답게 홀리자! 홀려라! 아름다움이 세상을 구
한다.

---

* 김수영, <실험적인 문학과 정치적 자유>, 「김수영 전집 2」 민음사, 2018

# 1.

## 절창이다! 절경이다!

　화가 남편과 큐레이터 아내가 쌀집 '동수상회'를 시청 지하도에 열었다. 우리 땅에서 나는 좋은 쌀과 농작물, 우리 삶에서 기른 좋은 책을 판다. '쌀집이 책방까지, 너무 잡종 아닌가요?' 하면 '몸과 마음을 채우는 양식이 쌀과 책이고. 사람을 움직이는 힘이 밥심과 책심입니다' 한다.

　쌀집이 참기름 있는 동네서점 되면 왜 안 되는가. 정직한 농부의 손에서 탄생한 작물과 창의적인 작가의 손에서 나온 작품, 합

시청역 을지로지하상가 '동수상회'

쳐 놓으니 작품은 양식이고 작물은 예술이다.

예술가 부부의 쌀가게 콘셉트는 '그림책이 있는 쌀집'. 파는 것은 농군과 장인들의 작물과 작품을 큐레이션한 것들이다. 작가 아버지가 고향 예천에서 기른 '동수아빠햇쌀', '삼광쌀', '신동진쌀', 제주 친구 가족이 키우고 짠 '제주참기름'과 '제주들기름', 밥맛을 더 좋게 하는 무쇠가마솥, 보림출판사의 예술 같은 그림책….

앞으로도 삶을 예술로, 예술을 삶으로 만드는 삶 예술의 맥락에서 먹는 것과 하는 것, 짓는 것 모두 사회적 작품으로 팔겠다고 한다.

## ▣ 테크놀로지의 황홀경, 빛의 벙커

오래되고 컴컴한 비밀벙커에 오래 산 명곡과 명화를 기술적으로 집어넣으니 사람들이 환장하고 몰려든다. 《빛의 벙커》는 테크놀로지 시대에 우리가 온전히 맛본 테크노 절경이요, 절창의 한 경지다.

그냥 낸 아이디어로 히트 친 것일까? 아니다. 조류가 그렇게 간다. 역사를 구분하면 선사, 고대, 중세, 근대를 넘어 현대를 산다. 환경으로 치면 자연스럽게 살던 자연환경natural environment, 인위적으로 하는 건조환경built environment을 거쳐 인공적으로 만드는 가상환경virtual environment을 산다.

가상은 자연과 건조뿐만 아니라 가상마저도 완벽하게 모사해 내가 나비가 된 건지, 나비가 내가 된 건지를 헷갈리게 하는 신新

호접몽 시대를 열고 있다. 노자처럼 유연하고 심오하게 헷갈리면서 몽유를 즐겨야 하는 시대다.

여기 벙커는 해저 광케이블 중계기지였다가 기능을 다해 버려졌는데, 요행히 철거되지 않고 오래 살아남아서 테크노스케이프techno-scape 진경을 터무니로 새로 새겼다. 축구장 절반만 한 벙커 안에 매핑용 프로젝트 100여 대와 음향설치용 스피커 수십 대

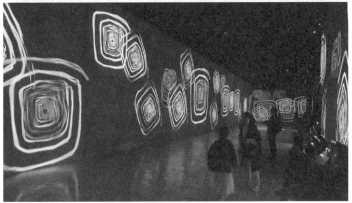

제주 성산읍 구舊 국가통신기지. 《빛의 벙커》, 2018.11.16~2019.10.27

를 설치해 마치 4D영화관에서 살아 있는 바그너와 클림프, 훈데르트바서를 만나는 것 같은 몰입감을 선사한다. 곳곳에서 사람들이 절창과 절경을 외친다. 21세기 테크놀로지가 만드는 황홀경의 한 장일 것이다.

### ▣ 말은 멈출 수 있어도 오토바이는 멈출 수 없다

말을 타고 달리다 내 영혼이 잘 따라오는지 돌아보기 위해 잠깐 멈춰 서는 인디언처럼. 그림자가 잘 따라오는지 봐야 한다. 그런데 말馬은 멈출 수 있어도 오토바이는 멈출 수 없다. 그들은

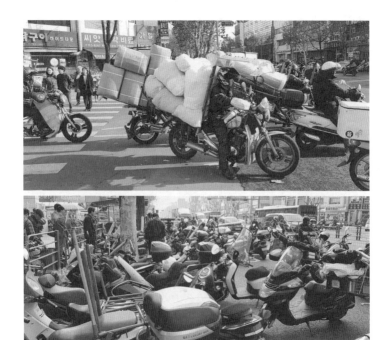

동대문종합시장 앞

그림자를 앞질러 내달린다. 그림자를 앞질러 달린다는 말, 말이 안 되지만. 그렇게 떼놓고 앞만 보고 달리는 것이 그들의 삶이다. 형形/陽이 아닌 영影/陰. 그래도 달려야지. 억세게, 악착스럽게.

동대문은 오토바이 밀도가 전국 최고다. 900여 개의 창신동 봉제공장, 30여 개의 동대문 대형 시장과 몰을 잇는 동맥 역할을 하기에. 젊은이들이 험하다고 일을 기피해 라이더는 날로 늙어간다. 눈이 온 뒷날처럼 길이 불량할 때는 상대적으로 더 늙어간다. 늙은 라이더들이 더 느리게 오기 때문이다. 이들이 말 타는 인디언처럼 오토바이 타는 모습이 가끔 환영으로 온다. 김승옥의 역사力士는 말 탄 인디언과도 말을 섞을까? 라이더든 역사든 그림자는 챙기는 이들 되시라!

■ 하늘을 담는 그릇

<하늘을 담는 그릇>은 억새가 억수로 피는 가을이면 세계 최고의 공공미술이 된다. 터무니가 잘 잡혀 있는 덕분이다. 하늘공원. 전근대에는 지란지교의 난지도였고, 근대에는 쓰레기 산으로 망가졌고, 탈근대의 성찰은 진짜 산으로 되살려가는 곳이다. 작가는 그 산의 정상에 바리때 모양으로 살짝 높이를 준 전망대를 놓았다. 평시에도 좋기 그지없지만, 공원 정상 20여만 평 전체가 억새의 바다로 바뀌는 가을이면 벅수라도 눈과 입을 활짝 열 수밖에 없는 장관이 피어 난리가 난다. 그런 터무니에는 지팡이만 꽂아도 명작이 된다.

언젠가부터 작가는 작품을 잘 만들기보다 작품 놓을 장소를

하늘공원. 임옥상, <하늘을 담는 그릇>, 철골 구조에 천연목, 지름 13.4m 높이 4.6m, 2009

잘 찾는 쪽으로 애쓰는 것 같다. 작품을 만드는 것을 넘어 작품으로 새로운 세상을 담고자 한다. '처신이 좋다', '처세를 잘한다' 터무니없는 예술에서는 비非미학적인 언술이 되지만, 도시의 문식을 따지는 공공미술은 떠받들어야 할 가치다. 지문地文과 인문人文을 일치시키는 처신處身·place-action, 하늘을 땅에 제대로 내리게 하는 처세處世·place-a-world. 처세와 처신이 좋은 그의 작품 덕분에 오래된 세상에 새로운 세계가 잘 내린다. 진경이다.

## ▣ 자연 자유 자존 자구 자애

사람이 자연과 함께 자유를 꿈꾸는 예술의 본위에서 형을 잘 부렸다. 그랬더니,

새가 집까지 지었다, 사람을 넘어 새까지 예술에 흔쾌히 참여한 초유의 사례 아닐까?

예술이 자연스럽게, 자유를 꿈꾸며 자존을 지키고 자구하며 자애롭게 사는 문식文飾을 짰다. 삶이 그 문식을 따라 자연과 자유, 자존과 자애를 자구하는 문양을 일상에 찍는다. 그게 문화의 본연이다. 예술의 문紋을 일상화化해서 사는 것, 그게 '문화文化'의 본격이다.

'작가는 예술을 창조하고 시민은 문화를 창달한다.' 그런 세상이 우리가 꿈꾸는 삶 예술, 예술 삶의 세상일 것이다.

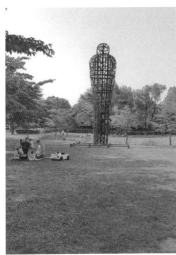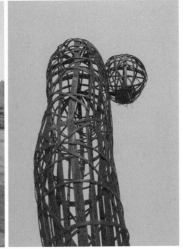

용산가족공원. 최평곤, <오늘>, Corten Steel, 높이 10m, 2001

## 그리고 살지 않으면 사는 대로 그린다.
## 인도치사因圖致思

    68세의 학자 퇴계 이황이 17세의 왕 선조에게 인격적으로는 성인聖人, 정치적으로는 성군聖君이 되기를 바라며 올린 『성학십도聖學十圖』에 첨부한 상소문 <진성학십도차進聖學十圖箚>에는 "인도치사"라는 말이 나온다. 요즘으로 치면 비주얼 싱킹visual thinking, 비주얼 리터러시visual literacy라고 할 수 있다.

    그런데 이 문구에 대한 해석은 전혀 다르게 나온다. 주로 공식 학계에서는 '그림 때문에 철저하게 생각하는 것을 소홀히 하면 안 된다'는 식으로 그림을 경계하는 쪽으로 해석한다. 만화에 빠져 공부 안 한다는 소리와 비슷하다. 반면에 한학 공부하는 이들은 '그림을 보고 철저하게 생각하는 것을 소홀히 하면 안 된다'고 풀이하면서 그림 공부를 중시한다.

    원래 문장은 "此又因圖致思之 不可忽焉者然也차우인도치사지 부가홀언자연야".

    그림을 경계하는 쪽은 인도因圖와 치사致思를 서로 떼어내면서 인因을 '때문에'로 해석하는 한편, '소홀히 하지 말라不可忽焉者然也'를

치사와 묶어 그림을 생각에서 떼어낸다. 그림을 경모하는 쪽은 인도와 치사를 하나의 행위로 본다. 인叼, 의거하다과 치致, 이르다를 동사로 보면서 '소홀히 하지 말라'를 한 몸인 '인도치사'와 묶어 그림과 생각을 통합한다.

초超 논리의 직관을 선호하고 시서화문사철의 통합을 주장하는 이들은 '그림을 통해 생각한다'를 맞는 해석으로 본다. 그렇지 않으면 퇴계가 그렇게 그림 그리는 데 힘을 들

『성학십도』 제1도 태극도太極圖. 황학동 벼룩시장 득템

이고, 그것도 10장이나 그려 그 복잡한 성리학의 세계를 요약했 겠는가? 생각하지 못하게 하려고?『성학십도』는 그림을 분명하 게 의도했다고 볼 수밖에 없을 정도로 그림을 통해 직관적으로 사유하고 소통하는 시각적인 언술을 중시했다. 분명히 비주얼 리 터러시visual literacy를 선도했다.

퇴계는 대단한 디자이너다. 그림을 부려 더불어 사는 멋진 세 상을 주고받았으니 디자이너라 하는 게 잘못되지 않았을 것이다. 한글을 창제한 세종 이도를 위대한 디자이너라 하는 게 이상하지 않은 것처럼. 퇴계는 인도치사를 이론화하고 몸소 도안을 그려냈

으며, 세계문화유산으로 등재된 도산서원을 직접 설계하고 지었다. 퇴계는 꿈꾸고 만들고 나누기를 몸소 실천했던 크리에이터였다. 해석이 좁아서 그를 그림 같은 잡것에 빠지지 않고 학문에만 정진한 도학자로 볼 뿐이지만. 퇴계 이황, 세종 이도 둘 다 세상 최고의 멋을 부린 디자이너들이다.

# 3.

## 진짜 예술?

### ▣ 생쇼 말고 생생한 삶

'관觀광'이 아닌 '여행行', '관객客'이 아닌 '주±인'이 될 때 축제와 문화행사의 매력과 지속 가능성이 제대로 나온다.

문화는 큐레이팅되어야 한다. 마케팅으로 하고 비즈니스로 하면 본풀이가 빠지고 돈풀이, 심심풀이로 가버린다. 흥정만 남는다. 요즘 블록버스터 전시에는 미술과 사회의 연결을 고민하는 큐레이터가 빠져 있거나 주변 도움꾼으로 물러나 있는 경우가 많다. 그러다 보니 블록버스터들이 작품이나 작가보다 쇼와 이벤트에 치중한다. 내가 제일 좋아하는 작가 중 한 명인 자코메티. 예술의 전당에서 그의 전시회를 한다는데, 그가 얼마나 망가져 있을지 걱정이 돼 못 가겠다.

박물관의 요즘 큐레이팅 방식도 걱정이다. 점점 더 교과서처럼 간다. 문화의 본풀이로서의 박물관이어야 하는데, 문화재가 참고서 삽화처럼 설명을 거드는 보조역으로 오그라들고 있다.

문화를 잘 나누려면 직관과 탐험이 잘 살아야 한다. 2차, 3차로 중계되거나 편집된 사관이나 세계관으로는 안 된다. 주체가

오롯한 주인의 관능으로 세상을 온전히 만나는 탐험이어야 삶의 문식을 제대로 나눌 수 있다.

자본주의가 만든 좀비 '호갱'으로는 못 나눈다. 소산所産을 능산能産으로 바꿔야 제대로 나누고 제대로 산다. 체제의 중재된 눈으로 보고 체제를 소비하는 소산자spectator의 관광이 아니라, 세상의 텍스트와 콘텍스트, 텍스처를 온몸으로 부비며 사는 능산자 spect-actor의 탐험으로 살아야 한다는 얘기다.

문화는 주인 되는 '형식'이고 주체로 여행하는 '내용'이고 자신의 세계를 서로 나누고 사는 '구조'다. 문화를 들러리로 쓰는 껍데기 문화, 저리 가라.

## ▣ 아이디어와 아이덴티티, 이미지와 이데올로기

아이디어로 한다. 먹힐 때가 있고 막힐 때가 있다.

'보다idein'를 어원으로 하는 아이디어는 내가 머릿속으로 좋게 본 것으로 만드는데, 나를 말하고 표현할 때는 그럭저럭 용쓰지만, 우리를 나누고 살려고 할 때는 힘을 잘 못 쓴다. '안/홀로/사私'를 넘어서 '밖/같이/공公'을 생각하고 행할 때는 나의 아이디어보다 우리의 이데올로기ideology를 잘 담아내는 게 좋다. 더불어의 아이덴티티identity를 담아낼 수 있다면 더 좋다.

우리는 복잡하고 어려운 이데올로기나 아이덴티티 대신에 쉽고 간단한 아이디어나 이미지로 산다. 아이디어 좋은 사람은 톡톡 튀는 사람으로 받들고, 정체나 정신을 따지는 사람은 뒷다리 잡는 이로 쳐낸다. 그러다 보니 표피적인 아이디어와 이미지는

장마에 넘쳐나는 바랭이 같이 오고, 정신과 정체는 가뭄에 콩 나듯이 온다. 그만큼 아이디어와 이미지로 사는 세상이라는 얘기일 것이다. 그걸 평창 동계올림픽 때 다시 생각하게 되었다.

플럭서스 선언Fluxus manifesto, 조지 마키우나스George Maciunas, 1963

먹혀도 좋고 막혀도 괜찮은 국격國格이나 국시國是의 표현은 없다. 간절히 통해야 가닿는 것이라 절실하고도 절박하게 가야 한다. 머리가 아니라 온몸으로, 온 세상으로 표현해야 한다. 내가 누구인가를 보여주려면 내가 어떻게 살아왔고 어떤 가치를 갖고 살며 앞으로 어떻게 살 것인지를 보여줘야 한다. 나의 아이디어와 이미지를 넘어 우리의 아이덴티티와 이데올로기를 보여줘야 한다.

그런데 우리 올림픽은 그의 아이디어이고 그녀의 이미지다. 그렇지 않다면 너무 얕아서 우리를 담아내지 못하는 정신과 정체였는지 모르겠다. 국격을 건 일은 아이디어를 넘어 아이덴티티, 미학적 형태를 넘어 존재적 사태로 가닿는 깊이와 높이의 문화를

제시해야 한다.

　한 번 세게 불면 훅 가버리는 아이디어 믿고 설치지 말고 일각을 넘는 빙산의 묵직한 사상을 다지기 위해 용쓰자. 다시 주문 하나 끄집어내 본다. 추방하라, 촉진하라, 융합하라. 간단하게 우리 시로, "껍데기는 가라!"

# 4.

# 진짜 예술!

■ 삶에 투신하는 게 참 예술이다

요즘 예술은 삶이 하찮다고 삶을 예술로 대치해 버린다. 피와 땀, 눈물의 고역을 선과 색, 양감의 노역으로, 살아야 하는 삶의 내용을 구경하는 관람의 형식으로, 복잡미묘한 기의를 단순명쾌한 기표로 대치해 버린다.

본래 예술은 보기로 하는 살기다. 살기the way of living를 다르게 살기ways of living로 바꿔주기 위한 본보기다. 그래서 존 버거는 다르게 보기ways of seeing를 강조했다. 하나의 보기로는 한두 사람만 잘 살 수 있다. 다 잘 살려면 다르게 보기가 잘 살아야 한다.

삶을 다르게 보고 다르게 사는 게 복잡하고 폼이 안 잡혔나. 근대 이후 예술은 살기를 보는 게 아니라 보기를 사는 것으로 대체했다. 봄을 삶으로 만들어 버렸다. 그래서 열심히 살기보다 열심히 몰카 찍고 열심히 야동 보고 그러나? 보기ways of seeing가 본ways of living을 대체할 수 없다. 본보기模本. 보기는 본을 본떠야 하는 숙명적인 결핍의 존재다.

'예술을 위한 예술'이라는 말이 있지만, 그 말이 예술계를 넘어

세계로 나가 살기는 쉽지 않다. 스타일이 삶의 디테일을 대신할 수 없고, 형식이 내용을 다 짜낼 수는 없다. 기표만큼 기의를 바탕으로 살아야 기호가 갖춰진다.

예술의 본연은 잘 안 보이는, 잘 못 보는 삶의 본本을 더 잘 보이게 하는 일이다. 현실이 잘 못 본 것에서 과잉된 것은 깎아내고 모자라는 것은 채워 본보기가 잘 잡히도록 하는 것이 좋은 예술이다.

그렇다면 아름다움의 참 기술은, 삶을 예술보다 더 흥미롭게 만들어주거나 삶이 아름답지 못하고 추할 때 그 추함과 싸워서 이기는 본보기를 제공하는 데 있을 것이다. 그렇게 하기 위해서는, 예술이 잘못 살거나 잘 못사는 삶을 고민하는 내용과 잘살기 위해 몸부림치는 삶의 투신으로서의 형식을 잘 잡아야 한다. 삶에 투신하지 않은 예술은 보기에 머물러 본에 가닿지 못한다. 삶에 오체투지 하는 예술이 더 귀貴하고 더 긴緊한 이유, 우리가 살아서 가닿지 못한다면 우리 손가락이라도 달에 가닿아야 하기 때문이다.

사람은 땅에 정착하느라 하늘을 잃어버렸다. … 그들의 기예는 저차원의 삶을 편안하게 받아들이고 고차원의 아름다움을 잊어버리게 만들었을 뿐이다.

– 헨리 데이비드 소로, 『월든』, 은행나무, 2011

예술은 쓸데없는 짓거리를 통해, 쓸모 있다는 사회의 고정관념이나 통념을 심문하고 회의함으로써 자신의 고유한 쓰임을 만든다. 무용의 유용이다.

기차가 레일을 타면 한반도 지도를 선조線條로 그리며 지나다가 병을 쳐서 음악을 연주한다. 기차가 온몸으로 온몸을 밀고 나가면서 연주하는 노래는 이호재 작곡의 <그런 날이 온다면>이다. 무용지용의 풍경과 음경에 혹해 아이들이 미술관에 들어서자마자 미친 듯이 환호하고 달려든다. 무용無用은 쓸모없는 게 아니라 쓸모가 무진장한 것이라는 반전을 기막히게 보여준다. 통일기관차, 통일되는 날까지 쭉 달리시라!

서울시립미술관. 강진모, <통일기관차>, 2017.12.5~2018.2.4

## ▣ 어려운 건 쉽게, 쉬운 건 어려워하며

"너를 위해 한다." 참 쉬운 말이다. 권력자, 국민을 위해 한다. 남자, 너를 위해 산다. 연장자, 후대를 위해 한다.

"너와 함께 할게." 참 어렵다. 국민과 함께 정치한다vs 통치. 그녀와 함께 사랑한다vs 섹스. 아이·청소년과 함께 논다vs 학원 돌리기.

치민治民을 넘어, 목민牧民을 넘어, 위민爲民으로, 더 넘어 여민與民으로 간단다.

Design For는 디자인을 정당화하기 위한 수사일 경우가 많다. For가 내세우는 실체를 잡기 쉽지 않다. Design With는 민낯으로 부딪힌다. 수사가 아닌 수고다. 위민에서 여민으로, Design for에서 Design With로 가야 한다. 그래야 생민生民이 제대로 된다.

여민, Design With도 "어려운 걸 쉽게, 쉬운 걸 어려워하며"의 이간易簡과 잡난雜難의 태도를 갖춰야 한다. 힘으로 시키고 내가 생

올림픽공원. 레오폴도 말레르Leopoldo Maler, <원초적인 관절>. 철재+대리석, 10×13×3m, 1988

각하는 대로 하는 게 제일 쉽다. 인仁으로 이끌고 그가 하도록 하는, 제일 어려운 길을 걸어야 한다. 그래야 제대로 여민이다. 지속 가능한 Design With가 된다.

남북과 일·중·미, 차이, 갈등, 청년문제 같은 복잡하고 중요한 사회적 문제를 자주, 편하게易簡 다루고, 자유, 자연, 자존, 자애 같은 간명한 가치들을 신중하고도 귀하게雜難 다루는 세상이어야 잡난하지만 이간하게 사는 여민의 세상이 열릴 것이다.

# 5.

## 다르게 보기, 다르게 살기

### ▣ 다르게 보기

아는 것만 보는 사람, 본대로만 알고자 하는 사람, 나만 바라봐 하는 사람, 나만 따라와 하는 사람. 대체로 보여줘봐 하는 가시可視 중시의 사람이다. 불가시, 불가해, 불가지는 없는 것으로 치는 경우가 많다. 그들은 외친다. To See is To Belive!

우리 전래의 삶은 아는 것으로 거만하기보다는 알지 못하는 것에 대해 경건함을 갖는 쪽으로 갔다. 지知를 자부하기보다 부지不知에 대해 염치를 갖고자 애썼다. 노자와 공자를 보면 쉽게 나온다.

먼저 노자, '지부지상의 부지부지병의知不知尙矣, 不知不知病矣', 알지 못하는 것을 아는 게 좋다. 모르는 것을 알지 못하는 건 병이다. 그리고 공자, '지지위지지 부지위부지 시지야知之爲知之, 不知爲不知, 是知也'. 이건 헨리 데이비드 소로가 기가 막히게 영어로 번역했다.* 아는 것을 안다고 하고 모르는 것을 알지 못한다고 하는 것,

---

\* To know that we know what we know, and that we do not know what we do not know, that is true knowledge. 『월든』

이것이 진짜 아는 것이다.

　동양에서는 지지지지<sup>知知知知</sup>, 서양에서는 노노노<sup>know know</sup>
know로 경쾌하게 가지만, 겸허함이 앎의 기본 태도다. 무지<sup>無知</sup>를
알아야 진지<sup>眞知</sup>가 시작된다. 어둠이 빛을 품어내는 것처럼, 불가
지가 가지를, 불가해가 가해를, 불가시가 가시를 키워낸다. 서양
에서도 프로이드가 오래전에 무의식이 의식의 기반이라 했다.

　그런 얘기를 현상해주는 풍광이다. 스타치올리의 올림픽공원
원호 작품. 좋은 작품은 보는 것을 통해 보이지 않는 것을 보게 한
다. 작품을 놓았는데 인생길이 드러나고, 선을 그렸는데 하늘길,
비상의 의지가 살아난다. '나만 바라봐'의 '나만'이 아니라 '나 말
고'의 세계까지 품어내어 텍스트적인 세계를 컨텍스트적인 세상

올림픽공원. 마우로 스타치올리<sup>Mauro Staccioli</sup>, <88서울올림픽>,
콘크리트 구조에 색칠, 폭 37m 높이 27m, 1988

으로 넓혀준다. 사건으로서의 작품, 사태로서의 작품은 늘 야<sup>野</sup>하고 혹<sup>惑</sup>한다.

## ◼ 다르게 살기

### ― 시간 구성 방식

성돌에 소속과 이름을 새긴 각석 뭉치다. 요즘으로 치면 공사실명부로 표시구역을 누가, 언제 공사했다고 알리는 공시다. 시대마다 내용과 형식이 다르지만, 작업을 표시하는 각자성석이 한양도성 전체에 280여 개 있다. 제일 쉽게 찾아볼 수 있는 것 중 하나가 흥인지문 건너편에 있는 13개의 각석뭉치다.

訓局 策應兼督役將 十人 使 韓弼榮 一牌將 折衝 成世珏 二牌將 折衝 金守善 三牌將

司果 劉濟漢 石手都邊首 吳有善 一牌邊首 梁山昊 二牌邊首 黃承善 三牌邊首 金廷立 康熙四十五年四月日 改築

훈련도감 장수 10명이 공사를 기획하고<sup>策應</sup> 감독했다<sup>督役</sup>. 한필영이 공사 총괄하고, 1구간은 절충 성세각, 2구간은 절충 전수선, 3구간은 사과 유제한이 감독을 맡았다. 석수로는 오유선이 도편수를 맡았고, 1구간은 양육(의), 2구간은 황승선, 3구간은 김정립이 편수를 맡았다. 강희 45년 4월일에 개축하다.

10여 년 전 처음 한양도성을 처음 답사할 때는 이 각석들이 두 줄 8칸의 장방형으로 있었다. 훈국 10인으로 시작해 윗줄에는 무

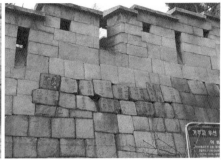

흥인지문공원 한양도성 각석. 강희45년 4월일 개축康熙四十五年四月日改築

관 책임자를 1, 2, 3구간 순으로 왼쪽으로 새겼고, 아랫줄로 내려와서는 석수 책임자를 1, 2, 3구간 순으로 좌측으로 썼다. 맨 끝에는 위아래 두 돌로 공기工記를 1706년숙종3년으로 적었다.

그런데 2015년 성벽을 재구성하는 공사를 하면서 각석을 두 줄이 아닌 한 줄로 쭉 늘어놓았다. 모두 13개 뭉치가 일렬횡대로 가다가 공기만 두 돌 상하로 있게 했다.

어느 게 맞나? 1열이냐, 2열이냐? 어느 때가 맞았나?

지금처럼 공사관리자와 기술전문가가 민주적으로 나란히 있어서 좋다, 공기와 명부의 형식이 맞아 들어가는 이전이 낫다, 의견이 분분하다.

그런데 위아래로 잡든 옆으로 잡든 못 읽는 일은 없다. 어느 것이든 잘못 잡지 않는다. 다 통하니까. 선형적이고 질서정연해야 뜻이 오가는 서구 근대, 그리고 비선형적이고 무한한 질서인 듯해도 뜻이 통하는 우리. 시간과 시제가 다르고 그로 인해 삶도 서로 다르게 살아왔다.

2열로 있다가 1열로 바뀐 것을 만나던 2015년 겨울 퇴근길에 나는 환시를 보았다. 역사 서 씨. 김승옥『서울 1964년 겨울』의 활자가 아니라 각석의 각자에서 빠져나와 '성벽을 이루고 있는 커다란 금고만한 돌덩이'를 '여러 차례 흔들어 보이고 나서 방금 그 돌들이 있던 자리를 서로 바꾸어서 그 돌들을 곱게 내려놓았다.'

시계의 시간은 관념으로, 지배로 독존한다. 그 순정한 리얼리티의 시간에 비하면, 우리는 코퍼리얼리티의 혼성과 혼용의 시간을 살아왔다. 1열도 좋고 2열도 좋고. 서 씨도 좋고 김 씨도 좋고. 공시적이어서도 좋고 암시적이어서도 좋다. 성돌의 시간은 무질서한 것 같지만, 다르게 사는 무한한 시간이다. 섞여도 읽지 못하지 않고 뒤바뀌어도 쿠데타가 아니다. 오히려 여기저기 상하좌우 두루 유람하면서 새로운 시간을 살게 해준다. 근대도, 탈근대도 살고, 역사도, 야사도 잘 살고, 역사 서 씨의 신화도, 우리의 실화도 두루 잘 사는 무량한 시간을 열어준다.

## ─ 공간 구성 방식

방향이 다르다. 어느 것이 틀리고 맞고 하는 게 아니다. 1층 Twosome은 간판이 Left to Right, LTR로 가고, 2층 정담루情談樓는 좌상우하左上右下로 흐른다. 서양도 Left, 동양도 좌左를 시점으로 삼는데, 왜 정반대로 다르게 갈까?

서양은 보는 것을, 동양은 맞이하는 것을 기준으로 삼는다. 서양은 그림 밖에서 보고 소유하는 쪽으로 시각의 방향을 잡고, 동양은 공간 안에서 길손을 맞이해 인사하고 교유하는 관계의 방향

으로 쓰고 그린다.

'근대화=서구화'로 진행되다 보니까 우리 전래의 좌상우하가 오히려 낯설게 되었다. 최근 100년 써온 LTR이 그전 2,900년간 썼던 좌상우하보다 더 강력하게 작동한다.

동양은 명시적으로 '좌상우하'다(서양식으로 치면 오른쪽에서 왼쪽이지만). 좌의정이 우의정보다 늘 한 끗발 높았다.

동양의 공간 예제禮制는 '성인 남면청천하聖人南面聽天下'다. 군자는 남쪽을 보고 좌상우하로 사람과 사물을 맞이한다. 글과 그림이 한

은평한옥마을 정담루와 투썸플레이스

결같이 맞이하는 쪽에서 좌상우하로 진행된다(보는 쪽에서는 우상좌하). 한 줄로는 오른쪽에서 왼쪽으로.

공간이나 방향만 봐도 이렇게 다른데, 세상의 차이는 얼마나 더 클까. 그렇다고 차이를 차별하나? 동서양의 차이는 위계적이고 기능적인 분쟁의 요인이기보다 서로 다른 세계가 함께할 수 있는 문화적인 화쟁和諍의 요소다. 그것을 잘 읽고 잘 알고 살면 잘 살 수 있다.

다시 간판. 동서의 차이로 보면, LTR로 가는 1층 Twosome은

돈으로 사고파는 소유 개념이 강한 공간, 좌상우하로 가는 2층 정 담루는 서로 인사하고 교류하는 관계를 염두에 두는 공간일 것이 다. 공간 코드로 보면 적어도 그렇다.

## — 사람 모심의 방식

두 개의 검정 대리석 벽이 125° 각도로 V자를 이루며 만난다. 길이 150m, 높이 최고 3.12m. 검정 벽에는 베트남전쟁에서 전사 했거나 실종된 미군 12만 3,350명의 이름을 사망 시간에 따라 '호 명呼名'하듯이 한 명 한 명 음각으로 또렷이 새겼다.

계급장은 다 뗐다. 계급에 따라 묘의 형식과 크기, 위치까지 다 달라지는 우리와 견줘 보라. 우리 같았으면 난리 나지 않았을 까? 1980년대 미국도 큰 논란이 벌어졌다. 나라를 위해 참전하 고 거룩하게 순국했는데, 예우에 어긋난다, 질서를 잡아라, 순국 을 가시화하라…. 당시 대학원생이었다가 공모에서 1등으로 당 선된 마야 린Maya Lin은, 중요하게 받들어야 할 것이 계급의 다름

미국 워싱턴. 마야 린, <베트남참전용사기념비>, 길이 150m 최고 높이 3.12m, 1982

이 아니라 전쟁과 전사를 다르게 보는 눈이라고 역설했다. 죽음 앞에서는 모두가 같다, 순국에 관한 한 모두 고귀하다, 더욱이 그 순국이 사회적 타살로 볼 수 있다면 모두가 똑같이 치유되어야 한다….

마야 린의 차이 나게 보는 법이 계급 차별과 기존 통념을 이겼다. 마야 린의 승리는 '다르게 보기ways of seeing'의 세계적인 기념비가 되었다. 특히 이 작품은 사람을 보는 태도가 작품이 되는 새로운 형식의 공공미술의 정초까지 만들어냈다.

### ▣ 아름다움은

아름다움은 홀림이다. 삶은 끌림이다. 아름다운 삶은 홀리고 끌리는 감통感通의 삶을 산다. 아름다움을 감통하면, 새로운 알음解이 열리고 더불어 앓음痛을 나누며 세상을 아름抱 속으로 품는다. 알음과 앓음, 아름 같은 것들 때문에 아름다움은 사람 사는 세상에 잘 맞다.

풀고解 나누고痛 안고抱. 이런 것들이 중요한 것은, 사는 게 그만큼 깜깜하고 딱딱하고 팍팍하기 때문이다. 귀를 닫고 눈을 감고 살아야 사는 삶인가? '몽롱'하게 살아야 하는 게 삶인지도 모르겠다. 식상한 것, 타성에 젖은 것, 관행적인 것, 뻔한 것, 고정관념, 굳은살…. 다 죽어 사는 것들인데, 우리는 그렇게 살고 있다.

삶을 반하게 해야 한다. 생생하게 살려내야 한다. 세종대왕 동상이 왼손에 들고 펼친 훈민정음의 첫 문장이 '대동천고개몽롱大東千古開曚曨'. '이 땅 천고의 어둠을 열어젖히겠다!' 몽롱을 생생으

로 전환하고자 했다. 생생awake and alive을 그 누구보다 강조한 『월든』의 헨리 데이비드 소로는 도회의 몽롱deaf-blind에서 깨어나기 위해 2년 2개월 2일간 외떨어진 호숫가에 들어가 집을 짓고 홀로 살았다. 그의 사상은 무소유의 철학으로 법정스님에게로도 이어졌다. 소로의 생생은 반할 수밖에 없을 정도로 살아 사는 삶과 정신이다.

그렇게 홀리고 끌리면, 몽롱이 생생의 다른 길로 열린다. 소로의 호수 '혼집'이 다르게 보기와 다르게 살기의 몸부림이었듯이, 몽롱이 개벽開闢하면, 죽어 사는 삶이 멋있으라고 죽어라 사는 오체투지의 삶이 된다. 그렇게 평범한 일상이 비범한 삶으로 구제된다.

인간은 죽음에 거역할 수 없지만, 슬픔을 위로하고 슬픔을 원료로 해서 아름다움을 만들어 낼 수는 있다. 이 변용의 힘에 의해서 인간은 고해를 건너갈 수 있다.

- 김훈, 『연필로 쓰기』, 문학동네, 2019

여전히 세상은 그리 아름답지 못하다. 그 속에 사는 예술 또한 그다지 아름답지 않다. 서로 불화하기까지 한다. 예술은 삶을 불량시키고 삶은 예술을 불온시한다. 사이렌은 홀리고자 했고, 오디세우스는 안 끌리고자 스스로 벅수 되도록 포박했다. 불화하는 삶과 예술은 서로 불화하니 성형은 상대를 후릴 뿐이고 생활은 홀로 꼴릴 뿐이다. 홀림과 끌림의 천격賤格뿐이다.

"문화 콘텐츠로 장사를 하려고 했지, 문화가 사람됨에 기여하도록 하지 않았다."

"극기복례克己復禮, 자기를 낮추는 것이 타인 존중의 출발점이다. 거대한 우주에서 사람은 다 낮은 존재다."

"문학과 예술이 왜 소중한가? 사람들이 자유로운 개체이면서 공동체의 규범에 들어가도록 하는 가장 쉬운 방법은 아름다움 속에서 하나가 되는 것이다."

<div align="right">- 김우창 고려대 명예교수, &lt;조선일보&gt; 2016년 10월 31일 자</div>

역시 어른이다. 절창이다. 아름다움이 통감의 미디어라 했다. 인간이 인문으로 가장 잘 간수할 수 있는 우주의 영역이 아름다움이다. 미에 통감하고 추에 통분하면서 아름다움을 세상 이해의 출발점으로 삼고 아름다움을 더불어 사는 가장 간명한 방도로 삼으면, 우리 모두 제대로 사람됨을 이루고 제대로 세상됨에 기여할 수 있다. 사람됨의 미를 주시니, '사람이 제일 아름답다!'고 되뇔 수 있어 또 좋다. 그렇다, 사람이다, 사랑이다, 그게 제일이다.

### ▣ 아름다움을 심는 미작인美作人 4인4색

아름다움은 홀리고 삶은 끌린다 했다. 아름다움을 짓는 이들은 세상을 아름답게 하는 작업美作뿐만 아니라 스스로 좇는 아름다운 삶美生으로 우리를 반하게 한다. 그런데 벅수 같은 세상살이에서 반할만한 이들 만나기는 하늘 별 따기다. 눈을 혹하게 하는 이들이 많지만, 삶을 끌리게 하는 이들은 찾기 힘들다.

육체적 노동을 할 만큼 깨어 있는 사람은 수백만 명,

지적 능력을 펼칠 만큼 깨어 있는 사람은 1백만 명 중 1명꼴,

시적이며 거룩한 삶을 살 만큼 깨어 있는 사람은 1억 명에 1명꼴,

깨어 있는 것이 살아 있는 것이다.

- 헨리 데이비드 소로, 『월든』, 은행나무, 2011

나는 1억 명에 1명꼴을 동시대 5,000만 명 중 4명이나 알고 산다─이 책에서 얘기하는 풍경과 풍문은 순전히 내 동선상의 것이라 밝혔다.─이들은 획일劃─로 유폐되어가는 '보는 법The Way of Seeing'을 다양한 '다르게 보기ways of seeing'로 열어 아름다움의 모판을 넓혀주는 예농藝農들이다.

## ▣ 인도치사의 한 경지, 날개 안상수
### : 5물로 본 날개 안상수의 디자인 세계

넘버링된 카탈로그 600권 중에서 무작위로 한 권을 뽑아주셨는데, 그 번호가 372다. 삼칠이, 나 삼철이의 숫자. 372가 날개에게 감사하는 마음으로 날개 안상수의 디자인을 간단하게 되새겨본다.

### 1. 세종대왕 이도 제단祭壇

● 작업실 한편에 세종대왕의 제단을 모신다.

■ 신년 시무식 등 중요 기념일에는 세종대왕의 영릉에 참배하고 몸과 마음을 다진다.

▲ 이도의 한글과 한글의 이도는 자신과 한국 디자인의 바탕
  으로 강조한다.

- 다름, 제다움, 연민, 사뭇다, 이간易簡, 일용日用

## 2. 카센터 작업복

● 항상 카센터 작업복을 입고 다닌다.

■ 차가 고장 나 카센터에 갔는데, 다른 손님이 날개에게 와
  차 고쳐 달라고 했다.

▲ 디자인은 작업, 노동이다. 삶짓이자 멋짓이다. 멋은 모시
  는 게 아니라 부리는 것, 몸부림이고 멋부림이다.

- 회사후소繪事後素··· Attitude 갑ㅎㅎ

## 3. 원 아이one eye

● 만나는 사람마다 한 손으로 한쪽 눈 가리고 사진 찍자 한
  다. 3만 명 훨씬 넘었다.

■ 백에 백 다 홀린다. 그의 원 아이, 그와의 만남으로, 젊은
  이는 제멋으로, 늙은이는 제격으로 제각각 꽃 핀다.

▲ 일목요연一目瞭然, one is enough. 낮으면 높다.

- less is more의 참 능력, Aptitude 갑ㅎㅎ

## 4. 국제그래픽연맹AGI, Alliance Graphique International

● 로컬 한글이 글로벌 한자를 극복했듯이, 한국 디자이너로
  는 처음으로 세계 디자이너들과 당당하게 마주 서다.

■ 밀턴 글레이저, 스테판 사그마이스터, 헬무트 슈미트 같
  은 세계 친구들이 그를 통해 한글과 한류를 알아보다. "한
  국, 미치다, k.razy"

❶ 여주 영릉. 파티Pati 새해 단배식, 사진 박삼철+글부림 안상수, 2018
❷ 서울시립미술관.《날개.파티》전, 안상수+조성룡, 2017.5.15
❸ DDP.《그래픽 디자인 아시아 2019》, 안상수+하라 켄야, 2019.5.4

▲ 2016년 AGI 서울총회. "유붕자원방래 불역낙호有朋自遠方來
不亦樂乎."

- 우리가 이런 멋진 친구들을 불러들여 논 적, 노는 채널이
있나? Altitude 갑ㅎㅎ

5. 파티Paju Typography Institute

● 학교를 디자인하다. 교육educate→학습learn. 교수.학생→스
승.배우미

■ "멋지음/디자인은 '살아가며 할 일', 공부는 '전문가로서

의 경험을 나누고 사회적으로 기여하는 일', 한글은 '이 땅의 전문가로서 살아가는 당연한 소임'이다." <sup>날개</sup>

▲ 노자 책『도덕경』의 첫 자 도<sup>道可道非常道</sup>, 공자의 책『논어』의 첫 자 학<sup>學而時習之 不亦說乎</sup>…

－ 디자인의 새로운 way of seeing, way of living, 디자인 도학<sup>道學</sup> 하기

## ▣ 입어유법 출어무법 <sup>入於有法 出於無法</sup>

디자이너 안상수, 서울디자인재단의 이사장을 시작할 때 디자인의 안쪽 일꾼들을 향해 말했다.

"밥을 짓고 옷을 짓고 집을 짓듯 서울 멋을 짓자."

"'서울이 디자인을 위해 무엇을 해줄까'를 넘어 '디자인이 서울을 위해 무엇을 할 수 있을까?'를 묻자."

"바보 셋이라도 모이면 문수의 지혜가 나온다. 그런 지혜⋯."

6년을 이끌어온 이사회 마지막 회의에서는 이렇게 말했다.

"공익근무 6년 마침내 제대한다."

"6년이면 하사는 넘었을 거고 중사쯤 올라갔나ㅎㅎ."

나갈 때는 디자인의 바깥, 공무원들에게 당부했다.

"행정가는 사고를 안 내야 잘하는 것이고, 전문가는 사고를 잘 내야 잘하는 것이다."

－ 행정가는 사고를 막는 관리자, 전문가는 사고를 치는 창조자, 다르다.

"전문가가 행정가를 따라가는 것이 아니라 행정가가 전문가

를 따라가야 한다, 앞에서 끌지 말고 뒤에서 밀어줘야 한다."

- 사고를 막는 사람이 사고 치는 사람 백업하면 사고 없이 대박 사건을 만든다, 사고 막는 이가 사고 치는 이를 관리하면 사고는 없다. 일어나야 할 사건도 없다. 그게 진짜 사고다.

"디자인이 서울을 가장 쉽고 간단하게 바꾼다. 그런 지혜…."

## ▣ 리인위미里仁爲美의 건축가 조성룡
### : 집이 없어도 살 수 있다. 그러나 집이 없으면 기억할 수 없다

"소록도 화장장에서 세상을 마칠 수 있으면 얼마나 행복할까 생각했다, 환우가 아니면 안 된다더라."

근대가 유폐시킨 소록도에 스스로를 유리시키고 5년째 기록 중인 조성룡 선생과 그의 도반들이 보안여관에서 소록도 전시2017.11.11~28와 심포지엄을 열었다.

얼얼하고 먹먹했다. 내가 아는 게 얼마나 적고, 내가 할 수 있는 게 얼마나 작은지. 근대가 남쪽 땅끝보다 더 멀리 떼어놓고 깔아뭉개고 없는 것으로 친, 망각과 말살의 역사. 우리 땅의 731이었고, 우리 안의 아우슈비츠였다. 먹먹하고 막막했다.

그런 섬에서, 나 같으면 머리 재고 셈 먼저 했을 텐데, 선생은 한센병 환자들이 몸소 짓고 만든 동네의 터무니를 모형으로 만들고 길과 집의 도면을 치면서 그 안 삶을 하나하나 소환하고 있다.

"우리는 집이 없어도 살 수 있다. 우리는 건축이 없어도 기도할 수 있다. 그러나 집이 없으면 우리는 기억할 수 없다."

선생은 집과 마을을 기록하고 보존하는 일을 한참 하다가 친구들을 모았다. 집과 마을의 건축 문제는 혼자 해도, '소록도의 기억을 어떻게 할 것인가?, 우리가 죽인 근대를 어떻게 살려 탈근대할 것인가?' 같은 세상의 문제는 더불어 하고 싶었단다. 크리에이티브 커먼즈가 그래서 있지.

지식출판 큐레이션의 특급 수류산방과 복합문화공간 보안여관, 그리고 성균관대 건축학과 등이 협력·혁신하고 각 분야 전문가들이 돈도 안 받고 참여해 제 일처럼 창의했다. 프로젝트가 아름답지만, 더불어 창의함도 참 아름답다.

포크레인 앞에서 삽질하기의 낯뜨거움에도 불구하고 사모하는 선생이라 나도 거들고자 군말 몇 마디 드린다.

해야 하는 것을 하면 명분과 가치로 하는 것이고 할 수 있는 것으로 하면 지분과 값 보고 하는 것. 아름다워서 하는 건 바탕으로, 그들로 하는 것, 아름다워지겠다고 하면 문양으로, 나로 하는 것. 선생이 앞서간 이 프로젝트는 아름다움으로, 가치로 가야 한다. 정부나 지자체의 지원을 받으려고 몸을 낮추는 것보다 시민, 문화예술가가 함께하도록 꿈을 더 높이 내걸어야 한다. 내셔널트러스트, '시민회사 소록도' 같은, 불가능한 것을 도모해야 가능한 것의 최대한을 얻는다. 르페브르의 '가능한 불가능' 대로 '불가능'할 정도로 도전의 목표를 멀리, 세게 던지자. 그래야 명분, 가치로 하는 통고의 디자인을 넘어 통감의 아름다움일 수 있다.

소록도에 대한 참된 참회는, 소록도를 재현하는 것을 넘어 소록도를 통해 20세기 근대를 성찰하고, 소록도로 20세기 근대를

보안여관, 《건축의 소멸》전, 2017.11.11~28

치유하는 데까지 나아가는 일일 것이다. 소록도에서 탈근대를 여는 것, 그것도 아팠으니 더욱 춤추고 축제하면서 탈근대를 여는 일이면 좋겠다. 몸치인 나도 이번엔 꼭 춤추겠다. '내가 춤출 수 없다면 혁명이 아니다!' - 엠마 골드만

　서울 호랑이가 아닌 남해 거북이의 호흡으로, 길고 자발적이

고 소식하는 리듬으로 소록도를 더불어 천천히 바꿔갔으면 좋겠다!

### ▣ 세월호를 짓다

물에 잠긴 이들을 걱정하며 우리가 애만 태우고 발을 동동거릴 때, 그는 잠을 지푸라기라도 보내야겠다는 절박함으로, 하루 남짓의 먹먹함을 떨치고, 17일 오후 제자 대학원생 8명을 모아 작업을 시작했다. 그리고 밤을 꼬박 세우고 오후 3시께 완성을 해 바로 팽목항으로 달려가 해경에 전달했다.

구조작업에 도움이 될까 싶어 만든 세월호 입체모형 말이다. 말이 안 되는, 말을 할 수 없는 엄청난 사고의 수습과정이 TV에 냉혹할 정도로 쏟아져 나오는데. 촌각을 다투면서 생명을 구하느라 차고 깜깜하고 숨 막히는 바닷속을 헤집어야만 하는 이들이 의존하는 게 선박 설계도였다. 깜깜한 바닷속을 까막눈으로 더 어둡게 더듬게 하는 것 아닌가? 건축가도 아닌 구조요원들이 그 복잡하고 어려운 암호를 제대로 풀고 갇혀 있는 사람들을 제때 구해낼 수 있나? 그래서 누구나 보고 알 수 있는 직관적인 입체모형을 급히 만들고자 했다.

작업을 하려면 입면 평면 같은 도면이 있어야 한다. 그래서 작업 필요성을 알리고 관계기관들과 단체에 요청했는데, 그들은 보안을 이유로 번번이 퇴짜를 놓았다. 그래도 만들어 보내야 하겠기에 할 수 있는 대로 언론보도를 꼼꼼히 살피고 세월호를 다룬 일본 사이트를 뒤져서 겨우 도면을 그리고 그것을 바탕으로 선실구

조가 다 잡히는 길이 2.5m, 폭 0.5m 크기의 세월호 모형을 만들어 냈다.

워낙 재난이 많은 일본은 재난디자인, 재난건축의 틀이 잡혀 있어서 이런 작업의 함의를 잘 읽어냈을 것이다. 우리는 그런 개념이나 작업이 아직 낯설다. 안전사고가 끊이지 않는데도 말이다. 게다가 사고현장에 지은 건축은 거의 처음이라 세월호 모형을 통한 선생과 학생들의 제의는 읽히지 않을 수도 있다. 그런데도 그는 했다. 한다. 해야 하는 것을 하는 것, 하지 말 것을 하지 않는 것, 그게 그가 건축으로 사는 법이다知之為知之, 不知為不知, 是知也. 그의 지푸라기로 이런 생각이 든다. 우리 사회가 문제 속에서 잡아야 할 지푸라기라도 우리 건축이 만들어냈나, 우리 예술이 제공했나, 우리 건축과 예술이 지푸라기라도 잡아야 하는 게 아닌가?

집이나 빌딩을 짓는 게 아니라 지푸라기를 짓는 이, 집과 빌딩으로 예의와 염치를 짓고 그 속에 더불어 살자 하는 이, 건축가 조성룡은 힘써서 삶을 짓고 세상을 짓는다.

## ▣ 석상오동을 심는 예농, 조각가 정현
### : 이 뭐꼬!

서울 강남 포스코센터 뜨락의 작품 <무제>다. 조각 작품인데 작가는 조각한 게 없다고 손사래를 친다. 골라서 옮겼을 뿐이란다. 본래 이 물건은 제철공장에서 높은 데서 떨어뜨려 덜된 철판을 깨트리는 데 쓰는 파쇄볼이다. 지름 1m, 무게 12t의 육중한 무

대치동 포스코센터. 정현, <무제>, 파쇄볼, 1.26x1.26x1.1m, 2014

쇠볼—한 개가 더 있는데, 무게 18톤. 하나는 포항, 다른 하나는 광양제철소산産이다—이 제 몫을 다하는 과정에서 우둘투둘 삐뚤삐뚤해졌다. 표면은 온갖 생채기에 상처투성이고, 원만했던 원호는 일그러져 불량 짱구가 다 되었다. 파쇄볼, 마치 쇠똥구리가 자기 몸보다 더 큰 구슬을 애지중지 굴리는 것처럼, 작가는 이 비非예술을 '이역'만리에서 어렵사리 굴려왔다. 왜일까? 무엇에 쓰려 했을까? 나에게는 시시포스의 바위로 온다. "이게 삶이던가, 그럼 한 번 더!"하며 마주 서야 하는 운명의 바위 같다. 피투를 기투로 바꿔주는, 니체식의 창조적 순명의 바위 말이다.

## ▣ 잘 겪은 시련은 언제나 아름답다

작가 정현은 전통과 혁신을 버무린 인체조형으로 실존주의적인 주제를 일관되게 다뤄왔다. 그가 만든 게 사람이 아닌 경우는

서소문성지 역사박물관. 정현, <서 있는 사람들>, 침목 설치 44점, 2019

거의 없다. 그가 써온 작품 재료도 한결같다. 철도 침목, 아스팔트, 전봇대, 건물 철골 같은 폐기물이다. 살아내지 않은 새것은 거의 쓰지 않는다. 세상 가장 낮고 외진 곳에서 묵묵히 세상을 떠받치거나 지탱해오다가 생명을 다한 것들을 힘써서 골라 쓴다.

작가는 그런 재료들이 살면서 자신의 몸에 새겨온 신고간난辛苦艱難의 삶을 잘 읽어낸다. 그리고는 그것을 도끼나 망치, 그라인더로 패고 파고 갈면서 그들의 내면, 사리처럼 결정된 그들의 삶을 향한 투지와 삶의 인고를 파낸다. 평범에서 비범을 파내고 굳

은살에서 새 살을 펴내는 행위다. 그렇게 낮잡아 봤던 폐기물들이 우뚝 곧추서는 존재들로 새롭게 산다.

세상의 바닥이었던 침목과 아스팔트에서 저 높이 우뚝 서는 석상오동을 키워내다니 경외스럽기까지 하다. 돌밭의 오동나무로 만든 거문고나 가야금이 심금을 울리는 깊고 아름다운 소리를 낸다. 그의 예술은 그런 석상오동으로서의 조각이다.

"잘 겪은 시련은 언제나 아름답다."

거친 재료들을 거칠게 파고 패고 갈아 만들었지만, 그의 조각은 힘든 삶 힘껏 살아가자는 응원 한 조각이라서 언제나 거칠고 따뜻하다. 경이롭고 정겹다. 몸을 다하고/재료, 목숨을 다하고/생애, 마음을 다하고/구상, 힘을 다하여/제작 생사生死와 성속聖俗, 영육靈肉 같은 분리를 불이不二로 살아냈기 때문에 작품은 거룩한 반려로 잘 온다.

## ▣ 생생활활의 연금술사 최정화
### : 집宇집宙

이만하면 현대미술이 연 서울의 진경이라 할 만하다. 300년 전 겸재는 이 산에서 뻗어 나간 서울 안쪽 네 산 중 인왕과 북악에서 청풍淸風의 진경을 그렸다. 오늘 최정화는 서울 바깥 네 산 중 으뜸인 북한 기슭에서 청유淸遊의 진경을 지었다.

......

은평한옥마을. 최정화 초대전《집宇집宙》, 2017.11.15~2018.3.25

추경醜景에서 진경眞景으로의 '와유臥遊', '와우' 할 만하다.

세이렌의 홀리는 도발挑發이고 세이렌의 꽃섬으로의 도발挑發이다. 몽유의 도원桃原, 유토피아다. 더욱이《집宇집宙》는 몽夢, 저기에서 취하는 것이 아니라 각覺, 여기에서 취했다. 엑스토피아ex-topia라 할 만하다.

안에 갇힌 근대modern를 '안팎' 하면서 근대 너머의 새로운 시간을 도모했다. 탈근대ex-modern라 할 만하다. 탈영토·탈근대로 삶과 예술이 하나 되어 가는 새길이 열렸다.

### ▣ 뻔한 것을 뻔뻔하게 희롱하며 잘 논다

그는 세상에 잘 취한다. 하찮은 일상의 사물과 사건들에 눈부셔하고 쉽게 뻑이 간다. 요즘 예술은 미'학'에 민감하고 세상에 둔

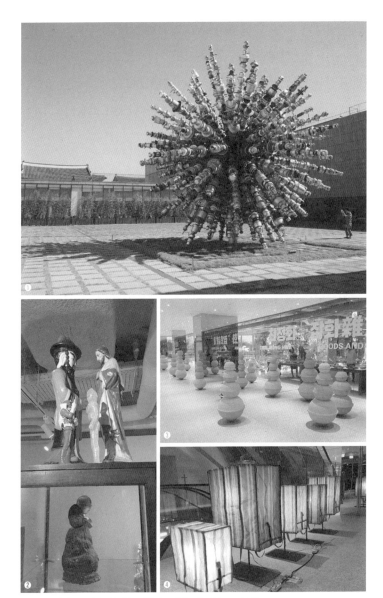

❶ 국립현대미술관 마당. 최정화, <민들레>, 생활그릇, 지름 9m, 2018
❷❸❹ 아트스페이스광교. 최정화 초대전 《잡화雜貨》, 2019.3.29~8.25

감한 벽수가 되었다. 심장이 아닌 머리로 돌리는 세상을 살기로 작정했다. 늘 현대미술의 중심에 있었는데도 그는 세상의 미에 잘 홀린다. 세상과 교합하는 것을 좋아한다. 그렇게 취한 삶, 도취의 일상이 그의 작업 주제이자 양식이다 보니 미학과 비미학의 화쟁을 알록달록하게 잘도 버무려내는 것이 그의 특기가 되었다.

잡스럽고 비루하고 값싸다고 미학이 내버린 일상, 작가는 그 미학이 금과옥조로 삼는 미의 기원과 유래로 그 버려진 삶과 사물의 기원과 유래를 본풀이 해준다. '싱싱, 빠글빠글, 짬뽕, 날조, 엉터리, 색색, 와글와글…' 미학이 뻔하다고 내던진 것들을 작가는 뻔뻔하게 한 번 더 던진다. 미美.불미不美.불이不二, 던짐을 되던 짐으로 시퍼렇게 죽어가던 것들이 알록달록하게 살아 오른다. 작가가 망망대해의 푯대처럼 세운 죽어 사는 세상의 살림 말, '생생활활生生活活', 그것은 소로가 그 지독한 몽롱deaf-blind의 늪을 빠져나가기 위해 간구했던 생생awake-alive의 되살림이다.

삶은 미학이 아닌 '삶' 자체를 바란다. 삶을 아름답도록 바란다. 기술적인 창의, 미학적인 창의는 됐다. 인문의 창의, 삶의 창의가 필요하다. 스스로 도는 팽이에 멈춤이 끼어들지 못하듯이, 스스로 던져 굴리고 스스로 빽이 가는 '빠글빠글 생생활활'에 권태와 의욕 하지 않음, 생성하지 못함이 끼어들 수가 없다. 그의 생활예술은, 굴리는데도 악착스레 붙어 있는, 붙어 드는 질기고 강한 삶들이 엮어내는 일상과 일탈의 흥겨운 숨바꼭질을 잘 담아낸다.

◼ **예술은 미끼삐끼다**

"미.불미.불이, 아름다운 것과 아름답지 않은 것을 붙여놓는 장난을 치고 싶다."

"기억상실이 절망을 만들듯 기억이 희망을 만든다, 기억을 만드는 것, 경험을 만드는 것이 미술이다."

"최상위가 최하위가 된다. 둘이 하나다."

"브랑쿠시의 영향을 받았지만, 제 쌓기 작업의 사부는 어머니와 시장 아줌마들이다, 그들은 공간경영의 귀재다."

<div align="right">- 최정화 멘트 중에서</div>

은평한옥마을, 최정화, <숨쉬는 꽃>, 천+모터+타이머, 2017.11.15~2018.3.25

가림막 예술로 유명한 크리스토 자바체프Christo Javacheff의 작품을 뺨칠 정도의 가림막들이 아파트 재개발, 도시 재생, 마을 재생을 한다며 서울 여기저기에 장막을 치고 있다. 누구에게는 장관landscape, 또 누구에게는 흉광blandscape을 겸하는, 그 기나긴 가림막들을 지나치다가 떠오르는 질문. "재개발, 재생이 온 도시, 전 국토에 난리인데, 마실 재생은 왜 없지?"

## 마실. 사투리도 아닌, 죽은 것도 아닌

마실. 우리 할아버지와 할머니, 아버지와 어머니들은 마실로 숨을 돌리고 삶을 돌렸다. 집을 외출할 때 더 묻지도 따지지도 않는 비자 같은 것이 "마실 좀 다녀올게"였다. 판에 박힌 일상에서 숨을 돌리러, 쉼을 찾으러 마실을 갔다. 그 마실은 유랑 이상이었다. 나를 세계로 열어 세계에 내가 살고 세계가 나와 함께 살게 하는 중차대한 오디세이였다. 마실은 우리 선조들의 삶을 위한 숨구멍이었고, 쉼의 구멍을 겸했다.

마실은 동네 주민을 만나는 커뮤니티 비즈니스를 만들기도 했다. 타작마당에서 약 팔고 영화 틀고 유세하고. 좀 큰 집 대청마루나 안방에서 화장을 시연하면서 방판訪販 하기도 했다.

다 지난 옛날의 일? 요즘도 벽癖처럼 마실 잘 다니는 도시 유

랑객들이 있고, 창의적인 마을 호텔처럼 커뮤니티 비즈니스로 살아 있기도 하다. 저비용 고효율의 라이프스타일로 관심을 좀 더 갖고 마실을 살리고 마실로 살고 하면 더욱 건강하고 아름답고 여유로운 삶을 누릴 수 있을 것이다.

## 마실, 문장 3형식SVO의 재생

마실을 다니지 않았을 때 내 도시 삶의 형식은, 어쩔 수 없이 도시S가 돌리는 대로 도시인의 삶O을 살았다V. 마실 다닐 때의 형식은, 내가 주인S′이 되어 돈 안 들이고 비행기 안 타고서도 하는 도시 탐험O′을 맘껏 향유한다V′. 도시 마실로 치유하는 온전한 문장형식은 '도시 주인 되기' + '도시 탐험하기' + '도시 향유하기'의 SVO다.

이 형식으로 도시를 살면, 도시는 ▶ 여행지리Travel Geography를 신나게 열고 ▶ 도시인문학Urban Humanities을 새롭게 개척하면서 ▶ 문화관광의 새 장을 열 수 있다. 마실의 재건이 저비용 고효율이라는 것은 이런 개척'력' 때문이다. 도시 재개발과 재생은 돈도 공수도 많이 들지만, 마실의 재생은 그냥 나서면 된다.

떠나면 마실이 새롭게, 쉽게 열린다.

## 나는 도시 마실 간다

2021년 12월 10일 초판 1쇄 발행

지은이 _ 박삼철
편집 _ 조정민 최인희
디자인 _ 토가 김선태
인쇄 _ 도담프린팅
종이 _ 페이퍼프라이스

펴낸곳 _ 나름북스
등록 _ 2010.3.16. 제2014-000024호
주소 _ 서울시 마포구 월드컵로15길 67 2층
전화 _ (02)6083-8395
팩스 _ (02)323-8395
이메일 _ narumbooks@gmail.com
홈페이지 _ www.narumbooks.com
페이스북 _ www.facebook.com / narumbooks7

ISBN 979-11-86036-67-9 (03600)
값 18,000원